人體畫

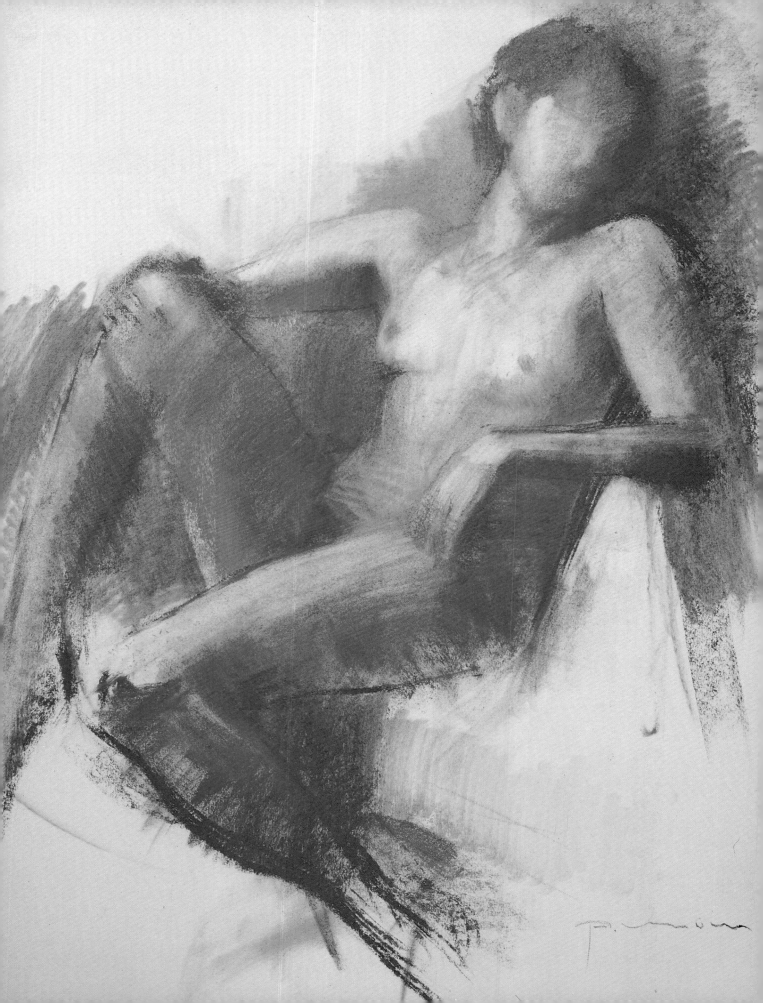

人體畫

Muntsa Calbó Angrill
Antonio Muñoz Tenllada 著

鍾肇恒 譯　　陳振輝 校訂

三民書局

陳振輝

臺灣省雲林縣人，
國立臺灣藝術專科學校畢業，
美國密蘇里州哥倫比亞市哥倫比亞學院藝術學士、
密蘇里州聖路易市Fontbonne學院藝術研究所碩士。
現任國立臺灣藝術學院專任教授兼雕塑系主任、
中華民國雕塑學會祕書長。
雕塑作品參加各大美展，
屢獲大獎。

目錄

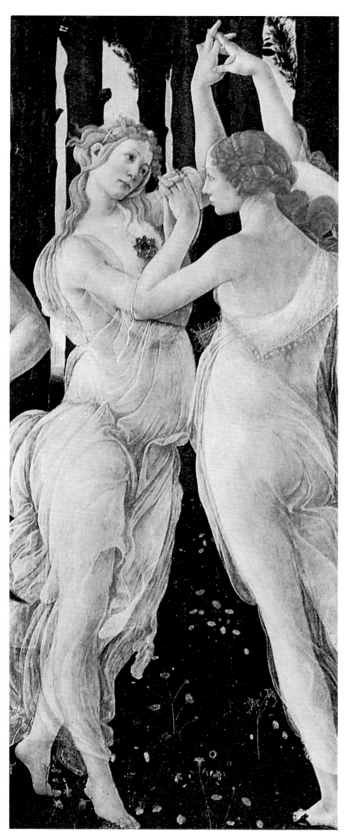

謹以此書獻給我的女兒瑪爾蒂納。
雖然在她出生後的幾個月裡，有許
多事情使我分心，我還是設法寫了
這本書。如果沒有她，這本書是不
會那樣令人滿意的。
M. 卡爾博・伊・安格里爾

5頁和7頁插圖：桑德羅・波提且利(Sandro Botticelli)，《春》
(*Primavera*)局部，約1478, 79 1/4" ×122 1/2" (203×314cm)。
佛羅倫斯，烏菲茲美術館(Florence, Uffizi Gallery)。

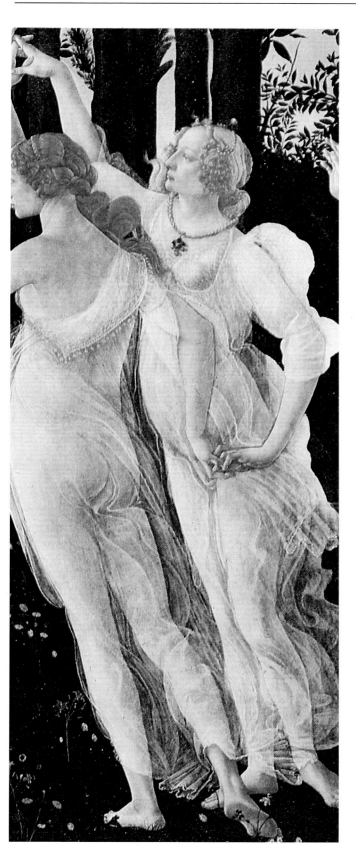

1

前言

藝術中的人體畫之所以吸引人，是因為我們可以藉此洞察歷史上各個時期人們是怎樣看待自己的軀體。起初我們以為描繪裸體人物只有一種合適的方式，而且永遠僅此一種。但事實絕非如此。例如，我們習慣於將女性的軀體看得比男性的更美，更適合入畫；總認為男性的軀體缺少藝術魅力。如果我告訴你，這種看法是近代才有，你又會怎麼想呢？古代的希臘人認為男人的軀體比女人的美麗、有趣得多。這說明了為什麼他們製作女性雕像時（他們很少製作女性雕像），多數都要用披紗、濕漉漉的織物或被風吹動的衣服遮蓋起來，使她們的軀體若隱若現。對生活在五百年前的天才雷奧納多‧達文西 (Leonardo da Vinci) 來說，甚至連考慮女性身體的理想比例都是荒謬的事，因為女人「沒有一個完美的身材」。

也許我們可以大膽地假設：當婦女在社會上取得了比較重要的地位和較大的自由時，她們的軀體才較為引起人們的注意。顯然，沒有一種完美的體型能符合歷史上各個時代的要求。然而，在每一個時代都有極好的人體畫，如提香(Titian)、馬諦斯(Matisse)、高更(Gauguin)和米開蘭基羅(Michelangelo)等不同畫家

所畫的人體。所以，當我們打算去畫人體時，必須意識到我們是去表現它、去創造它、去想像它並賦予它意義。我們不是要照樣複製模特兒。每一個人都有不同的才能和不同的觀點，因此卓越的畫家都不會有複製的想法。

這正是本書的內文和附圖所要陳述的原則。本書論述了應用不同技法的各類畫家，使我們清楚地看到畫家用多種不同的方法和風格畫人體；也使我們瞭解，我們畫人體時是在表現我們對人體的主觀印象，同時也是在反映我們的感情以及當地文化對我們產生的影響。

因篇幅有限，本書僅能就特定時期及其文化背景的主要特質做一介紹。但是，當你在欣賞和了解歷代畫家所作的許多美麗動人的人體畫時，還是應該牢記我們剛才提出的論點。

2

圖2. 蒙特薩‧卡爾博(Muntsa Calbó)，《自畫像》(*Self-Portrait*)，用石版畫鉛筆畫在紙上。卡爾博1963年生於巴塞隆納，曾獲美術學位，現係帕拉蒙出版公司的投稿者。

圖1. 特麗莎‧亞塞爾(Teresa Llácer)，《戴帽的人體》(*Large Nude with Hat*)，畫布上油畫，63 3/4"×51" (162×130 cm)，私人收藏。

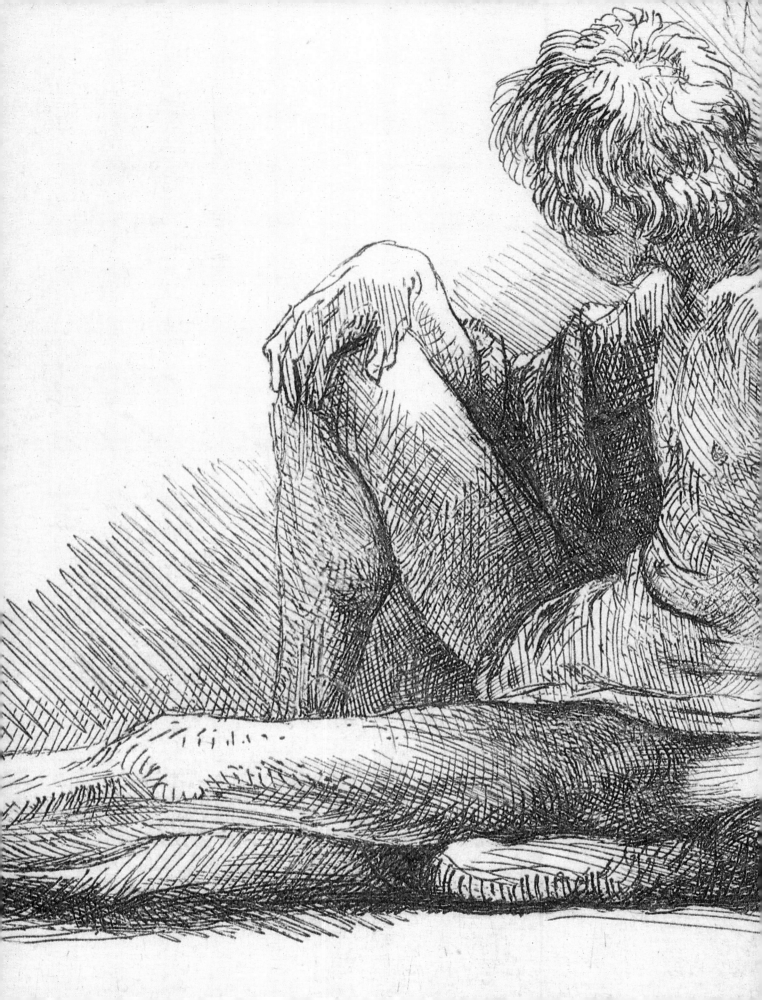

藝術史上的人體畫

在論述藝術上的人體畫之前，首先要回答一個問題：「什麼是人體畫?」按照一位人體專著的作者肯尼思・克拉克爵士(Sir Kenneth Clark)的說法，人體並非僅僅是一個藝術主題，而是一種藝術形式。藝術家不能像畫風景那樣以「摹寫」自然的方法將人的形體轉化為藝術。因為這樣就會變成一個枯燥無味、困難、不完整的主題。在描繪人體時，畫家必須設法表現和「創作」出一個理念。這就是人體畫在美術史上占有一席之地的理由。

圖3. 林布蘭(Rembrandt)，《坐著的裸體男人》(*Seated Male Nude*)，蝕刻法，柏林，國立博物館銅版畫陳列室(Berlin, Staatliche Museen, Kupferstich Kabinett)。

史前時期的人物描繪

圖4. 在辛巴威的奇馬尼.馬尼 (Chimanimani) 岩洞中發現部分描繪人體的史前壁畫。這些畫是目前已知最早的人體畫，它們象徵著諸如幫助狩獵之類的巫術活動。其中的人物性別分明，人體結構畫得相當準確，這兩項特徵在這類的作品中是不常見的。

遠古時代裸體人物的描繪見於繪畫、浮雕和小雕塑中。它們在數量上沒有動物畫多，表現的方法也有相當程度地不同。那些野牛、巨象和羚羊的形象畫得很美、很寫實，顯然是仔細觀察的結果，幾乎稱得上是「專業」畫家的作品。但人體的描繪卻很粗糙，像是變了形的漫畫。畫上的獵人只是符號而已，多數分不出性別。在浮雕和雕塑中的裸體女人，雖然稱作「維納斯」，但表現的只是女人的母性特質而不是她的美。形狀之誇張近於漫畫，而且表現手法都非常簡單稚拙。

如果我們想根據一幅風俗畫的外觀來論證它的歷史，我們就會發現，風俗畫和藝術之間的關係是密不可分的。這些繪畫、浮雕和雕塑是在什麼時候以什麼方式變成藝術品的？它們一直被這麼認定嗎？除了給人美感外，它們還有別的用處嗎？或者藝術也許還具有別的功用？這裡要提到一批從公元前15000年到公元前3000年期間的作品。正是在

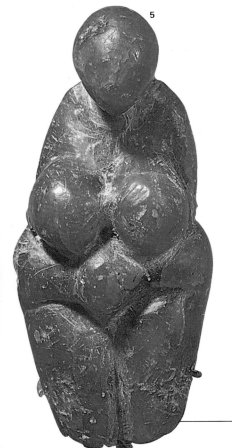

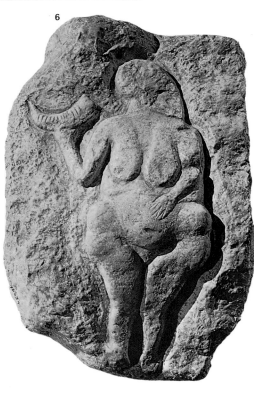

圖5. 《洛塞爾的維納斯》(*The Venus of Laussel*)，約公元前15000–10000年，18" (46 cm)。法國，波爾多，阿坤廷博物館 (France, Bordeaux, Musée d'Aquitaine)。這個女性小雕像是手工製作的，可能是家庭中用的偶像。

圖6. 《拿號角的維納斯》(*Venus with a Horn*)，17" (43 cm)，法國，聖日耳曼—昂—拉葉博物館(France, Museum of Saint Germain-en-Laye)。另一個相似的小雕像是一塊小石碑上的浮雕，它誇張地顯示了女性的性特徵。這樣的維納斯像有其象徵性的意義或巫術的作用。

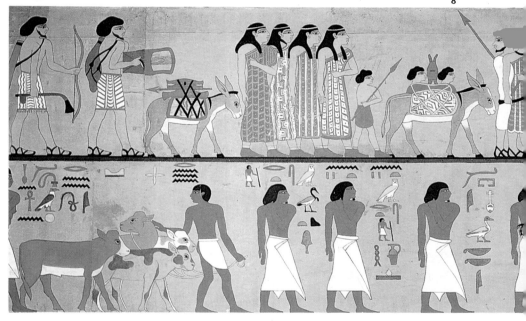

7

這個新石器時代，人類離開他們居住的畫有壁畫的洞穴，不再從事狩獵而開始耕田、畜牧和營造居室。也正是在人類進化的這一時期，人們開始探索宗教、巫術和藝術之間的關係。但在多數情況下，這三者是混雜在一起，很難弄清那時製作的各種雕像的具體用途。無論屬於何種情況，原始藝術並非僅僅是藝術，或者也可以說，不完全是藝術。在每一幅畫中，畫家都企圖直接影響現實世界，將藝術視作一種保護的象徵或具有魔力的東西，如同一篇祈禱文或一件祭品。

這項藝術的原始特徵存留了幾千年，也許是因為藝術如同哲學和巫術一樣，為人類本能的恐懼之類的基本問題提供了答案。（確實，在某種意義上來說，我們能從線條和色彩構成的圖案中辨認出一個人體、一個動物或一棵樹，是不是有些不可思議？）

圖7. 《坐著的書記員》(The Seated Scribe)，約公元前2600–2400年，嵌有玻璃眼睛的石灰石，高21" (53.7 cm)，寬17 3/8" (44 cm)。像這樣的埃及雕塑經常給人一種真實感，這在藝術史上是罕見的。這說明那些沒有運用人體解剖知識和未經過觀察製作的雕像是為了表達其他意思。

8

圖8. 《閃族部落要求允許進入埃及》(The Semitic Tribe Requests Permission to Enter Egypt)，公元前十九世紀，底比斯(Thebes)，貝尼·哈桑(Beni Hasan)墓。這裡顯示了埃及繪畫的藝術標準：人物為側面像，但可見雙肩和一隻眼睛，幾乎都向右看。

圖9. 《送葬行列》(Funeral Procession)，公元前十九世紀，底比斯，拉莫斯(Ramose)墓（第55號）。幾乎在六百年以後，埃及繪畫仍繼續採用同樣的傳統畫法。注意男性人體的磚紅色。

9

埃及和東方文化中的人體畫

埃及文明也在新石器時代發展起來。在四千年的過程中以人像的繪畫和雕塑為特色。它涉及對神和死者的崇拜，並為講故事和祈禱的人提供了一種語言，同時亦提供了一種理想。

這種理想就是人類的純樸、有秩序、美好的生活，它透過相同比例的人體畫表現出來（這種繪畫法則將在下文論及）。 埃及人物畫的表現方法，總是軀幹面對正前方，頭部呈側面狀，兩腿佔全身四分之三等等。埃及人認為這種描繪方式最自然、最有說服力。人物畫的背景總是很樸素，這表示一種永恒的秩序。色彩的運用也是象徵性的，男人用略帶紅色的顏色，女人則用黃褐色。一般而言，人物都是裸體的，或只稍加裝束，這反映出埃及文明的簡樸。

印度藝術則形成了東方視覺藝術傳統的基礎，它的影響從中國傳到緬甸、從泰國傳到日本。它的一項特

圖10.《在艾皮採收葡萄的情景》(Scene from the Grape Harvest in Ipy)，公元前十三世紀，底比斯古墓地第217號墓。在本圖和稍後介紹的圖中，可以看出和傳統的表現結構已有很大的不同。尤其在阿默諾弗斯四世(Amenophis IV)時期，這些傳統已被打破。事實上在此之前藝術家們就已開始更自由地表現自己，並改變人體的方向和姿勢。

圖11.《夫人梳妝》(Lady's Toilette)，底比斯，傑瑟卡拉瑟內布 (Djeserkaraseneb) 墓 (38號)。 注意那些裸女的形體略小於那位夫人。

圖12.《努比亞的舞蹈者》(Nubian Dancer)，約公元前1420年，底比斯，霍雷姆赫布(Horemheb)墓 (78號)。 畫家在圖中表現了埃及南部黑色人種臉部和身體的特徵。

10

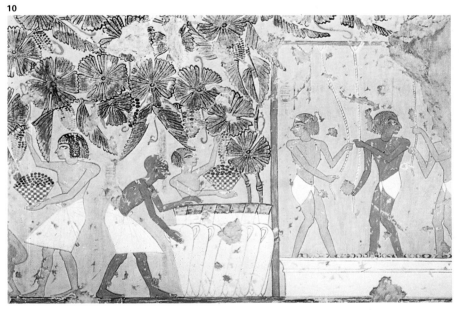

11

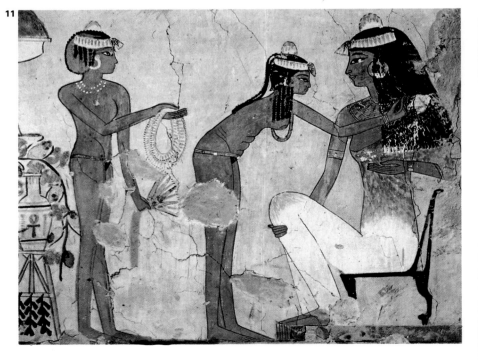

12

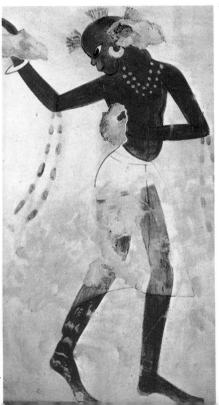

點是用裝飾性和誇張的手法描繪人的姿態、性感的舞蹈和人體的動態。印度繪畫原來是用於敬神的一種宗教藝術形式。這種藝術以佛教的觀念為基礎，表現出對生活的愛，並且以肉慾甚至色情的形象加以強化。這和埃及藝術的沉靜、嚴肅是迥然不同的。

早期的印度繪畫主要是佛教寺院中的壁畫。十六世紀才出現了有工筆畫的書籍。這些美麗的作品線條清晰、色彩明亮，展現了人體的流動力和情侶縱情歌舞的活力。

公元前100年左右，偉大的波斯帝國對伊斯蘭教、佛教、印度教和日本神道教的藝術產生影響（往往經由印度傳到中國和日本）。包括書法、抽象的裝飾品味、以及人性的耽於聲色，在被稱作浮世繪（十九世紀）的日本版畫中都有充份的表現。木版畫最初是人工著色，後來用不同的顏色印刷，表現的是日常生活和劇院、妓院的情景，其中包括熱烈擁抱中的江戶娼妓，畫得很雅緻，並不迴避色情姿勢的具體描繪。由於印度藝術的淵源，是以所有的東方藝術，往往沒有西方藝術純潔。東方藝術不怕描繪肉體，他們的畫風自由，也不認為感官的描繪是邪惡的。為什麼東方藝術不會演變為病態、惡意或淫穢的藝術，原因或許就在這裡。

圖 13. 切克·阿梅德·米斯里 (Cheik Ahmed Misri)，《世界之秩序及其奇蹟》(*The Order of the World and Its Marvels*)，敘利亞或埃及，1563，伊斯坦堡，托普卡皮·薩拉伊博物館圖書館 (Istanbul, Library of the Topkapi Sarayi Museum)。

圖15. 《伊斯坎達爾詩文集：伊斯坎達爾觀看海上女神沐浴》(*Anthology of Iskandar: Iskandar Observes the Sirens Bathing*)，設拉子(Chiraz)，1410，9"×5 1/2" (23×14 cm)。里斯本，古爾本坎基金會 (Lisbon, Gulbenkian Foundation)。這幅波斯工筆畫有明顯的裝飾性和官能表現。

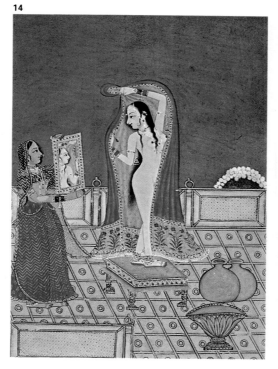
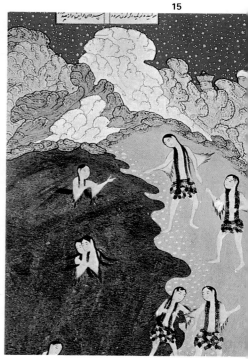

圖 14. 邦迪畫派 (Boundi School)，《浴後》(*After the Bath*)，約1775, 8 5/8" × 6 1/4" (22 × 16 cm)。印度，阿拉赫巴德博物館 (India, Allahabad Museum)。這幅美麗的印度工筆畫顯示出受到阿拉伯的影響。

希臘和羅馬：西方藝術中人體畫的誕生

像這樣粗略地敘述歷史，在論述人體畫的發展時免不了會有很多遺漏之處。例如，最早的希臘人體畫顯然有其歷史淵源，它們和克利特島 (Cretan) 的人體畫、原始的人體畫——尤其是埃及的人體畫有關係。從器皿和希臘雕塑都可以清楚地看到這種演變。它們在外形和概念上都和埃及的人體畫相似。幾世紀以後，大約在公元前五年，波力克萊塔 (Polyclitus)「發明」了一種新的人體繪法。雖然這種人體在總體上顯得不自然，但卻開創了一種以新的平衡方式為基礎的新風格。人體支撐在一個不同的中心點上，臀部稍稍扭轉，一條腿略前於另一條腿。這種新的對稱後來成為古典藝術和人體比例法的基礎。希臘人認為必須有一個人體比例標準，波力克萊塔選擇頭作為決定全身比例的基本衡量單位。他認為理想的人體應該有七個半頭的高度。

從公元前七世紀起，在表達美學和哲學的理想上，希臘人將人體，尤其是男性人體的描繪視為完美的藝術典型。古希臘為西方人體畫奠定了基礎，而這基礎一直延續至十九世紀。這一套由人體來表示的價值標準具有美學和倫理學兩方面的基礎。這是由於西方思想認為男人是宇宙的中心，也是天地萬物中的基本形象。這個幾乎是形而上的原則，體現於菲狄亞斯 (Phidias) 的阿波羅雕像，雕像修長的身形說明了他是男性之神，是光輝、理性、美麗又仁慈的神。希臘藝術追求一種在自然和理想之間的風格上的平衡，在力量和優雅之間的肉體上的平衡，以及在古代宗教和新哲學之間的精神上的平衡。它在發展過程中對各種不同問題尋求不同的解決辦法。

某些藝術家並沒有被波力克萊塔的生硬方法或菲狄亞斯體現神性的企圖所影響。他們並非只根據數學公式呈現理想的肉體之美，而是以力量和仁慈來表現。在逐漸向寫實發展的過程中產生了新的男人形象，

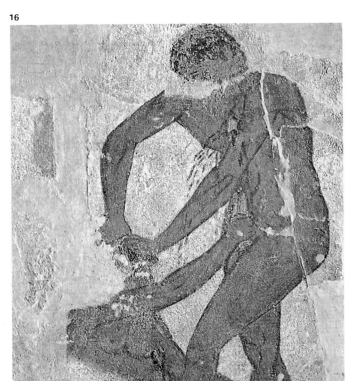

圖16.《伊泰奧克爾斯和波勒奈西茲之間的決鬥》(Duel Between Eteocles and Polynices)，伊特拉斯坎 (Etruscan)，公元前二世紀，瓦爾維 (Vulvi) 法國墓。

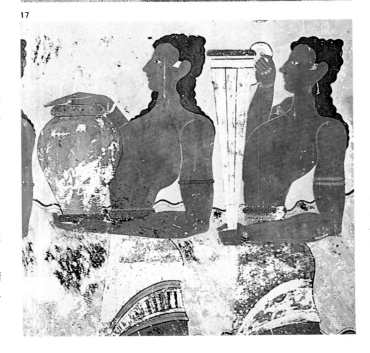

圖17.《運水者》(Water Bearers)，諾瑟斯 (Knossos)。這幅圖和前面的那幅屬於希臘文明以前的地中海文化遺產的一部份，從中可以看出希臘文化的影響，其中還雜有上古伊特拉斯坎文化的影響。這些是希臘赤陶瓶器上人物形象明顯的先驅。顯然作者在觀察和描繪方面有更大的自由。

而它將對羅馬藝術和後來歐洲文藝復興時期的藝術產生巨大影響。這種向寫實的發展導致了某種無秩序狀態或美學上的混亂,從而出現了在羅馬藝術中常見的那種色情的、精神空虛的人體畫。

圖19. 鴨形希臘瓶器,公元前四世紀,赤陶。巴黎羅浮宮 (Paris, Louvre Museum)。在這個奇妙的鴨形希臘瓶器的側面繪有人體。作者精於人物畫,清晰的輪廓顯然受埃及的影響。

18

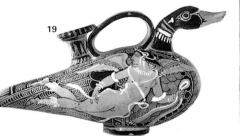

圖18. 壁上鑲板,約公元前530年,赤陶。這些鑲板是典型的伊特拉斯坎藝術和希臘文明結合的產物,用於裝飾墓碑。

19

20

圖20. 壁畫,約公元前530年,赤土。巴黎羅浮宮。此件和圖18的作品屬於同一類型。人物形象仍用側面剪影,肩部也呈側面而不是正面。

圖21. 《戰士在格鬥中》(*Warrior Fighting*),亦名《波格斯格鬥者》(*Borghese Gladiator*),公元前一世紀,大理石。巴黎羅浮宮。由埃菲索斯的阿加西亞斯 (Agasias of Ephesus) 所作,是典型的希臘雕塑,顯示了男性人體的知識在希臘是如何發展的。它可能根據賴西帕 (Lysippe) 的標準製作。賴西帕的標準比波力克萊塔的標準持續更久。

21

22

女性人物直到公元前六世紀才在希臘雕塑中出現。裸體的愛與美之女神阿芙羅黛蒂(Aphrodite)的概念原來起源於東方。而這個女性形象最終代表了對美的自然渴望，並且和一種「天上的」、神聖的、与稱完美的理想身材觀念密切聯繫。

男性的身體在理論上更適於表現藝術和哲學上的完美形象。女性人體則見於赤陶器皿，且往往表現女性（包括母親、妻子甚至娼妓等）日常生活情景。早期的女性雕像都穿著濕漉漉的衣服，僅僅顯示出她們的軀體形狀而掩蓋了它的「缺點」。

圖22.《戰士》(*The Fighters*)，丘西(Chiusi)，辛格(Singe)墓。這幅古樸的人體畫顯示了雕塑和繪畫的不同之處,但它同樣也是對運動中的人體作自然寫實的描繪。

23

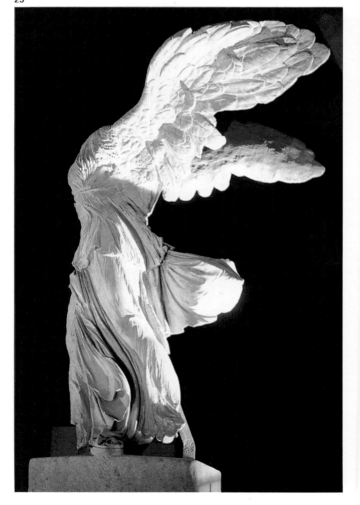

圖23.《有翅的勝利女神》(*Winged Victory*)，〔《撒姆特拉斯島的尼開像》(*Nike of Samothrace*)〕，約公元前190年，高129"(328 cm)。巴黎羅浮宮。這個象徵勝利的女性雕像顯現了希臘藝術的表現手法和對稀少衣料的偏好。雕像上的衣服被風吹動，隱約地顯露出她的軀體。

那些女性雕像就像年輕的運動員雕像一樣對希臘人具有吸引力。女性人體畫直到公元前四百年才出現；特色為類似波力克萊塔創立的傳統姿勢，強調肉感的女性曲線的平衡，即兩個相對的弧形。

圖25.《美洛斯的維納斯》(Venus de Milo)，大理石，高79 1/2" (202 cm)，巴黎羅浮宮。這個半裸的阿芙羅黛蒂像是歷史上最著名的雕像之一，儘管沒有雙臂，仍能引人綺想。

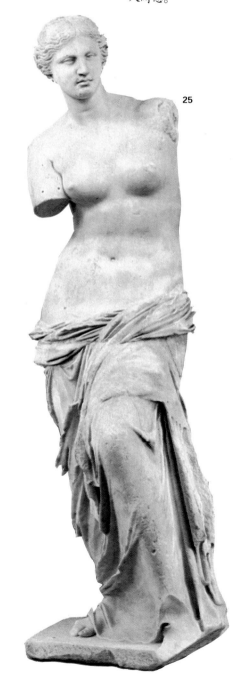

圖24.《遭鞭打的女人和酒徒的舞蹈》(Woman Being Flogged and the Dance of the Bacchanal)，約公元前四世紀。龐貝，神祕別墅 (Pompeii, Villa of Mysteries)。這些作品實際上是僅有的古希臘‧羅馬式的繪畫的遺蹟。女性人體代表了快樂、受苦、苦痛和轉變的序幕儀式。

中世紀：人體畫的消失

26

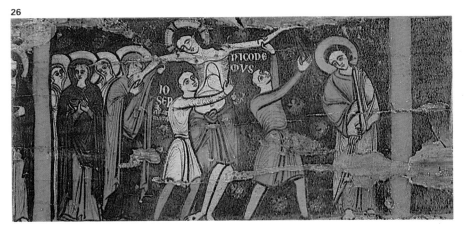

圖26.《耶穌受難圖》(*Scene from the Passion*)，約1200年，祭壇畫，巴塞隆納，卡塔洛尼亞藝術博物館 (Barcelona, Catalonia Art Museum)。基督的身體不是寫實而是象徵性的描繪。

圖27.《死去的基督》(*Dead Christ*)，彩繪雕刻，巴黎羅浮宮。這個基督的身體可能是一組位於卡塔洛尼亞(Catalonia)的群像的一部份，這組群像名為《基督的身體》從十字架上卸下，具有典型的羅馬風格，但這件作品卻是在法國發現的。他的臂和腿既細且長，具有表現派的風格。

28

27

圖28. 巴托洛美·貝美荷 (Bartolomé Bermejo)，《基督降入地獄》(*Christ's Descent into Hell*)，約1475年，祭壇畫。巴塞隆納，卡塔洛尼亞藝術博物館。這些寫實的人像反映了法蘭德斯哥德式的影響。

人體畫在許多世紀曾經是藝術的一個重要部份，代表了文明的理想標準。但後來有很長的一段時期它不再存在。阿波羅神被遺忘了，而人類的光明和理性也隨之而去，留下來的只有神祕和黑暗。這就是中世紀，在此時期剛出現的基督教努力闡述上帝和敬畏上帝的人。總之，對人體的描繪在概念上完全和以前相反，僅限於基督教《聖經》和某些殉教者，並且極度描繪因肉慾之罪而在地獄裡受罰的情景。直到後來的幾個世紀都不再出現裸露的人體。甚至十字架上的耶穌在文藝復興時期以前也是穿了衣服的。

人體畫的概念喪失了，人的一元化概念也隨之喪失了。基督教哲學將人分成肉體和靈魂兩部份：一個是污濁、會死亡的肉體；一個是永生的靈魂。因此，理想的東西存在於靈魂、精神之中；而肉體只不過是討厭的累贅，絲毫不值得考慮，因為人類受低劣、肉慾的本能刺激後，所犯下的罪即根源於此。妒忌和貪口腹也源於肉體的渴望，因此必須將肉體忘掉。只有亞當和夏娃的作品除外，因為它們表現出上帝的力量：純潔永恒的軀體即將被魔鬼腐化並置之死地。

藝術和宗教之間存在著很深的關係，往往決定那個時代想像中的世界。中世紀的繪畫旨在教訓世人，教人畏懼永世懲罰，是一種視覺的教化，讓沒受過教育的人對此比較容易理解。

中世紀藝術中人物畫的作用是將形象寄託於一種語言之中。它們不涉及自然主義的描繪，而是以教導為目的。在畫中採用了一連串的習俗

觀念，對理想的人體比例和對模特兒的直接觀察等等，則棄之不顧。基於同樣的理由，第一批人體畫又出現在教堂裡：包括十字架上基督的聖體、十五世紀被判進入畫家波希(Bosch)畫中地獄的人，還有早期北方和義大利文藝復興時期前，出現在繪畫中的亞當和夏娃。在哥德式藝術中這些人物開始表現因痛苦時而扭動的情形，這是為了探索人類受苦時的表現，因為肉體不僅是快樂和罪惡之源，也是疾病、死亡和痛苦之源。

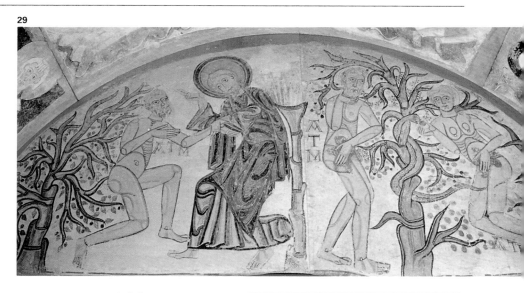

圖29. 馬德瑞洛的畫師 (Master of Maderuelo)，《亞當的創造與原罪》(Creation of Adam and Original Sin)，十二世紀，壁畫摹繪在畫布上；寬450 cm。馬德里，普拉多美術館 (Madrid, Prado Museum)。具有新意、扭動著的人體。

圖30、31. 下圖：喬托(Giotto)，《最後審判日（地獄之局部）》[Judgment Day (detail of Hell)]，1304–1306。帕度亞，斯克洛韋尼禮拜堂 (Padua, Scrovegni Chapel)。右圖：希羅尼穆斯・波希 (Hieronymus Bosch)，《塵世樂園》(The Garden of Earthly Delights)（局部），1450–1516，板上油畫，76 3/4"×43 1/4" (195×110 cm)。馬德里，普拉多美術館。

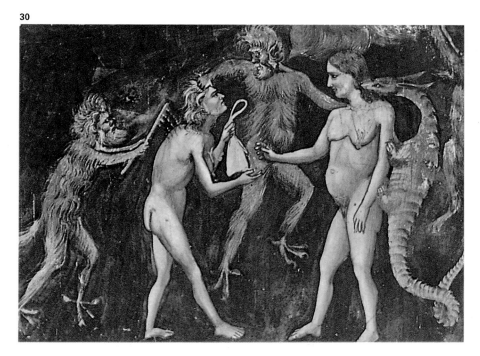

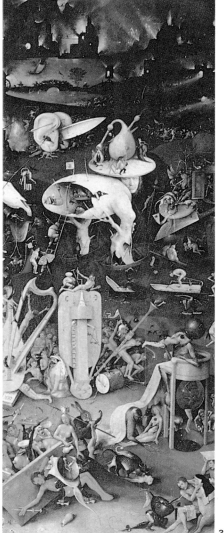

文藝復興時期：人是世界的中心

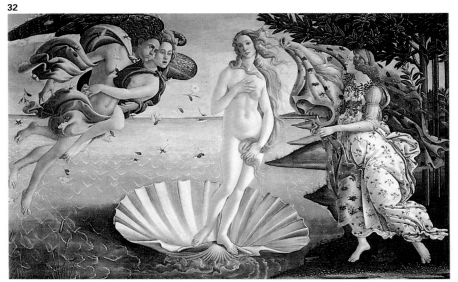

封閉的、篤信宗教的社會如何對人和上帝、宇宙有了新的想像？如何會慢慢出現一個迥然不同被稱為文藝復興的時期？這個題目過於複雜，在這裏難以盡述。這樣說罷，是社會、經濟和哲學各方面出現的新情況緊密地交織在一起，產生了一個不同的社會。

造成這種變化的一項重要因素，也許是某些居住在城市的貴族、資產階級，利用剛得到的財富僱用藝術家為其工作，從而使藝術脫離宗教而獨立。人們在形式和內容兩方面

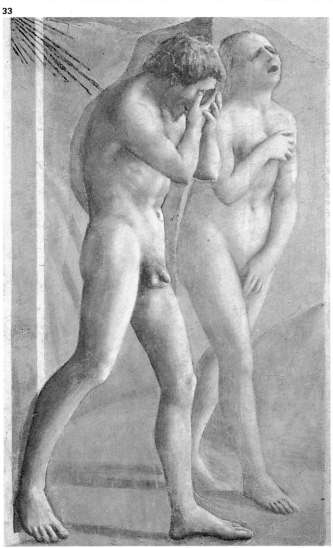

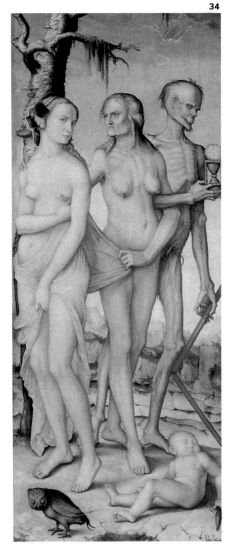

圖32. 桑德羅・波提且利 (Sandro Botticelli)，《維納斯的誕生》(Birth of Venus)，約1485，68 7/8" × 85 1/2" (175×278 cm)。佛羅倫斯，烏菲茲美術館。一個古典女神的形象。

圖33. 馬薩其奧 (Masaccio)，《被逐出樂園的亞當和夏娃》(Adam and Eve Expelled from Paradise)，約1426，81" × 35" (205 × 88 cm)。佛羅倫斯，布蘭卡契禮拜堂 (Brancacci Chapel)。

圖34. 漢斯・巴爾東・格林 (1484/5–1545)，《三個時期和死亡》，板上油畫，59 1/2" × 24" (151 × 61cm)。馬德里，普拉多美術館。

找到了新的公式。在內容上，人物
是放在古典、文學、詩歌和非宗教
的背景中來描繪的；在形式上，這
些描繪更接近自然主義，但也追求
古典主義人體的完美。
此時期由於融合了希臘、羅馬雕塑
和哥德式時代晚期富有含義的繪
畫，再加上對人物動作的偏愛，在
藝術創作中產生了新的人物姿勢和
人體比例。這種最初的變化並非來
自於對生活的觀察。甚至杜勒
(Dürer) 的早期人體習作也不是根
據模特兒的實際情況，而是以《望
樓的阿波羅》（1479年發現的一座
大理石雕像）的素描為基礎。義大
利畫家如波提且利和後來的拉斐爾
(Raphael)也是如此，不過不像北方
的畫家，他們不再「害怕人體」，而
是從古典作品中汲取其對光的運用
和高雅性，在每幅畫中創造新的人
物形象。對波提且利來說，女性人
體和男性人體是一樣美麗的。在他
的人體畫──尤其是關於古典神祇
的寓言畫中，他用了當代人的真實
面容。波提且利享受這種官能上的
自由，但後來他敏感的心靈開始懷
疑這種虛構的世界是否合法。這說
明為什麼他起初將佛羅倫斯的美麗
仕女們畫成維納斯或希臘的美惠三
女神，而後來卻將她們畫成了懷抱
幼兒的聖母瑪利亞或天國的聖女。
這種早期義大利藝術中的色情性也
出現在北方的克拉納赫 (Cranach)
的繪畫中。北方也接受了宗教上的
告誡，認為塵世間的快樂是短暫的
〔圖34，漢斯·巴爾東·格林(Hans
Baldung Grien)的繪畫《三個時期和
死亡》(The Three Ages and Death)
就是一個很好的例子〕。然而，在
南歐這卻被用來製作具有明顯色情
性的世俗繪畫，如布隆及諾

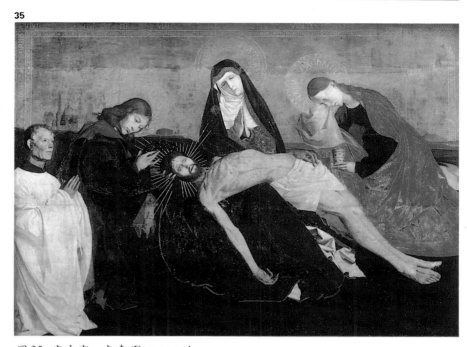

圖35. 安吉宏·卡東(Enguerrand
Quarton)，《聖殤圖》(Pietà)，約1455，來
自維萊納夫─萊─阿維尼翁
(Villeneuve-lès-Avignon) 的祭壇畫，64
1/8" × 85 7/8"(163 × 218 cm)。巴黎羅浮
宮。

圖36、37. 亞勒伯
列希特·杜勒
(Albrecht Dürer)，
《亞當和夏娃》
(Adam and Eve)，
約1507，板上油畫，
各82 1/4"×31 1/2"
(209 × 80cm)。馬
德里，普拉多美術
館。亞當具有古典
美和地中海民族的
特徵，夏娃仍具有
北方哥德式特徵。

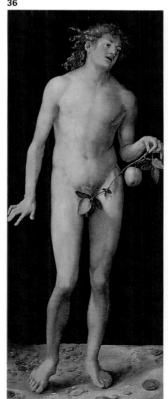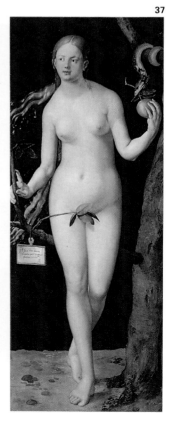

38

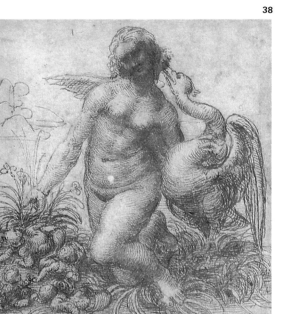

(Bronzino)的《維納斯和丘比特的寓言》(*Allegory of Venus and Cupid*)（圖43）。

米開蘭基羅 (Michelangelo) 用人體來表現他對神和對人類的信仰。他講求自然，不害怕描繪人體，並試圖在繪畫中運用人體比例的標準。他特別喜歡表現動態的人體、強而有力的肌肉和自由的姿勢。他代表了一種新的古典風格，一種思想和

形式的復興。當然，文藝復興即意味著古典思想的復興。

然而事實並非僅僅如此，因為這種古典風格是和基督教結合在一起的。所以藝術家繼續受有力的教會和貴族的保護，又開始用宗教題材來表現各種人體。此時人們有一種對知識、科學、解剖學、醫學、幾何學和透視的渴望。

圖38. 雷奧納多·達文西，《跪著的莉達習作》(*Study for Leda, Kneeling*)，墨水和白色粉筆（註：chalk，古時為白堊筆），6 1/4"×5 1/2" (16×13.9 cm)。私人收藏。

39

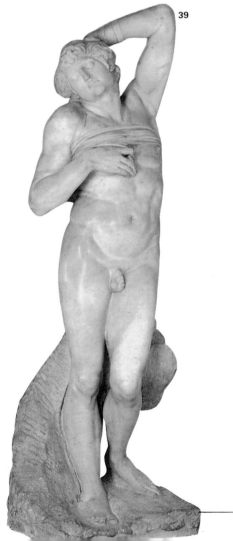

圖39. 米開蘭基羅，《奴隸》(*Slave*)，亦稱《垂死的奴隸》(*Dying Slave*)，未完成的大理石雕像；高89 3/4" (228 cm)。巴黎羅浮宮。

40

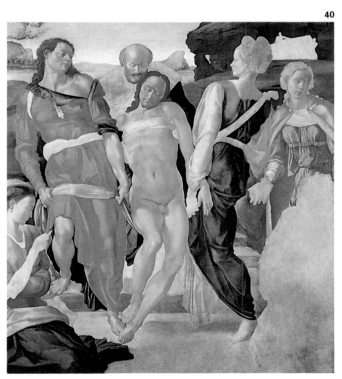

圖40. 米開蘭基羅，《基督的葬禮》(*The Burial of Christ*)，約1505，木板上油畫，63 5/8" × 59" (161.7 × 149.9 cm)，倫敦，國家畫廊 (London, National Gallery)。

雷奧納多·達文西是這種新人類的典型,對新的科學知識具有好奇心,並具有無止盡的創造精神。他不倦地進行研究,結果在他研究人體的素描中體現了解剖學的基礎(他常常解剖不同年齡、性別的屍體,起初是祕密的進行)和人體比例的標準。他的人體素描由於以真人為模特兒,因此具有強烈的寫實風格。達文西和拉斐爾都肯定人的價值,並同樣具有文藝復興時期的中心思想——人是宇宙的中心。拉斐爾的壁畫突現了上帝的主要作品——人的美麗和力量。

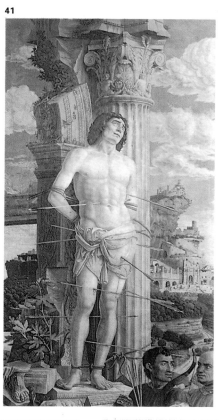

圖41. 安德列阿·曼帖那 (Andrea Mantegna),《聖塞巴斯蒂安》(*Saint Sebastian*), 1480, 高 100" (255 cm)。巴黎羅浮宮。

圖42. 拉斐爾(Raphael Sanzio),《加拉提的勝利》(*The Triumph of Galatea*), 約1514, 壁畫, 羅馬, 法列及那別墅 (Rome, Villa Farnesina)。這幅畫的巧妙構圖值得注意,它使一大群裸體人物富有動感和節奏感。

圖43. 布隆及諾,《維納斯和丘比特的寓言》。倫敦, 國家畫廊。又一幅以古神為題材的寓言畫。畫上形象的色情性說明藝術表現上的極大自由。

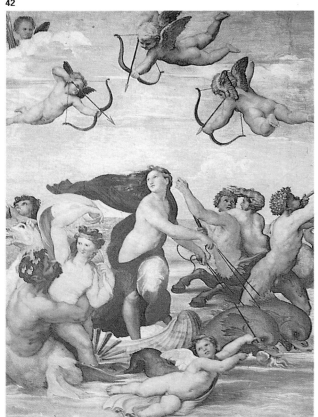

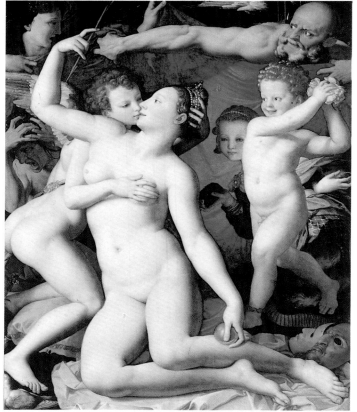

巴洛克、明暗法、矛盾

關於人的新概念使人體畫得以發展，開始時以宗教為藉口，接著以神話為藉口，最後則什麼藉口都不需要了。前面曾提到杜勒，但就人體畫而言，文藝復興卻是在義大利出現的。西班牙繼續處於宗教信仰和皇帝權力的控制下；法國仍在和哥德式時代的晚期作鬥爭。杜勒將這種新的義大利冒險活動帶到北方。然而，儘管他畫的亞當和夏娃很美，但他與他的學生和同時代的提香不同，他們不畫那種肉感真實的人體畫。克拉納赫經歷了基督教改革運動的開始與基督教教會的分裂。他選擇的人體是北方的、德國的美人，狹臀細腿，完全不同於義大利畫家，尤其是威尼斯畫家所畫的人體。威尼斯畫家以某種方式開始了一場革命。他們是光和色彩的畫家，即描繪人體的肉感和色情，也描繪一種融合在薄暮的金黃色光輝中的快活氣氛。在提香的所有作品，以及丁多列托(Tintoretto)和維洛內些 (Veronese) 的一些作品中，美和快樂是唯一的主題，甚至寓言畫也都是關乎愛情，以及愛與美的女神。和早先繪畫完全不同的是，他們採用的光能顯示出紅潤、珍珠色澤的肉體。這就是巴洛克時代。宗教改革的國家為了與上帝更親

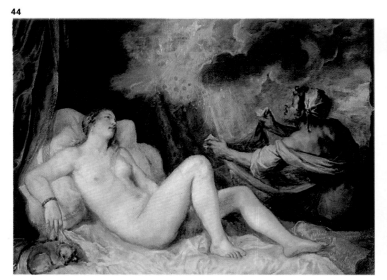

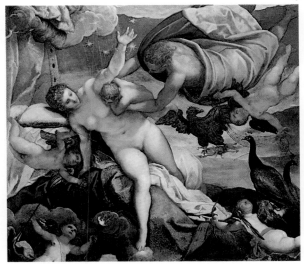

圖44. 提香，《達那厄》(Danae)，約1553，畫布上油畫，50 3/4"×70 7/8"(129×180 cm)。馬德里，普拉多美術館。這幅畫雖然屬於古典型式，但女神的姿勢和肌肉具有提香畫中性感的特點。

圖45. 丁多列托（雅克伯·羅布斯蒂）[Tintoretto (Jacopo Robusti)]，《銀河之起源》(The Origin of the Milky Way)，約1570，畫布上油畫，58 1/4"×65" (148×165 cm)。倫敦，國家畫廊。整幅畫表現了淫蕩、色彩和光。

圖46. 提香，《厄爾比諾的維納斯》(Venus of Urbino)，畫布上油畫，46 7/8" × 65" (119×165 cm)。佛羅倫斯，烏菲茲美術館。即使是最無知的人也會震撼於此畫構圖之美麗、色情與寧靜。它的美麗在於和諧的色彩，色情在於富有真實感的人體，寧靜在於優雅而平凡的背景。

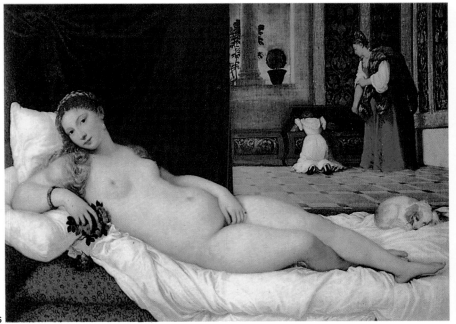

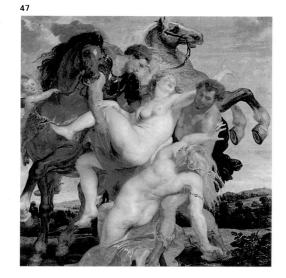

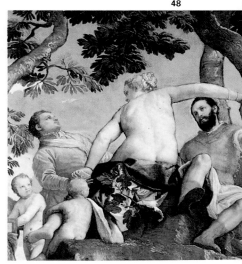

近，總是固守嚴格的道德標準，所以他們實際上是放棄了這種樂趣。在天主教國家裡，像利貝拉(Ribera)和艾爾·葛雷柯(El Greco)這樣的畫家擅長在宗教題材的繪畫中描繪義大利傳統的人體。他們描繪因狂喜或痛苦而扭動的美麗人體，有年輕的，也有年老的，畫中的光線就像卡拉瓦喬(Caravaggio)所建議的，具有強烈的對比。北方的林布蘭也用這種風格作畫。他的人體畫取材自基督教《聖經》的一些情節，所用的模特兒和地中海地區的美人完全不同。魯本斯(Rubens)的藝術將巴洛克風格表達到了極至。他在作品中將近代的廣博知識和宗教崇拜、帝王的塵世權力以及人體的性感結合起來。在風格上，魯本斯在某種程度上將北方和南方的情感結合在一起。他能創造出有關寓言和歷史的複雜構圖，其特色是畫中的人體美得足以和任何義大利大師相匹敵。不過他在用色方面的水準尚不及那些影響他的威尼斯畫家。

圖47. 彼得·保羅·魯本斯(Peter Paul Rubens)，《阿瑪琮的戰鬥》(*The Battle of the Amazons*)，1577，47 5/8" × 65" (121×165 cm)。慕尼黑，舊畫廊(Munich, Alte Pinakothek)。

圖48. 巴歐羅·維洛內些(Paolo Veronese)，《愛的寓言》(*Allegory of Love*)，畫布上油畫。倫敦，國家畫廊。

圖49. 彼得·保羅·魯本斯，《三女神》(*The Three Graces*)，畫布上油畫，87" × 71 1/4" (221×181 cm)。馬德里，普拉多美術館。將它和波提且利的三女神相比較（見卷首插圖），可以看出繪畫的發展，不過這仍是一個古典的寓言。

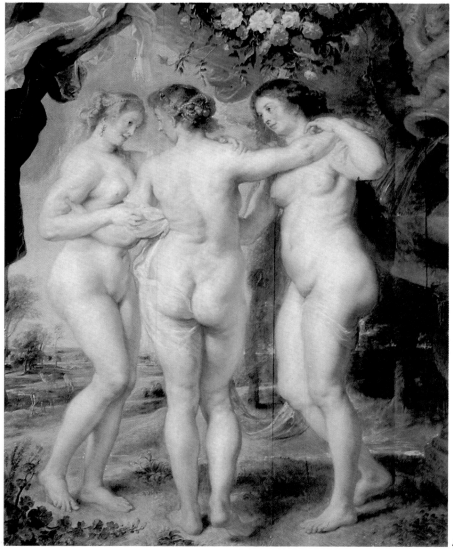

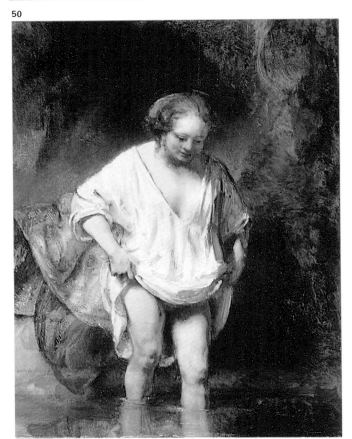

圖50. 林布蘭,《在溪中沐浴的女人》(Woman Bathing in a Stream),畫布上油畫。倫敦,國家畫廊。這是一幅表現私人生活的畫,在那個時代算是一個非常新穎的主題。

圖51. 迪也果・委拉斯蓋茲 (Diego Velázquez),《鏡中的維納斯》(Venus in the Mirror),約1650,畫布上油畫。倫敦,國家畫廊。

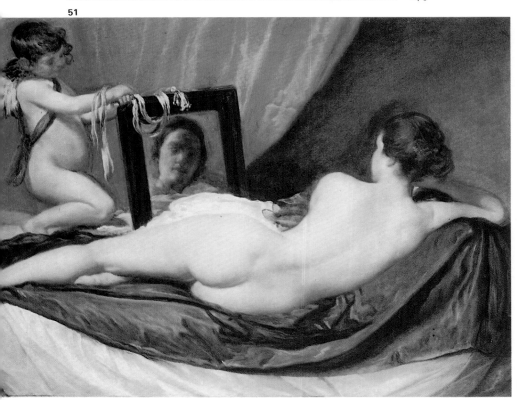

在西班牙,大畫家們不太喜歡畫人體。那個時期的人體畫很少,也許是因為巴洛克已成為反對宗教改革的表現形式。因此,畫家畫宗教題材和肖像畫,以委拉斯蓋茲 (Velázquez)為例,他的作品中只有一幅人體畫,《鏡中的維納斯》(Venus in the Mirror)(圖51)。但他畫的人體真是美極了!它在情色的誘惑方面超過了提香的人體畫。她將背轉過來,姿勢新穎但頗為高雅。在這幅畫和其他幾幅同時代作品中,最重要的是出現了一種對現實的深刻感受力,一種真正對自然美的欣賞。除了模特兒,畫家不需要別的東西來激發「藝術的」靈感。它有些類似林布蘭的作品,不過林布蘭對宗教改革的信仰使他的繪畫充滿了表現懷疑力量的對比。這種對比透過寫實的色彩和暗調子畫法(用引人注目的亮光加強陰影)塑造形體表現出來。

法國由於君主專制政體的發展,在巴黎成立了一個大宮廷。它使文學、藝術和科學領域產生一場重大的革命,因此十八世紀稱為啟蒙時代或理性時代。這個充滿了貴族、藝術家、文學家和科學家的宮廷不斷解放思想,致力於求愛、誘姦和生活上的放縱,於是產生了諸如華鐸 (Watteau)、布雪(Boucher)、福拉哥納爾(Fragonard)這些畫家的作品。尤其布雪的人體畫最清楚地表現了同時代作品的挑逗性。在他動人的裸體女人半身像中,處女的純潔和最微妙的誘惑力混合在一起,而畫中的女人恰好正是那個宮廷裏的夫人和小姐。這就是法國的洛可可風格,它也傳播到歐洲的其他地區,但由於本身過於華麗和頹廢,因此註定是短命的。這個以犧牲窮人換

來驕奢淫逸的時代隨著大革命的到來而告終。

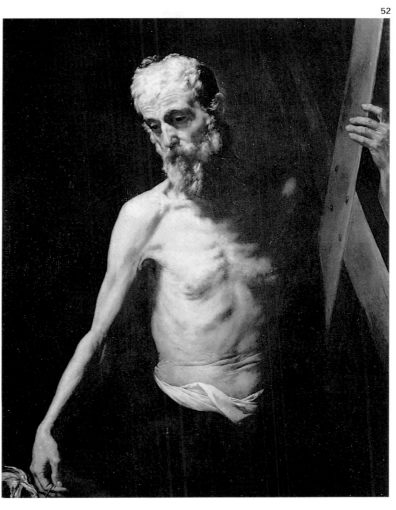

52

圖52. 荷西‧利貝拉(José de Ribera)，《聖安德魯》(*Saint Andrew*)，畫布上油畫，48 1/2"×37 3/8" (123×95 cm)。馬德里，普拉多美術館。光的強烈對比強調了表情、身體結構和衰老。

圖53. 尚‧歐諾利‧福拉哥納爾 (Jean Honoré Fragonard)，《沐浴者》(*Bathers*)，約 1765，畫布上油畫，25 1/4" × 31 1/2" (64×80 cm)。巴黎羅浮宮。這是一幅受布雪的法國洛可可風格影響的作品。

圖54. 艾爾‧葛雷柯（多明尼科士‧底歐多科普洛斯）[El Greco (Doménikos Theotokopolous)]，《三位一體》(*The Trinity*)，1577，畫布上油畫，118" × 70 1/2" (300 × 179 cm)。馬德里，普拉多美術館。在西班牙，人體畫繼續用於宗教繪畫。

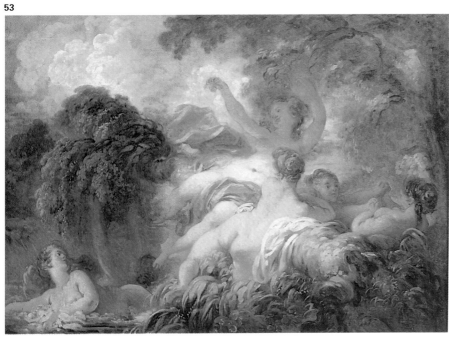

53

54

新古典時期與浪漫時期

圖55. 查克・路易・大衛(Jacques Louis David),《戰神被維納斯和美惠三女神解除了武裝》(*Mars Disarmed by Venus and the Graces*), 1824, 畫布上油畫, 121 1/4" × 103" (308 × 262 cm)。布魯塞爾,比利時美術博物館(Brussels, Fine Arts Museum of Belgium)。這幅畫是企圖恢復希臘古典傳統的例子,但由於缺乏內容,這些作品一般都不太成功。

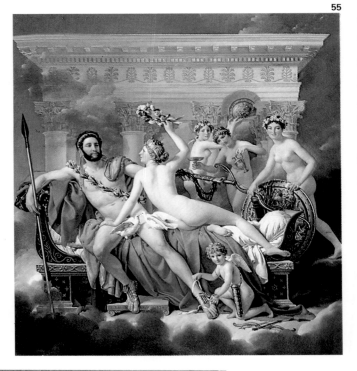

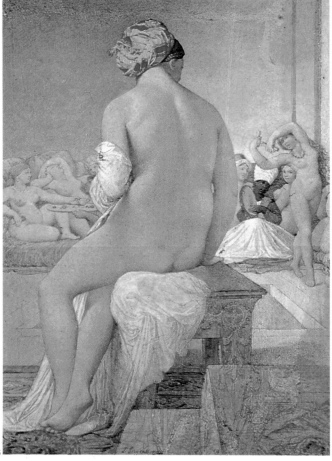

圖56. 安格爾(Jean-Auguste-Dominique Ingres),《土耳其浴室》(*The Turkish Bath*)的試作。貝雲,波那特博物館(Bayonne, Bonnat Museum)。安格爾以個人的風格追隨古典主義,因此他的作品表現出更多的個人情感。

十八世紀末和十九世紀初又出現了古典主義一詞,到後來遂與浪漫主義形成對比。古典主義往往意味著回復到過去的審美標準。正如前文所述,古典的希臘雕塑和繪畫代表的是一種理想而不是現實或情感。或許是對法國洛可可過分發展的一種反動(法國洛可可不僅在藝術領域被濫用,還經過下層社會的利用而遍及整個社會,因此它成為1789年法國大革命的一個潛在因素,隨之而來的是國王下臺和建立起一種以平等為基礎的新政府形式), 社會尋求一種比較沉靜樸實的藝術標準。美無法單獨自圓其說,必須依靠倫理道德和仁慈的行為來表現。那麼藝術家應該依靠什麼來創造出合乎道德標準、甚至有教育意義的藝術品呢? 答案是古典主義,因為它往往能為藝術家提供一個堅實的基礎。於是, 法國大革命和共和國的藝術家們,創作了大量以歷史和神話為題材的作品,企圖在社會生活中重新確立起高尚的理想。其中最著名的畫家是大衛(David),他畫中的人物大部份是裸體的,但是並不強調人體的肉感而是注重其精神上的剛毅和健康及其純正的信念。新古典主義的觀點和新興的浪漫主義相反,後者想要表現的是源於個人情感的主觀意圖。有趣的是, 多數浪漫主義畫家也用神話、歷史或傳奇作為主題,不過在表現形式上卻完全不同。浪漫主義又回復到從光和色彩中獲得樂趣,回復到人物富有表情的動作以及震撼人心、寫實的背景 (常常是風景) —— 這是對大自然不可馴服的力量的終極表現。

這兩種互相依存的藝術風格約出現在十九世紀初。安格爾(Ingres)和德拉克洛瓦(Delacroix)的作品形成互補，好像沒有對方自己也就無法存在。這表現出了個人自由的神聖權利，而這種自由權利正是當時革命思想的首要前提之一，後來更形成了迄今一切藝術的基礎。藝術家是一種可以自由表現自己思想情感的人，這種嶄新的思想是前所未有的。十六世紀以來畫家的習作和速寫稿被保存下來，但是直到今天它們才被看成是畫家作品中的一個重要部份。安格爾的素描和德拉克洛瓦的旅行速寫是了解他們作品和思想的線索。安格爾的素描和繪畫都是根據輪廓線作為形體的界線，並企圖

圖57. 安格爾,《土耳其浴室》,1862,畫布上油畫,直徑42 1/2" (108 cm)。馬德里,普拉多美術館。這種表現沐浴者的色情主題也見於安格爾的其他作品。

圖58. 德拉克洛瓦,《薩爾登納佩勒斯之死》(The Death of Sardanapalus)的試作,粉彩畫。巴黎羅浮宮。

圖59. 瑪麗-吉耶曼·伯努瓦(Marie-Guillemine Benoist),《黑種女人肖像》(Portrait of a Black Woman),約1800,畫布上油畫,32" × 25 1/2" (81×65 cm)。巴黎羅浮宮。這是一幅新古典主義繪畫,但仍含有某種浪漫主義的異國情調。

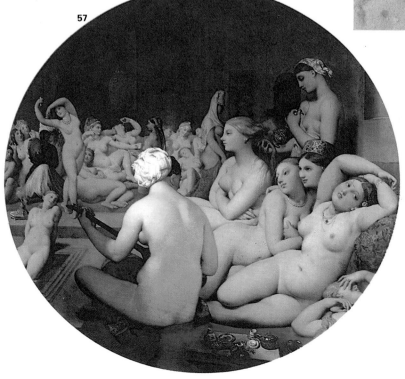
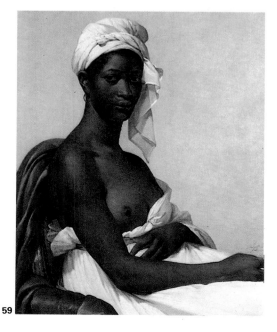

60

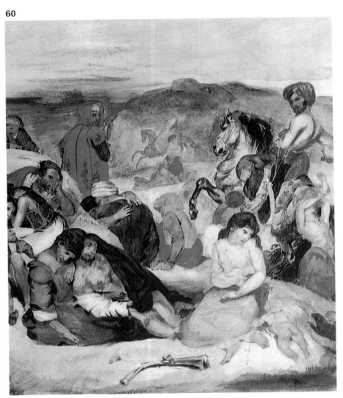

圖60. 德拉克洛瓦，《希阿島的屠殺》(*The Massacres at Scio*)，水彩，13 1/4" × 11 3/4" (33.8×30 cm)。巴黎羅浮宮。這是一幅大型作品的試作，從中可以看出德拉克洛瓦的人體中具有的浪漫主義和表意的概念。

從整體創造理想的美。在他的畫作《土耳其宮女》或《宮娥圖》中，人體並非以人體解剖學為基礎，而是以完美的比例和幾何圖形為基礎。對德拉克洛瓦來說，人體由於有其獨有的肢體語言，最能表現強烈的情感。這種思想明顯地表現在

圖61. 威廉・布雷克(William Blake)，《莎士比亞的天才》(*The Genius of Shakespeare*)，1809，水彩。倫敦，大英博物館(London, British Museum)。

圖62. 亨利・佛謝利(Henry Fuseli)，《撒旦和死亡，被命運分開》(*Satan and Death, Separated by Destiny*)，1792–1802，畫布上油畫，36"×28" (91.3×71.1 cm)。慕尼黑，新畫廊(Neue Pinakothek)。英國的浪漫派畫家畫了許多同時代英國詩人所描寫的主題。

61

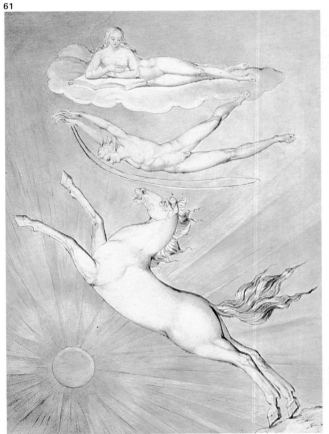

62

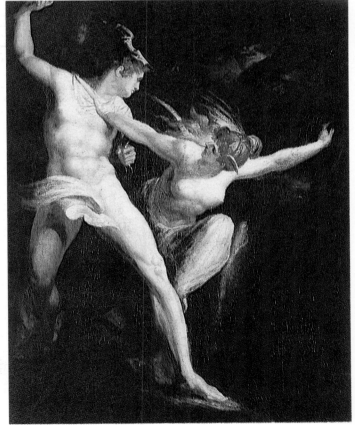

63

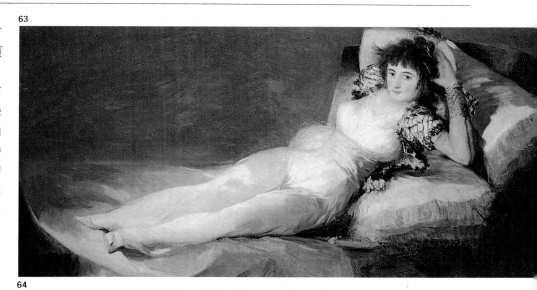

他瀟灑的繪畫風格上，他的表現方法是流暢地運用筆法和色彩，並運用光和寫實的人體結構作為對比。然而，對其他的浪漫派畫家，如布雷克(Blake)和佛謝利(Fuseli)這些英國畫家來說，人體的描繪，不過是一種表現手法。只有哥雅(Goya)這樣的大畫家才能抓住個人痛苦的激情、時代的恐怖以及新理性學派和企圖使自己永存的天主教勢力之間的矛盾。也許正是由於這種原因，才使他畫出《穿衣服的瑪雅》(Dressed Maja)和《裸體的瑪雅》(Naked Maja)（圖63、64）。而這樣的畫作，也只有他能畫得出來。這兩幅畫作是供某貴族娛樂消遣之用（就像脫去洋娃娃的衣服）。 那放肆的姿勢和挑逗的神情經由哥雅轉化，成了當時最時髦的人體畫。這標示了整個十九世紀和二十世紀繪畫的發展。

64

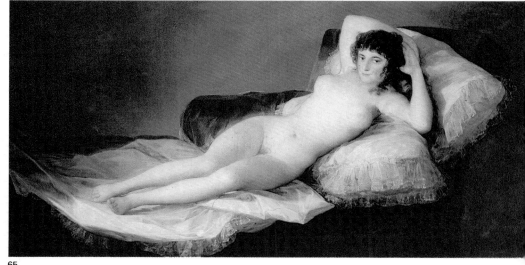

65

圖63、64. 法蘭西斯克・德・哥雅・路先底斯(Francisco de Goya y Lucientes)，《穿衣服的瑪雅》和《裸體的瑪雅》，畫布上油畫，各為37 3/8"×74" (95×188 cm)和38 1/2"×75 1/4" (98×191 cm)。馬德里，普拉多美術館。這人體毋須介紹，它是藝術史上第一幅真正現代的人體畫。

圖65. 尚-巴特斯特・卡米爾・柯洛(Jean-Baptiste Camille Corot)，《風景中的女孩》(Girl in a Landscape)，用鉛筆和黑墨水畫在紙上，8 5/8" × 10 1/4" (22 × 26.2 cm)，巴黎羅浮宮。

寫實主義、印象主義、後印象主義

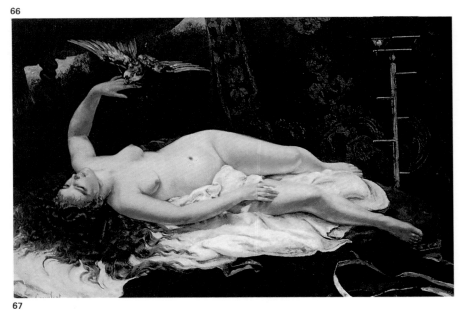

66

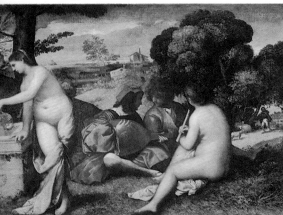

67

圖66. 庫爾貝,《女人和鸚鵡》(Woman with a Parrot), 1866, 紐約, 大都會美術館(New York, Metropolitan Museum of Art)。這是一幅寫實、自然、無邪的畫。

圖67. 提香, [某些學者則認為是吉奧喬尼(Giorgione)],《田園音樂會》, 1510/1511, 畫布上油畫, 43 1/4"×54 3/8" (110×138 cm)。巴黎羅浮宮。

圖68. 馬內,《草地上的午餐》(Le Déjeuner sur l'herbe), 1863, 7´×8´10":如) (213.3 × 269.2 cm)。巴黎, 奧塞博物館 (Paris, Orsay Museum)。這幅畫在色彩運用和主題處理方面都是新穎的。

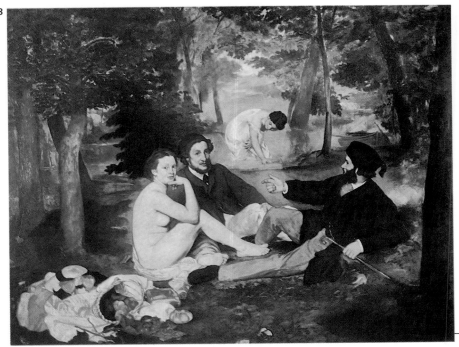

68

實際上, 哥雅和西班牙大師委拉斯蓋茲以及許多其他的北方畫家後來都成為十九世紀中期的主要勢力。除了在英國(那裡創建了浪漫主義的先拉斐爾兄弟會), 藝術家們開始拋棄學院主義, 因為學院主義只根據預先設立的題材——歷史、寓言、神話或宗教題材來確定價值。像哥雅畫他的《瑪雅》一樣, 柯洛, 尤其是庫爾貝(Courbet)開始畫他們觀察到的東西, 偶爾將這種寫實主義帶入社會意識的領域。庫爾貝描繪塞納河畔的高級妓女和十分猥褻的女性人體。除了繪畫本身, 他不需要其他理由。對此我們容易理解, 但當時的人卻難以領會。印象派畫家在馬內(Manet)指導下從1870年起將庫爾貝看成是他們的師傅, 並很快學會了這一課。

有趣的是, 那些熟知並且讚賞提香的《田園音樂會》(Pastoral Concert)(圖67)的大眾對馬內的《草地上的午餐》(Luncheon on the Grass)卻感到十分驚駭。但馬內正是在提香那幅作品的啟發下, 才畫了這幅《草地上的午餐》。 然而, 多虧落選者沙龍的介紹, 像馬內那樣的作品才得以展出, 而理解這些作品的年輕畫家就開始去探求一種和當時盛行的學院派風格相去甚遠的新風格。他們已經看到了庫爾貝作品中寫實主義的題材, 但馬內卻增添了明快、光亮的粉紅色、白色和冷調的藍色, 這些和學院派畫廊中流行的暗淡色調迥然不同。他受哥雅啟發創作的《奧林匹亞》(Olympia)(圖69)成功地確立了他的觀點, 但也引起了大眾更大的反感。

從十九世紀到二十世紀

馬內和所有追隨他的畫家，發起了一場繪畫革命，為二十世紀的前衛派運動和藝術的新概念奠定了基礎。起初是塞尚 (Cézanne) 和莫內 (Monet)，後來是雷諾瓦 (Renoir)、畢沙羅 (Pissarro)、希斯里 (Sisley)、巴吉爾(Bazille)、竇加(Degas)及其姻親貝爾特·莫利索 (Berthe Morisot)，還有僑居巴黎的美國人瑪麗·卡莎特(Mary Cassatt)。這種新概念對人體畫也有影響（儘管它畫作的重點是風景）。這些畫家不僅受庫爾貝和哥雅的作品影響，而且還受到日本版畫的清晰輪廓和平塗色彩以及攝影的圖像切邊特質等的影響。另一個重要的影響是色彩理論，因為人們已將科學應用於藝術以求更新的發展。印象派畫家用流暢的筆法作畫，在畫面上留下空白，獲得視覺上的組合效果。觀者從離畫稍遠處觀看，就會感受到這種效果（委拉斯蓋茲在晚年開始用這種方式作畫）。畫家對主題的觀察十分重要。他看到的必須是他周圍自然、真實的景象。例如竇加所畫的那些人體，都是安排在日常生活環境之中，就像是畫中人物私生活片斷的寫生。竇加的創新不局限於這些，他還使用背景和環境布置，在這方面他受攝影的影響頗大。那些布景在當時非常新式，對於半世紀前的人是難以想像的。

69

70

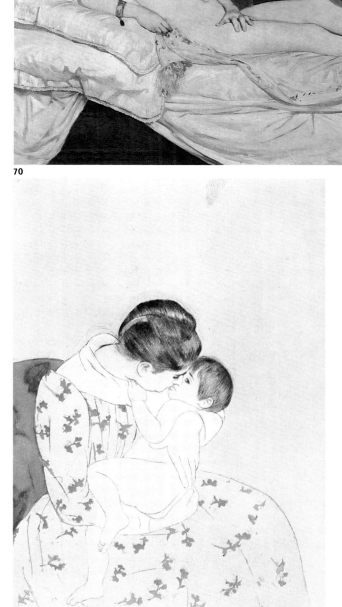

圖69. 馬內，《奧林匹亞》，1863。巴黎，奧塞博物館。這幅作品在模特兒的選擇、色彩和現代感等方面受哥雅《裸體的瑪雅》的啟發。

圖70. 瑪麗·卡莎特，《母親的吻》(A Mother's Kiss)，1891。華盛頓，國家畫廊 (Washington, D.C., The National Gallery of Art)。在這位印象派畫家的作品中可以看出受到日本版畫的影響。

71

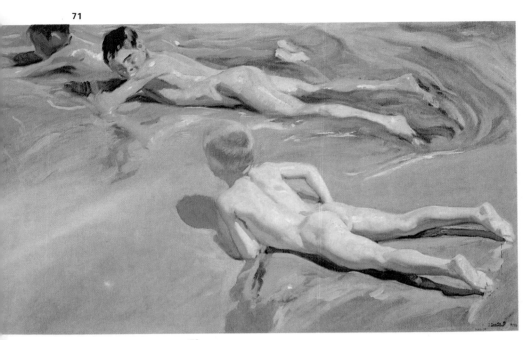

圖71. 霍阿基恩・索羅亞・伊・巴斯蒂達 (Joaquín Sorolla y Bastida)，《海灘上的孩子們》(Children on the Beach)，1910，畫布上油畫，46 1/2"×72 7/8" (118 × 185 cm)。馬德里，普拉多美術館。穩健的筆法和色彩處理使他的作品令人感覺非常自然。

72

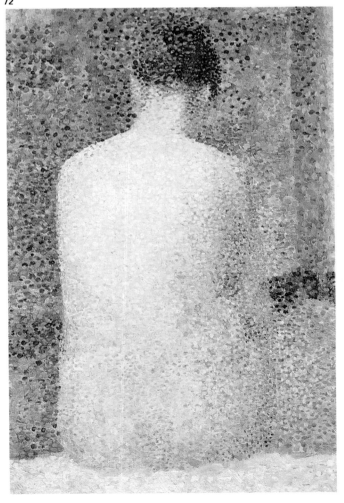

圖72. 左基・秀拉 (Georges Seurat)，《模特兒的背面坐像》(Seated Model with Back Turned)，1886/1887。巴黎，奧塞博物館。點描畫法以色彩的視覺混合效果為基礎。

在瑪麗・卡莎特的木刻和後印象主義畫家高更 (Gauguin) 和梵谷 (van Gogh) 的作品中都有日本的影子。竇加的作品也受日本影響，不過他不願完全置身於印象派之中，因為印象派的畫法最終會使畫上形象的輪廓變得模糊不清，他對這樣的效果並不滿意。這也許是因為他最崇拜的大師是安格爾。總之，他和其他印象派畫家的基本目的是抓住某個特定時刻的真實情景、光以及形體之間閃爍的風格。

跟在印象派後面的某些畫家，包括秀拉 (Seurat)、土魯茲—羅特列克 (Toulouse-Lautrec)、高更和塞尚，也認為這個目的是正確的，但是他們發揮個人的自由，探求一種與新生活概念相結合的個人風格。秀拉是一位孜孜不倦的工作狂，也是一位不幸短命的奇才。他留下了一系列卓越繪畫，有幾幅人體畫是用一種後來稱為點描畫法的技法畫的。這種技法也許可以說是走向極端的色彩理論。梵谷也是英年早逝，他沒有畫什麼人體。高更則相反，他是一位既驕傲又離經叛道的畫家，在南半球的海洋上找到了他的繪畫樂趣和題材。他也找到了不同膚色的美麗模特兒，她們以非常自然的姿勢供他畫像。他在法國時曾經用漂亮、明快的筆法畫過人體，可說是一位對色彩特別敏感的畫家。在他的作品中充滿了各種黃色、綠色、粉紅色和紫色這些既有強烈對比又有和諧感的顏色。他試圖在繪畫中表現藝術的原始性、表現畫中主角的原始特質，以及形體和繪畫本身的本質。他畫的可愛人體就像生活本身一樣自然。

73

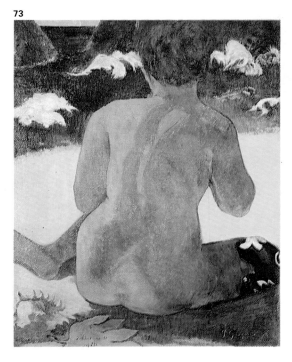

74

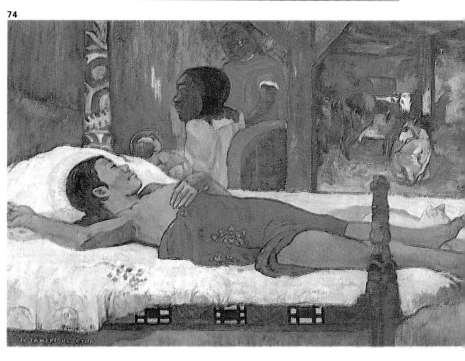

對塞尚來說，繪畫是一種表現的手段，他在其中首先探索的是情感和理智之間的平衡。也可以說，他追求一種簡單、特定的感覺，然後將這種感覺轉化為藝術品。他是一位孤獨的畫家，但是他的作品卻為二十世紀的繪畫奠定了基礎。他的《沐浴者》(Bathers) 是一系列和風景相結合的人體習作。在這些作品中構圖是首要的因素。在構圖中色彩平面像許多小的塊面並置在一起，創造出光和立體感。

圖73. 保羅・高更(Paul Gauguin)，《海邊的女人》(*Woman of the Sea*)，畫布上油畫，36 5/8" × 29 3/8" (93×74.5 cm)。布宜諾斯艾利斯，國家美術館 (Buenos Aires, National Fine Arts Museum)。一幅動人的背面像，有如安格爾的作品。

圖74. 保羅・高更，《基督的誕生》(*The Birth of Christ*)，1896，畫布上油畫，37 3/4"×51 1/2" (96×131 cm)。巴黎，奧塞博物館。以宗教題材表現孩子的出生，但藝術手法不同。

75

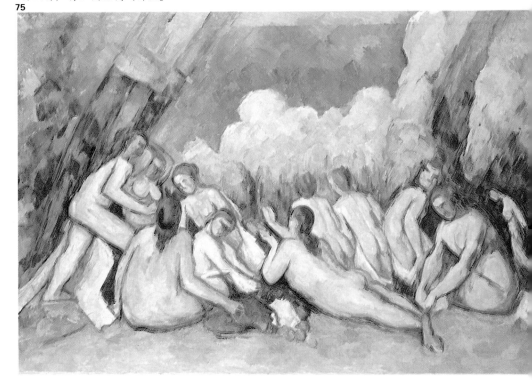

圖75. 保羅・塞尚，《沐浴者》(*Bathers*)，1895至1904之間，畫布上油畫，50"×77" (127×196 cm)。倫敦，國家畫廊。構圖精細，運用了以色彩塊面為基礎的畫法。

二十世紀的人體畫

圖76. 古斯塔夫 ‧ 克林姆，《女人的三個時期》，1905，畫布上油畫，70 7/8"×70 7/8" (180 × 180 cm)。羅馬，國家現代美術館 (Rome, National Gallery of Modern Art)。克林姆在作品中用現代裝飾性的手法表現古典的主題，一個文藝復興時期的寓言。

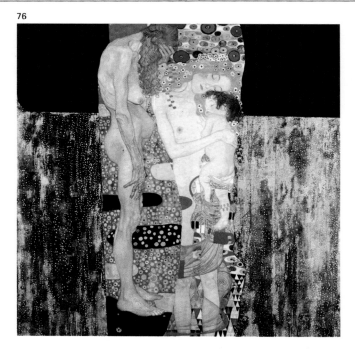

直到二十世紀，人體畫的理想形式——宗教、神話和歷史的意涵才消失。甚至在十九世紀末二十世紀初，現實生活視為是一個真正的藝術主題；這種情況暗示一種新的思潮：人類與自然的關係，隨著社會規範的瓦解，兩者的界線也逐漸消失了，而且這個過程在整個二十世紀一直持續著。最初的前衛派運動聚合在表現主義名稱之下，它是畫家要求表現情感和用不真實的色彩表現實際景物的結果。但是，色彩也是構圖和繪畫本身的基礎，對於二十世紀的大畫家馬諦斯來說更是如此。馬諦斯在表現人體方面具有非凡的

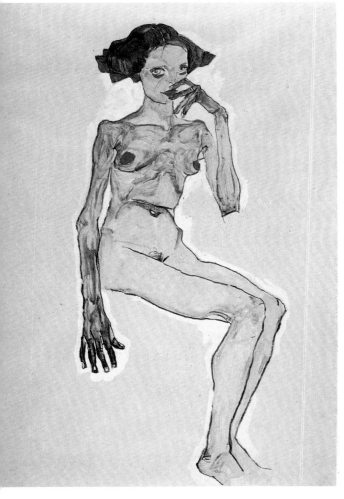

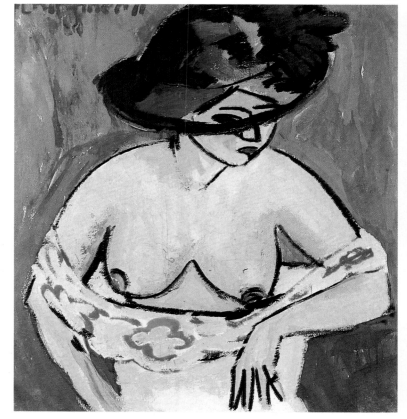

圖77. 也貢‧希勒，《坐著的女孩》(Girl Seated)，1910，紙上水彩和不透明水彩畫。維也納，阿爾貝提那畫廊(Vienna, Albertina Museum)。

圖78. 恩斯特‧魯德維‧克爾赫納(Ernst Ludwig Kirchner)，《戴帽子的女性人體》(Female Nude with Hat)，1911，畫布上油畫，30"×27 1/2" (76×70 cm)。科倫，路德維希美術館(Cologne, Ludwig Museum)。

才能。不像多數表現派畫家，他塑
造人的形體是為了表達和平、寧靜
和安祥感。他的一幅早期作品《奢
華、平靜和妖嬈》(*Luxury, Calm and
Voluptuousness*) 實際上是他個人主
義的宣言。

現代主義是最後一個堅持浪漫主義
理想的藝術運動，雖然這也只是在
某種程度上的堅持。古斯塔夫‧克
林姆 (Gustav Klimt) 在許多素描和
繪畫中描繪的人體，展示了他自己
對美的標準。那些瘦削、蒼白的人
體很美，但卻因受痛苦折磨而激動
地扭動著。他表現罪惡和美德等古
典的主題，提醒凡人不免一死，如《女
人的三個時期》(*The Three Ages of
Woman*) （圖76），其中突出了人的
骨骼。也貢‧希勒(Egon Schiele)也
持同樣的藝術觀，但他的畫很快變
成了道地的表現主義作品。

立體主義在涉及空間和時間方面提

79

供了另一個觀察人的方法。這種新
的觀察方法破除了文藝復興以來唯
一被遵循的靜態觀察法。畫家從不
同的角度來看事物和形體，他的眼
睛同時「看到」某個人的前額和背
面。立體主義是畢卡索和布拉克

80

圖79、80. 馬諦斯，左：《吊床上沉思的人
體》(*Pensive Nude in Hammock*)，石版畫，
14 3/4"×10 1/2" (37.4×26.9 cm)；右：《坐
著睡覺的人體》(*Seated, Sleeping Nude*)，
木刻，18 3/4"×15" (47.5×38.1 cm)。紐
約，現代美術館 (New York, Museum of
Modern Art)。這是一位熱愛人體及其裝飾
潛能的畫家所創作的美麗形象。

81

圖81.安德烈‧德
安(André Derain),
《穿襯衣的女人》
(*Woman in a
Chemise*)，1906，
畫布上油畫，39"×
31 1/2" (100 × 81
cm)。哥本哈根，
國立美術館
(Copenhagen,
National Museum
of Art)。在這幅畫
中成對的補色形成
強烈的對比。

圖82.愛德華‧孟克
(Edvard Munch)，
《聖母瑪利亞》
(*Madonna*)，1895，
亞麻布上油畫，35
1/2" × 27 1/2" (91
× 70.5 cm)。奧斯
陸，國家畫廊(Oslo,
National Gallery)。

82

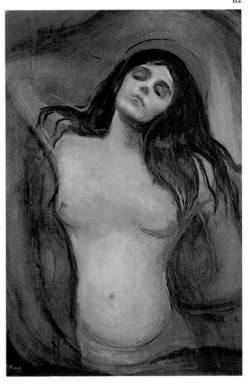

83

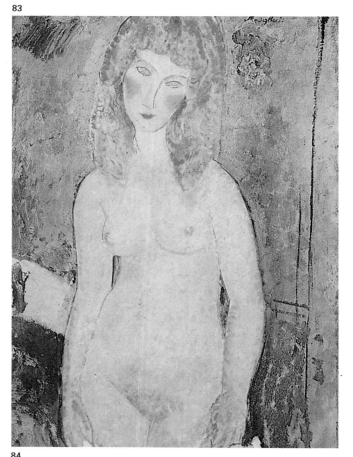

圖83. 阿美迪歐 ‧ 莫迪里亞尼 (Amedeo Modigliani),《金髮裸女》(*Blonde Nude*), 1917。私人收藏。莫迪里亞尼用立體主義的手法和柔和、富有美感的色彩所畫的美麗人體。

84

圖84. 巴布羅‧路易茲‧畢卡索 (Pablo Ruiz Picasso),《牧神的風笛》(*The Pipes of Pan*), 1923, 畫布上油畫, 80 3/4" × 68 1/2" (205 × 174 cm)。巴黎, 畢卡索美術館 (Paris, Picasso Museum)。畢卡索一生中用各種風格畫人體。

(Braque) 的發明。他們勇於破除現存的公式, 認為繪畫可以構造現實, 也可以在畫布上創造任何想要的事物。除了他的立體主義時期以外, 畢卡索在一生中還用各種可能的風格畫了許多人體, 似乎他對人的身體懷有敬意。在人體畫中他絕對自由地反映了他的激情、恐懼和縈繞於心的意念和慾望。這些人體畫是對生活、對愛、對人類的歌頌。莫迪里亞尼 (Modigliani) 是一位不顧一切敢於冒險的畫家, 他戲劇性的生活顯示了原始藝術和立體主義的影響。他的人體畫 (在他的作品中佔很大部份) 確實很了不起, 非常肉感、簡潔且富有刺激性。

自從二十世紀中葉以來, 幾乎沒有什麼畫家畫過寫實的人體。這時人體畫的主要特色是抽象藝術和發展趨向、材料、概念等方面的新方法。不過, 某些畫家, 像大衛‧霍克尼 (David Hockney) 和愛德華‧霍珀 (Edward Hopper), 仍以一般的觀念來畫人體。而另一些畫家, 如尼可拉‧德‧史塔艾勒(Nicholas de Stäel)和威廉‧德‧庫寧(Willem de Kooning) 畫的人體則純粹是抽象的。

人體繼續吸引著畫家。在任何一個畫展中都可以看到和本書一樣多的人體形象。學美術的學生一般都得要學會如何畫人體, 因為它在我們的視覺傳統中佔有重要地位。本書就是本著這種精神專門論述如何用各種方法來描繪人體。

85

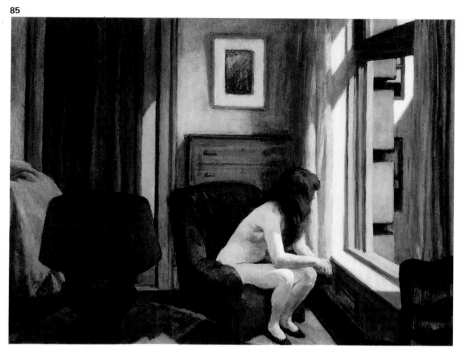

圖85. 愛德華·霍珀,《上午十一點》
(*Eleven in the Morning*),1926,油畫,28"
×26" (71×92 cm)。華盛頓,斯密生博物
館(Washington, D.C., Smithsonian
Institution)。霍珀是當代少數幾個用自然
主義技法畫孤寂人物的畫家之一。

86

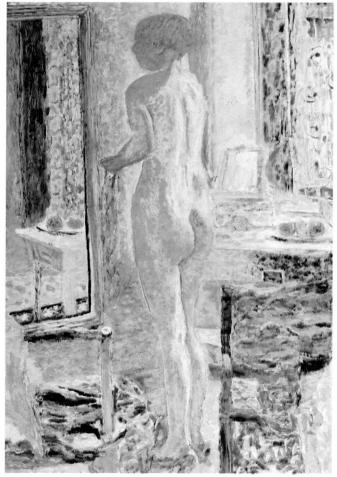

87

圖86. 皮埃·波納爾(Pierre Bonnard),《鏡前的人體》
(*Nude Before the Mirror*)。威尼斯,現代美術館
(Venice, Museum of Modern Art)。波納爾的色彩運用
表現出他無與倫比的敏感性。

圖87. 呂西安·弗羅伊德(Lucien Freud),《人體和畫
家的調色板》(*Nude with Painter's Palette*),1972/73。
倫敦,國家畫廊。這位英國畫家的全部作品都以表現
主義的人體畫為基礎。

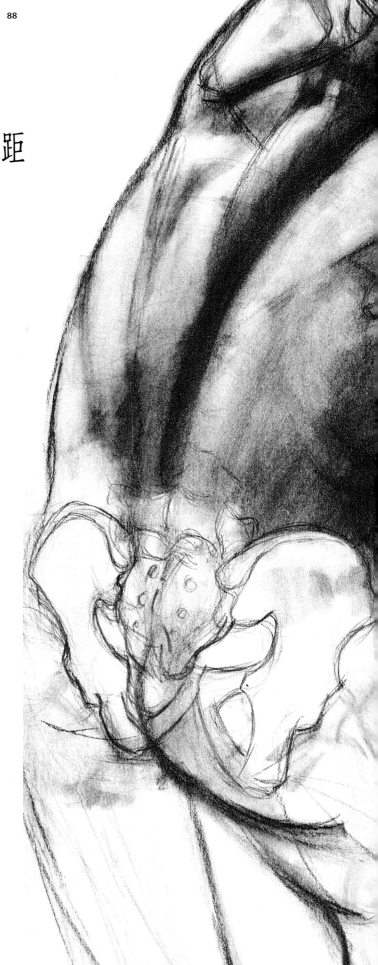

人體：理想和真實之間的差距

對文藝復興時期的藝術家而言，他們的信條、方針及哲學基礎是回復到古希臘的概念，亦即人體必須符合幾何圖形（希臘人認為幾何圖形體現完美）。同時，文藝復興時期的藝術家深信，研究人體的內部結構必然會揭示完美形體的成因。

圖88. 拉蒙·桑維森斯(Ramón Sanvisens)，《人體結構習作》(*Anatomical Study*)，紙上炭筆畫。像這樣的習作已超越了純解剖學的範疇而進入藝術領域。然而，這種類型的畫要成功是不容易的，需要才能和知識。

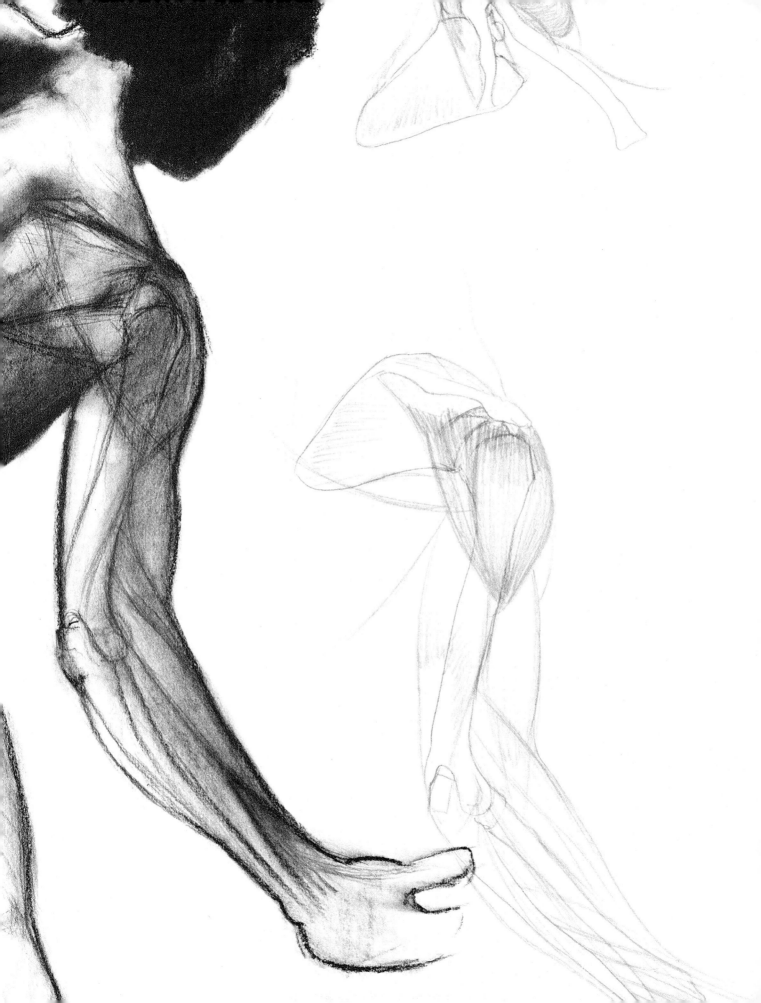

關於理想人體的導言：標準

用素描或繪畫技法畫人體並不像看起來那麼簡單。在上一章已經指出，各種不同的文化對人體和人體畫有不同的看法，而且隨著時代的演進，對於人的外形及其形象的概念也在不斷發展。

這些因素涉及藝術史的各個層面。然而，當涉及人的身體時，它們成為根本性因素，在這裡藝術的象徵是非常重要的。這有幾方面的理由：首先，人體是描繪人最基本的形式，因此人體畫可以反映出人對於自身的種種看法。其次，在沒有指導的情況下畫人體，很容易從崇高流於平庸。針對這種根本的危險，我們必須非常清楚該如何畫人體，也必須避免簡單又可笑地依樣畫葫蘆。我們的工作應該屬於藝術的範疇。這在遠古時代的藝術史中就已有明顯的表現。史前時期洞穴壁畫中描繪的舞者和獵人不僅僅是人體，他們還具有社會甚至巫術功能的象徵和理想。除了肉體，他們還表現了人的精神。

雖然在藝術上，常為了表現人的精神而描繪人體；但是，人體也常以「自然的」物體這種形態出現，古代的埃及人就是如此。然而，當我們仔細觀察埃及藝術中的許多人體，就會發現它們彼此非常相似。當然，也有可能是因為那個時代的人確實都長得很相像。但更可能是畫家運用了某種慣用的規則或標準。

前些日子，考古學家發現在埃及墓葬壁畫上有各種格子線條。研究的結果肯定地說明，這些線條是用來複製人體比例的標準。按照埃及人的理想，符合這些標準的人體才是美麗的。這種比例在古埃及王國和新埃及王國略有不同（見圖89、90）。但基本單位，或「比例基準」，似乎都是拳頭的寬度或中指的長度。在古埃及王國理想的人體高度是18又1/4個「拳頭」，在新埃及王國則是21又1/4個「拳頭」。

埃及文化中的許多內容從地中海傳給了古代的希臘人。但是希臘人不像埃及人，他們不認為人體和人體畫只是一種「自然的」物體。他們將人看成是宇宙的中心，因此他們心目中的神的外觀與行為和人一樣。他們認為身體的基本部份是頭。有關的文獻資料也說明，希臘藝術

圖89. 古埃及王國的一座雕像《邁克里諾斯和他的新娘》(Mykerinos and His Bride)的素描，上面的格線說明了那時可能已使用「十八個拳頭」的比例標準。

圖90.《演奏樂器的姑娘》(Girls Playing Musical Instruments)（局部），底比斯52號墓中一幅新埃及王國時期壁畫。畫上人物和前代相比不那麼拘於傳統。人體高度標準似為21又1/4「拳」。

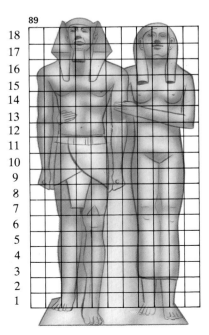

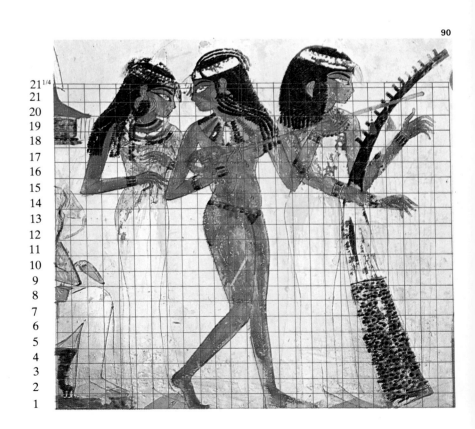

家採用的人體比例是以頭的長度作為基本單位。身體的高度等於多少個「頭」，根據想要表達的意念而定。一個有八個半頭高的身體是符合規格，比較神聖的身體，而七個半頭高的身體是比較粗壯，屬於凡人的身體。希臘人將人體的基本比例稱作 Kanon，這個字源於波力克萊塔製作的著名雕像多里福羅斯的名字。在現今英文中，"Canon" 一字的意思是指一門藝術中應用的原則或公認的標準。

在中世紀，人們似乎已經忘掉了人體，慣用的比例標準也不再存在了。他們簡直不認為身體有什麼重要或美麗可言。直到文藝復興時期，希臘人的理想標準才獲得了新生命。文藝復興時期的藝術家、哲學家和科學家認為理想的人體才是真正的美。由於要堅持自然的真實，他們的工作也變得複雜了。他們希望人體不僅僅是主觀的理想，也是自然的事實。儘管實現這種雙重目標的難度很高，但是像達文西這樣的藝術家還是創作出非常好的人體畫（圖93）。人們直到今天仍然或多或少遵循他們的法則；當然，不同時期不同的畫家追求的理想也會略有差異。魯本斯畫人體的方式不同於同時代的提香；傑克梅第（Giacometti）的人體畫也和馬諦斯的不同。

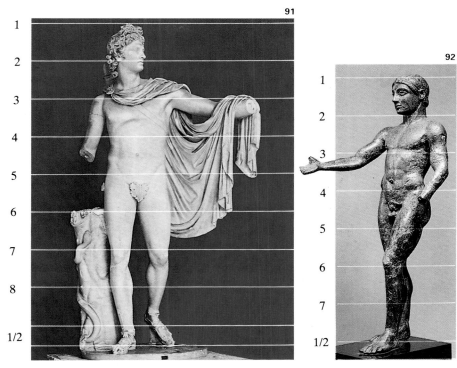

圖91、92. 兩個不同比例的雕像。名為《望樓的阿波羅》(Apollo Belvedere)（圖91）的雕像，其比例標準是8又1/2個頭，顯示出神不同於凡俗的形象。右面這個雕像遵循的是比較古老的7又1/2個頭的標準。

圖93. 達文西，《人體比例習作》(Study of the Proportions of the Human Body)。威尼斯，學院畫廊 (Venice, Academy Gallery)。達文西用羅馬建築家維持魯維亞(Vitruvius)的概念作為他的人體比例標準。他也認為女性的身體缺乏完美的比例。

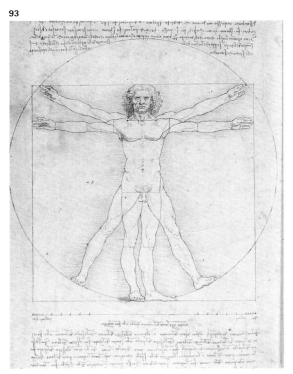

圖94. 根據亞勒伯列希特·杜勒的速寫畫的素描，顯示了男性人體的比例。

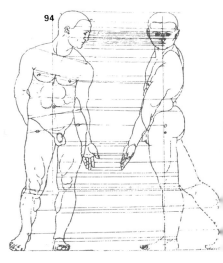

現代的概念

文藝復興時期的人體比例在今天雖然稍有變化，但仍然很受重視。譬如說，我們以肚臍為身體的中心點，伸開兩臂的距離就等於人體的高度等等。但是，大約在過去的一百年中，藝術家不再想要表現傳統美的理想。他們追求的是生活本身的真實，表現模特兒和畫家的個人精神。準則已被更重要的表現性和個性所取代。

雖然如此，所有的藝術家描繪人體仍然需要某種準則，缺乏理想人體的基本準則就無法下筆。

正如前言中所說，我們的目的畢竟不是將我們所看到的東西照樣複製，否則攝影就足可應付了。畫家的工作必須做得更多。

在開始畫時，標準還是有用的，因為它可以提供適用於每個模特兒或人體的衡量方法。最簡單的現代標準之一是如圖95、96、98、99所示，它說明了成年人、兒童和嬰兒身體的不同比例，可以看出在高度和寬度方面尺寸的差異。

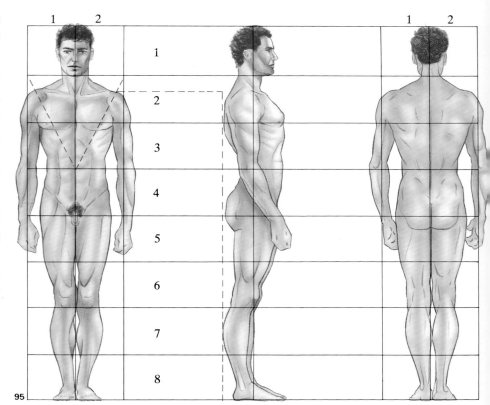

圖95. 現代畫男性人體的標準用頭作為基本單位。身高等於八個頭，雙肩的寬度約為兩個頭。從側面看，肩胛骨和臀部是處於同一垂直線上。

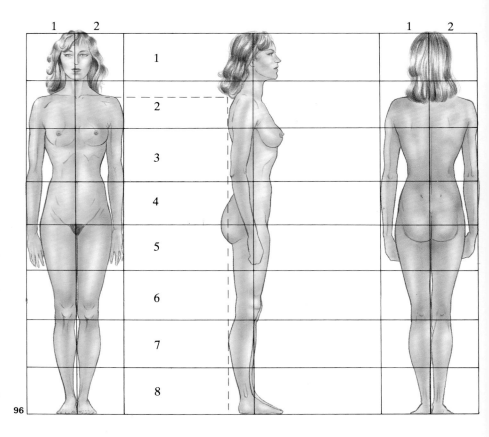

圖96. 現代畫女性人體的標準也是按照同樣比例。身高等於八個頭，寬度等於兩個頭，不過此圖所示的女人有些纖瘦和變形。從側面看有某些顯著的不同：臀部超出了肩胛骨的垂直線，乳房稍稍偏低，腰部比男人的更狹窄。

標準還可以作為量度人體各部位之間關係的基本方法。掌握有關的標準可以避免將腿畫得太短、頭畫得太小、或手臂畫得太長。但是我們不應該將標準看作規則而盲目地遵從。如圖97所示，模特兒也可能和規範的標準有很大的差距。因此我們不應相信這種貌似科學的概念，即誤以為標準代表一群隨機抽樣的人的平均比例。從理論上來說，標準並不是平均標準，它體現的是完美的理想標準。當然，在我們論述某些人體是否美麗或完美時，不可能有永遠固定不變的答案。每個時代都有當時的觀念、信仰、象徵和看法。因此，畫家在畫人體時，想像力和知識同樣重要；最終目標是在二者之間取得平衡，也就是在於表現人的自然本質。

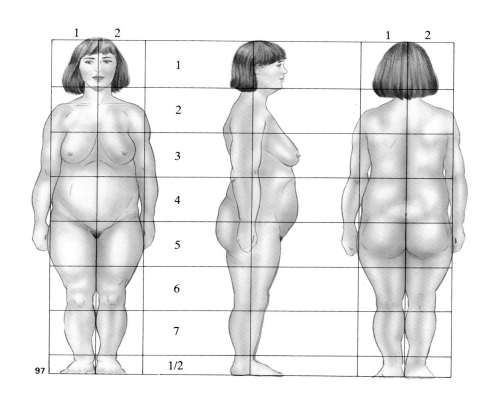

97

圖 97. 現代的標準不可能適用於所有的人體。畫家應該有此認知，在這幅圖中，身高等於七個半頭，寬度大於規定的標準。

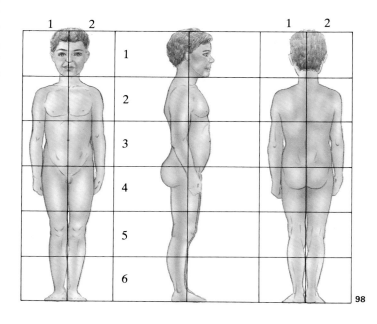

98

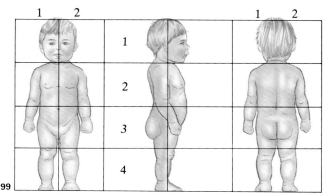

99

圖 98、99. 這兩幅圖說明，畫一個二歲的小孩和畫一個六歲的小孩要用不同的標準。嬰兒的頭則特別大。人體各部位的比例隨年齡的增長而變化。

藝術上的解剖學

解剖學根據直接或間接的觀察來研究人體的結構。這方面的知識多數來自人體的解剖。解剖學如何應用於藝術？它對於描繪人體顯然是有用的，既能使我們了解人體內部的結構，也能使我們了解皮膚下面那些形成身體動作和姿勢的組織。但是，在歷史上解剖學的功用卻因時而異。在許多世紀沒有人對人體的內部感興趣。即使是將屍體剖開的埃及人，也沒有將解剖學用於藝術。甚至有很長一段時間解剖人體是被禁止的。然而，解剖學還是成為某些藝術家關心的問題。有些人甚至將它作為藝術的主題，在歷史上就

曾經有過許多描繪人體骨架的畫。像本書所論述的多數問題一樣，解剖學的實用性也是頗有爭議的。從理論上來說，有關人體的知識總是有益的。但是，對解剖學懂得不多的畫家也能畫出美麗的人體，只要仔細觀察和注意比例就夠了。

但這並不是說下面的幾節內容是可以忽略的，相反的是，我希望讀者能多加考慮。雖然仔細觀察也許就夠了，但多一些知識總會使你的工作更容易些。知道得愈多，畫得愈好。

圖100、101. 雷奧納多·達文西，《人的顱骨習作》(Study of the Human Skull)和《腿的習作》(Study of Legs)。英國溫莎堡(England, Windsor Castle)。這樣的素描是達文西人體習作的基礎。

100

101

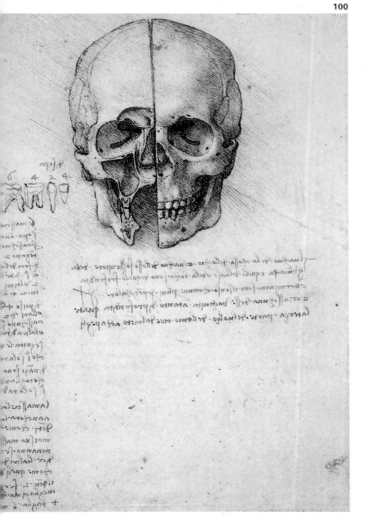

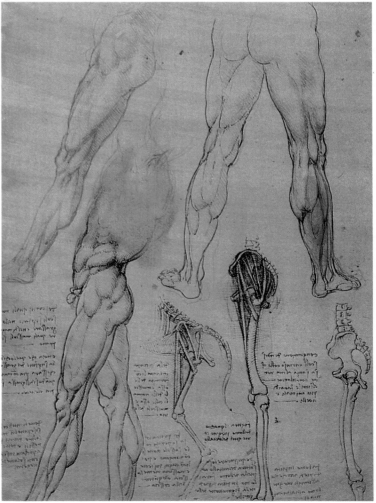

當然，我們的任務不是創作解剖學文獻。解剖學只是幫助我們避免錯誤，不要畫出不合邏輯的畫，譬如說，身體似乎要倒下來、手臂長在肋部、手和腕的線條不銜接等等。如插圖所示，人體結構本身也是很美的。它甚至可以成為一種遊戲，這在下文中將會論及。了解骨骼結構如何形成某種姿勢，並在身體各個部位之間形成巧妙的平衡，這也是頗有趣的。下面幾頁將說明人體的內部結構，首先是骨架，然後是肌肉；肌肉將身體各部分連接在一起，使你能做出各種動作。

讀者沒有必要記住所有名稱，只要注意觀察各個部位及其相互關係就行了。例如，脊柱從側面看是呈S形，所以不能將背部畫成平直的。骨盆是兩股之間的一塊大骨頭，所以當一邊下傾時另一邊就必須升高。還要仔細觀察肌肉。注意在腿內側的那塊肌肉是從骨盆處開始伸展的，它能呈現許多形狀。正確地觀察臀部的肌肉，畫出來的形狀就會有優美的曲線而不是稚拙的肉塊。

下面我們還將看到一些根據人體模型畫的素描。這種模型具有類似人體骨架的作用。但重要的是，你現在要開始畫基本的人體骨骼，主要是脊柱、骨盆、臂骨、腿骨、肋骨、肩胛骨和顱骨。這種簡單的骨架是任何人體畫的起步。只要照著做，畫人體結構就會成為一種遊戲，而你可以在其中表現個人的藝術內涵。

圖102. 拉蒙·桑維森斯，《人體結構習作：舉起手臂的婦女》(Anatomical Study: Woman with Raised Arm)，紙上炭筆畫，39 3/8"×27 1/2" (100×70 cm)。桑維森斯很注意正確的人體結構，這使他成為解剖學專家。整幅素描很美，這是因為畫家知道在做各種困難的姿勢時，人體各個部位之間的相互關係。在圖中模特兒旁邊的解剖圖說明了身體內部的肌肉結構。

圖103. 拉蒙·桑維森斯，《人體結構習作：坐著的婦人的雙腿》(Anatomical Study: Legs of a Seated Woman)，紙上炭畫，39 3/8"×27 1/2" (100×70 cm)。這是另一幅優秀的習作，運用了明暗法和詳細的人體結構知識。畫家分析了人體中比較複雜的部分，甚至包括腳，初學者在這方面往往會遇到不少問題。

人的骨骼

骨骼是支持人體的骨頭框架。骨頭是堅硬而不能彎曲的，不過在許多拙劣的素描中骨頭是彎曲的。骨骼並非黏結在一起，而是以關節互相接合的，肌肉附著其上，使人可以坐起來、轉身、走路、抓住東西等等。關節將各種骨頭連接起來，如膝、肘和肩。脊骨亦稱脊柱，由許多鎖鏈狀的骨頭連接而成，人體大多數動作都要靠脊骨。手部也有許多關節，使我們能做許多不同的動作。如圖所示，骨頭在關節處是圓的，轉動時不會摩擦或碎裂。

104

額骨
鼻骨
上顎（上頜骨）
下顎（下頜骨）
鎖骨
胸骨
肋骨
脊骨（脊柱）
尺骨
橈骨
骨盆
腕骨
掌骨
指骨
大腿骨（股骨）
膝蓋骨（髕骨）
脛骨
腓骨
跗骨
蹠骨
趾骨

圖104. 人體骨骼的正面圖顯示了主要的骨頭。骨骼是人體的框架，構成人體的外形，並使肌肉附著其上不致掉落。顱骨、脊柱和兩腿的絕妙平衡使人成為唯一能用雙腿站立的哺乳動物。

圖105. 人體骨骼的背面圖顯示了在正面看不到的一些骨頭。最重要的也許是肩胛骨，三角形的肩胛骨將手臂、鎖骨和背脊連接起來。注意股骨並不是完全垂直的，它往下向內側傾斜。

圖106. 人體骨骼側面圖清楚地顯示出脊骨的曲線。

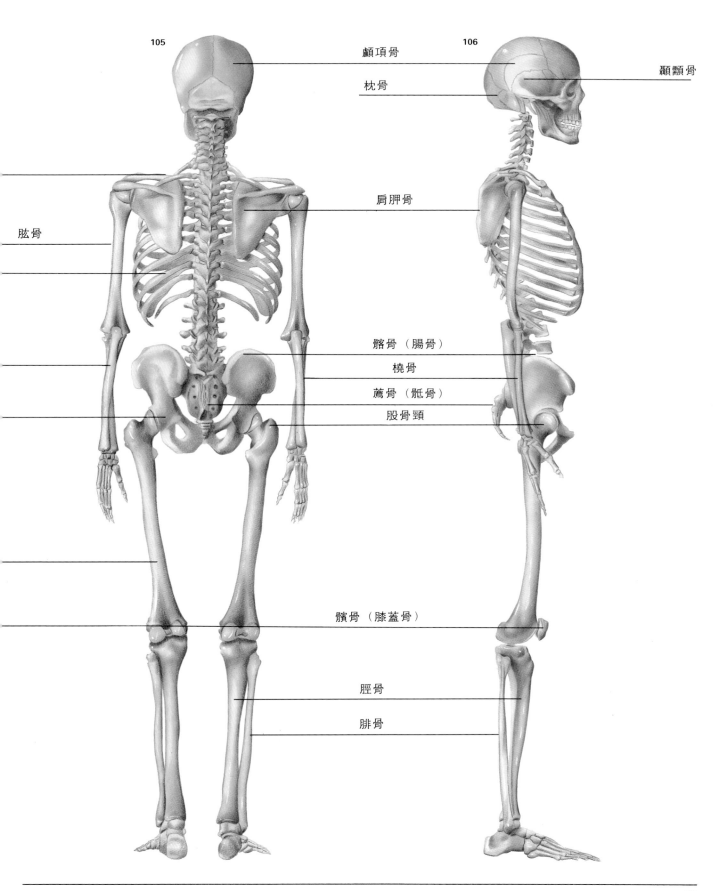

顱頂骨

枕骨

顳顬骨

肩胛骨

肱骨

髂骨（腸骨）

橈骨

薦骨（骶骨）

股骨頸

髕骨（膝蓋骨）

脛骨

腓骨

人體的肌肉

肌肉系統比骨骼更複雜。肌肉的種類比骨頭的種類來得多，且肌肉之間以及肌肉和骨頭之間以非常複雜的方式連接。很難講清楚每一個具體動作，因為通常都涉及許多肌肉組織。不過對肌肉系統作大體的了解還是有用的。畢竟人體的外形是由肌肉形成。肌肉由纖維質形成，當肌肉伸展時，纖維質就會向某個方向伸展。但是腹肌、胸肌、臀部和腿部的肌肉完全不同。對它們的不同之處稍加考慮有助於理解為什麼身體某些部位的形狀會如此。

肌肉的形狀視其功能或需要承擔的動作而定。它們可以是圓形的（呈環狀，用於封閉管道）、葉狀的（如閉住眼睛的肌肉）、平而寬的（如前額的肌肉）、扇形或紡錘形的（中間鼓起，兩邊變細，如圖107、108所示臂部的肌肉）。這些是最常見的肌肉形狀，與身體動作的關係最大。

圖107、108是紡錘形肌肉的最佳例子，它們按槓桿原理工作。肌肉纖維的收縮或伸展，引起手臂活動。當它們收縮時，由它們連接的身體部位就變得更緊密。當然，多數動作需要許多肌肉之間的相互作用。其實，任何動作實際上都可能牽涉到整個身體。這是因為當我們舉臂或跨步時，如果整個結構沒有相應的動作來抵銷這個個別動作，身體就會失去平衡。

這種奇妙的協調性反映了人體結構上本質的美。這就是為何文藝復興時期的藝術家會偷偷地與對醫學感興趣的科學家共事的原因。他們將屍體偷出來解剖，逐漸增長了關於身體運作的知識。事實上，他們開始將人看成是宇宙的中心、完美的機器及萬物之靈。

圖107、108. 手臂的動作顯示了肌肉運用槓桿原理的情況。肘是支點，肱肌、肘肌和橈肌在這裏相會。前面的二頭肌和後面的三頭肌在它們分別收縮和放鬆時產生了推和拉的動作。

圖109、110. 人體的主要肌肉如下：
1. 前額肌
2. 顳肌
3. 眼輪匝肌
4. 口輪匝肌
5. 咬肌
6. 胸鎖乳突肌
7. 斜方肌
8. 三角肌
9. 胸大肌
10. 岡下肌
11. 圓肌
12. 二頭肌
13. 三頭肌
14. 前鋸肌
15. 腹外斜肌
16. 腹直肌
17. 背闊肌
18. 旋後肌
19. 掌長肌
20. 尺腕屈肌
21. 尺側肌
22. 尺腕伸肌
23. 臀大肌
24. 縫匠肌
25. 股骨擴張肌膜
26. 股直肌
27. 股內側肌
28. 股外側肌
29. 半腱肌
30. 股二頭肌
31. 膕肌
32. 腓腸肌
33. 脛骨前肌
34. 脛骨伸肌
35. 跟骨腱（阿奇里斯腱）

107

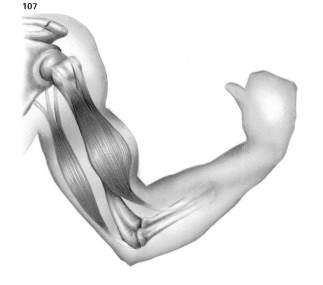

108

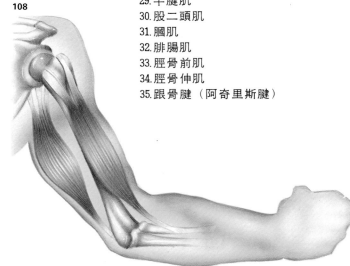

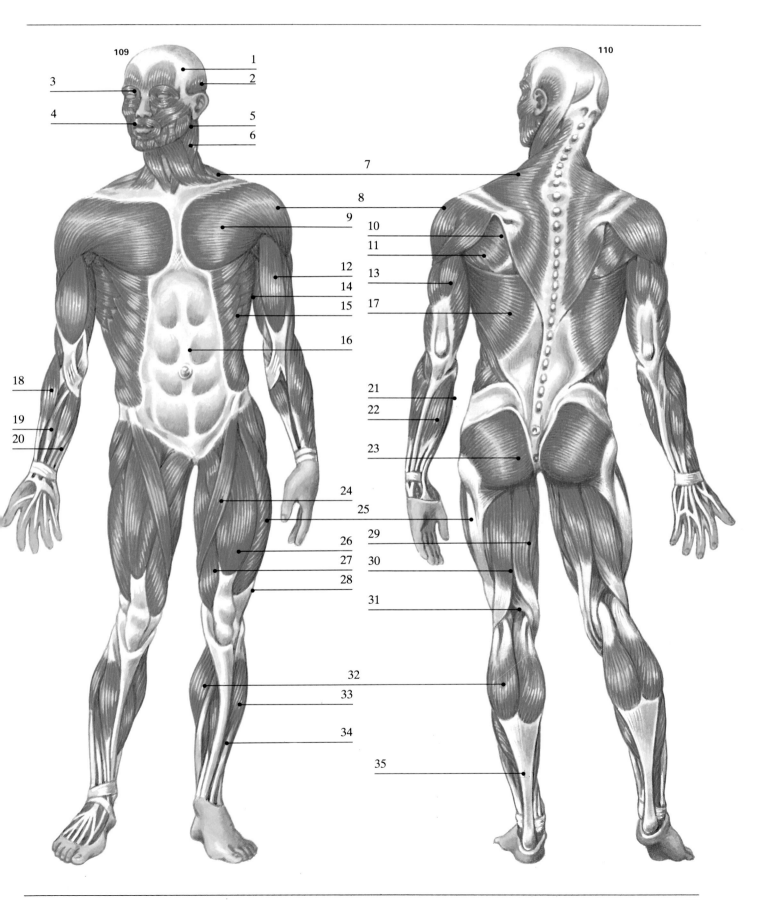

畫骨骼的形狀

圖111、112. 人體模型是表現人體的許多方式之一，幫助我們了解某些姿勢的複雜性。

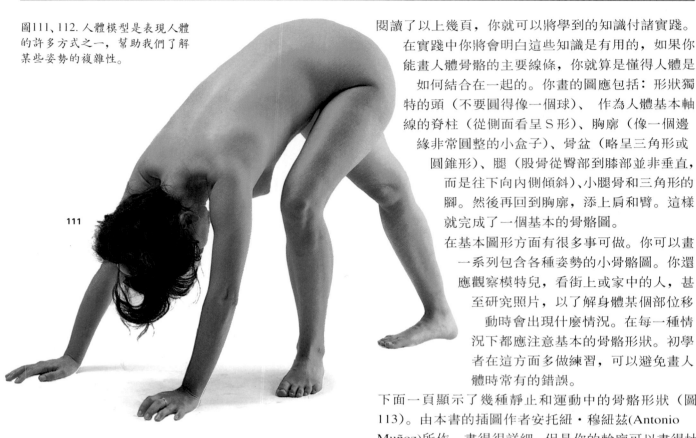

111

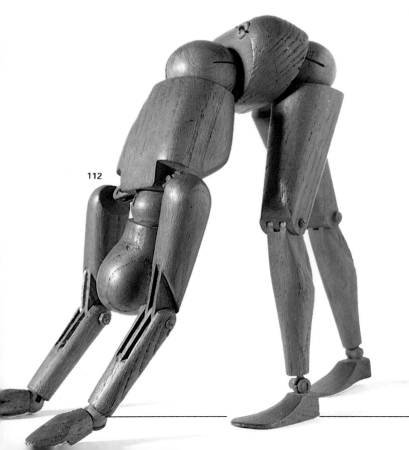

112

閱讀了以上幾頁，你就可以將學到的知識付諸實踐。

在實踐中你將會明白這些知識是有用的，如果你能畫人體骨骼的主要線條，你就算是懂得人體是如何結合在一起的。你畫的圖應包括：形狀獨特的頭（不要圓得像一個球）、作為人體基本軸線的脊柱（從側面看呈Ｓ形）、胸廓（像一個邊緣非常圓整的小盒子）、骨盆（略呈三角形或圓錐形）、腿（股骨從臀部到膝部並非垂直，而是往下向內側傾斜）、小腿骨和三角形的腳。然後再回到胸廓，添上肩和臂。這樣就完成了一個基本的骨骼圖。

在基本圖形方面有很多事可做。你可以畫一系列包含各種姿勢的小骨骼圖。你還應觀察模特兒，看街上或家中的人，甚至研究照片，以了解身體某個部位移動時會出現什麼情況。在每一種情況下都應注意基本的骨骼形狀。初學者在這方面多做練習，可以避免畫人體時常有的錯誤。

下面一頁顯示了幾種靜止和運動中的骨骼形狀（圖113）。由本書的插圖作者安托紐・穆紐茲(Antonio Muñoz)所作，畫得很詳細。但是你的輪廓可以畫得抽象一點，不必將每一條肋骨都畫出來，只要畫一個大概的胸部形狀就可以了。也不必將臉部的孔穴和脊柱的椎骨都畫出來（脊柱用一條線表示即可）。當你了解如何畫這些小的骨骼圖以後，接下去就可以練習畫肌肉。

另一種畫基本骨骼圖的方法是用如圖112的人體模型。過去曾有一種真人大小，並可穿上衣服的模型。現代的模型部分是根據人體骨骼的原理，部分則根據外部的形狀，因為它不是用線條而是用形狀構成的。這些模型清楚地表現了身體的各種動作，不過某些細節如脊柱的曲線則難免表達不出來。這樣的模型將骨骼的線條和身體各部分的幾何圖形結合起來，有助於我們理解和描繪人體。我們將很快看到它的作用。

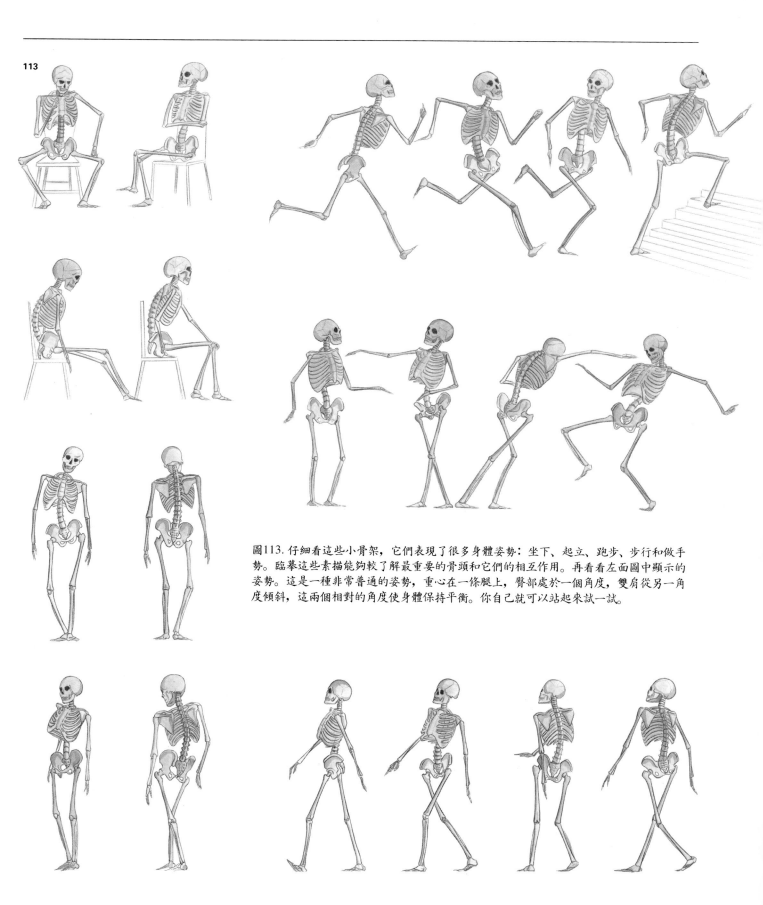

圖113.仔細看這些小骨架，它們表現了很多身體姿勢：坐下、起立、跑步、步行和做手勢。臨摹這些素描能夠較了解最重要的骨頭和它們的相互作用。再看看左面圖中顯示的姿勢。這是一種非常普通的姿勢，重心在一條腿上，臀部處於一個角度，雙肩從另一角度傾斜，這兩個相對的角度使身體保持平衡。你自己就可以站起來試一試。

用描圖紙作人體結構練習

圖114-116.雖然這個練習應該將幾張紙疊起來做，但我們將三張紙分開，以便讓你看清楚每一個步驟。首先，觀察模特兒，畫一幅簡單的素描（圖114）。第二步，將一張描圖紙放在第一張草圖上，盡可能仔細地將骨頭畫上去，注意骨頭之間的相互作用。第三步，將另一張描圖紙放在這兩張紙上面，畫上肌肉，觀察它們是如何附著在骨骼上以及如何一起活動的。這些草圖應該當作習作來畫，盡可能地耐心和仔細，目的是學習和記憶，不是創作藝術品。

這裡我們將做一個基本的人體結構練習，幫助你練習剛學到的有關人體的知識，目的不是顯示你的技術有多熟練，主要是為了使你的學習有助益。畢竟學藝術最好的辦法是實踐。只要看看手和臉就可以學到一些東西，但是如果你不去運用學到的東西，不把概念了解得既清楚又具體，那麼你很快就會忘記。

練習的方法是：看著模特兒或照片，描繪其身體上可見的線條。這應該是一幅簡略的草圖，只有少許細節，沒有陰影。安托紐·穆紐茲在圖114中作了一個很清楚的示範，但你可以畫任何你喜歡的人體或姿勢。

然後，用透明或半透明的描圖紙覆蓋在草圖上，再拿一幅人體骨骼圖來核對一下，以草圖為基礎，盡可能仔細地將主要的骨頭畫上去。從胸廓的形狀開始，然後是顱骨、脊柱和骨盆。用人體骨骼圖核對每一塊骨頭，看看它們應該是什麼樣子。圖115顯示了安托紐·穆紐茲是如何做這個練習的。

現在將另一張描圖紙放在前面的草圖上，將肌肉畫上去。特別注意每塊肌肉來自何處?附著在什麼上面?特別重要的是胸肌、二頭肌、縫匠肌和腹肌，因為這些是構成體形的肌肉，稍有錯誤就會導致變形。

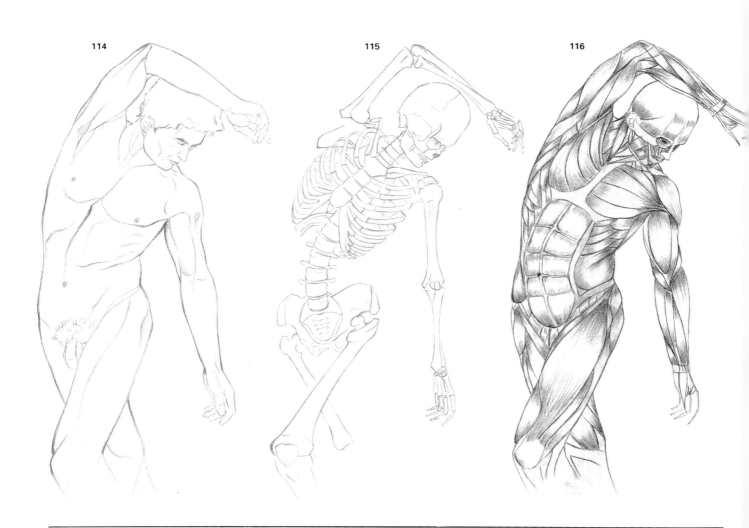

114

115

116

仔細觀察所有肌肉的形狀，特別是它們如何沿著人體外部形成凸面曲線。在這部分練習當中應盡可能畫得詳細，必要時可用一張大紙。這並不意味你的作品要像圖102、103桑維森斯畫的那麼完美。重要的是應該避免出現隨意亂畫的線條，每一筆都要畫得有道理，必須表現出某種身體形狀。如果對某一根線條沒有把握，先別畫它，查清楚再畫。

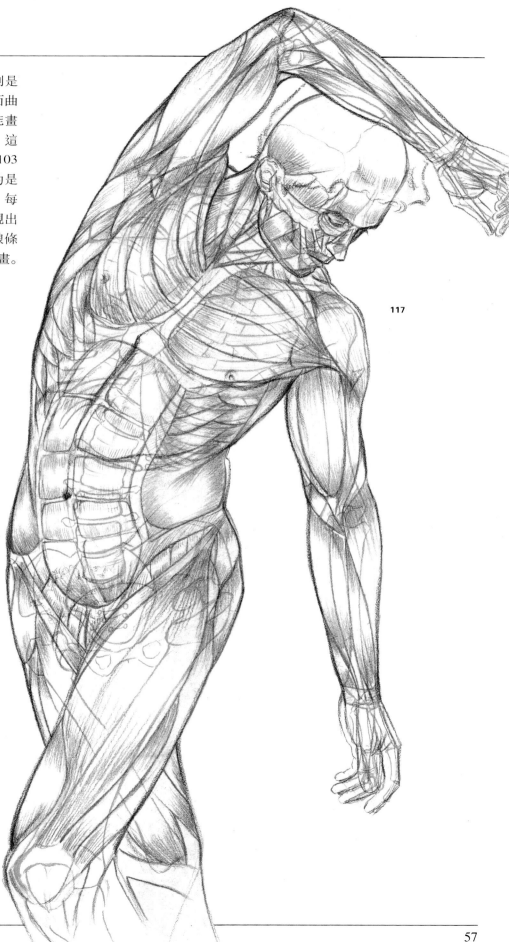

117

圖117. 三張圖重疊起來，看看完成的練習是什麼樣子。這裡用了三種不同的顏色，但你也可以用炭筆或石墨鉛筆來做整個練習。所用紙張大小一定要足夠顯示出所有的細節，要有相當大的篇幅將這個複雜習作的每個部分都畫進去。

用有關節的人體模型作練習

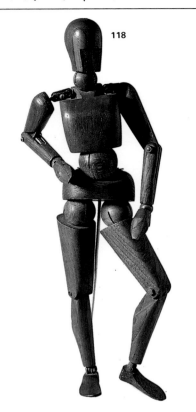

118

119

另一個運用和發展所學知識的好辦法是用有關節的人體模型做模特兒。我們請米奎爾·費隆做這個練習，其結果如圖所示。

首先將人體模型按照你的要求擺好姿勢，然後從你喜歡的角度將你看到的東西準確地畫下來。

雖然實際上還沒有向你說明應該怎樣畫人體，但人體模型本身已向你介紹了它的要點。因為模型已將人體簡化為最簡單的幾何圖形。從畫這些幾何圖形開始，我們就能夠將所畫的東西結合在一起。透過這方式學到的東西在畫真人模特兒時就能派上用場了。

圖119. 在此圖中米奎爾·費隆畫出模型的大體姿勢，顯示出主要的接合部、雙腿的角度和骨盆的形狀。

圖118. 這個練習是準確畫好人體素描的好方法。先將人體模型按你需要的姿勢擺好。

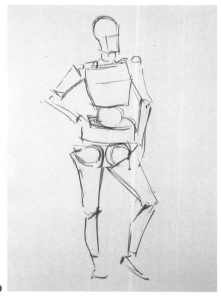

120

121

圖120、121. 在草圖上增添細節，直至一個人體形成。這裡所畫的是一個女性人體。注意人體的姿勢，「重心在一隻腳上」，這在論述骨頭的角度時已經講過。人體模型能概略地顯出形成這種姿勢的形狀和角度。當然，如果要將這幅素描畫成某個具體的人，還必須作一些修改。

將模型的形狀畫在紙上以後，仔細檢查一下，添上細節，將輪廓畫清楚，它就成為人而不是僵硬的木頭人。你可以利用這個練習來試驗不同的素描技法，如附圖所示。米奎爾・費隆用軟石墨鉛筆畫第一幅草圖，用筆尖較軟的墨水鋼筆畫第二幅。

當然，畫多少草圖由你決定，重要的是你透過學習獲得了畫人體的知識和信心。

圖122和123. 同樣的練習，只是這回費隆用鉛筆描繪而已。他替模型擺了另一姿態，同時開始輕輕地畫最初的幾道線條，這就呈現出模型大致的體態。

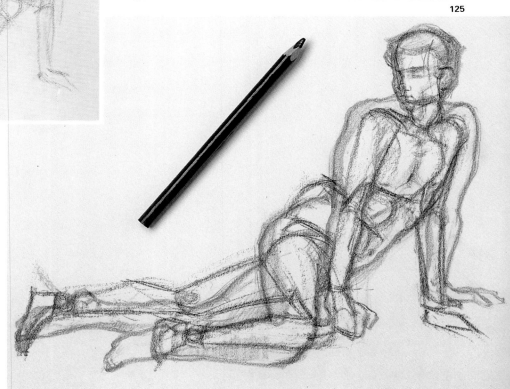

圖124、125. 如前例所示，米奎爾・費隆非常準確地將模型的幾何圖形描繪出來，然後仔細檢查，將它們畫成人的形象，這裡畫的是男性人體。他一步一步地畫，以便讓你看清楚各個步驟。但是，為了使人體具有個性，他必須作某些變動，例如減少一些姿勢，右臂稍稍縮短，並對曲線加以潤飾。

藝術人體習作

這一章很實用。畫人體不是一件容易的事。每一個嘗試過的人或藝術學校的學生都曾感受到它的基本難處。腕部畫得很難看,線條不銜接,姿勢令人無法理解。只有經驗豐富的畫家才能避免那些錯誤和缺點。最重要的是,當學生們初次嘗試畫人體時,常常無法表達出一體成形的感覺。因此,首先你得學會如何使人體各部分的形狀配合起來。

圖126. 蒙特薩·卡爾博,《人體習作》(*Study of a Nude Figure*),紙板上油畫,8 5/8"×13 3/8" (22×34 cm)。這幅習作以色彩為基礎,特別是柔和的粉紅色和冷色系。因為注重色彩,所以背部被簡化為幾個平面,並且強調了人體從這一角度看去會因透視而縮短的線條。

畫人體

127

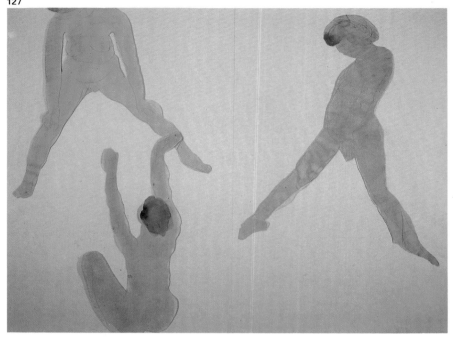

圖127. 羅丹(Auguste Rodin)，《一張紙貼有三個剪下來的人體》(*Sheet of Paper Mounted with Three Cutout Figures*)，1900，鉛筆和水彩。新澤西州，普林斯頓，普林斯頓大學圖書館 (Princeton, New Jersey, Princeton University Library)。藝術的人體可能是性感的，像羅丹水彩畫中的人體一樣，暗示著奇異、情慾甚至淫蕩。但是這些形象往往具有特別的藝術性，和廣告畫上的人體不同。

現在你應該已經掌握了足夠的基本知識，能夠描繪或用色彩畫人體了。你應該也略知人體畫在藝術史上是一個多麼重要的主題。

當我們開始畫人體畫時，單單臨摹人體的每個細節是沒有什麼問題的。但我們的作品必須有藝術價值。僅僅有解剖學和人體比例標準的知識還不足以成為一個好的畫家。我們必須從審美的觀點來看模特兒，並運用許多美術技法來修改我們的知識。這本書的其餘部分將談及這些技法。每種技法都有充份的解釋且附有專業畫家製作的插圖。

所有的畫家都知道：藝術實際上並不像看起來的那麼簡單。魯本斯的模特兒未必都是肉感的胖夫人。波提且利的模特兒也未必是高大風格化的女神。即使模特兒各不相同，也都是因為需要表現的藝術想像不同。畢竟是畫家挑選模特兒、決定姿勢、安排燈光和選擇背景或佈景。但最重要的是畫家想要描繪或表現的概念。所有這一切歸結為基本的藝術意圖，就是這藝術意圖賦予了人體畫意義。不同的意圖導致不同的含義，比較一下廣告、連環漫畫和嚴肅繪畫中的人體就可以明白了。

同樣一個模特兒，為什麼這位畫家畫的是圓潤、勻稱的肢體，而另一位畫家看到的卻是一些銳角和僵硬的輪廓呢？為什麼這位畫家用肉色來畫，而另一位用的卻是紅色和藍色呢？究竟是什麼使羅丹(Rodin)的素描具有那樣的情慾？畢卡索瘦得古怪的人體又是如何表達出強烈的性感？這類問題永遠不可能有完整的答案。畫家的動機和意圖通常是既抽象又屬個人獨有的，難以言傳。因此它們的含義要透過形狀、線條和色彩的語言來表達。只有用這種語言來工作才能充份瞭解其原理。就藝術而言，理性的方法是沒有多大用處的。

圖128. 有時在廣告畫上會出現這種照片，其燈光和姿勢與我們想要畫的不一樣。

128

我們本身必須對人體感興趣。雖然人體的形狀是如此地為大家所熟知，然而它們仍然令人困惑且難以捕捉。總之，我們的任務不是畫人體本身，而是將它內在的精神畫出來。

129

130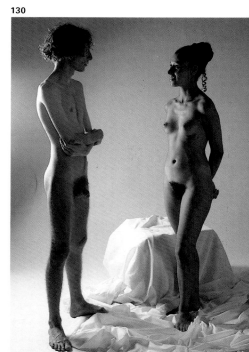

圖129、130. 不必將所見到的全部照實描繪。可以選擇模特兒，決定他們之間的關係，安排好作畫的距離和角度。由於畫家總是專心於所畫的對象，所以不同的畫家可根據不同的意圖來畫這些模特兒。

圖132. 蒙特薩·卡爾博，速寫。即使是一幅簡單的速寫，作為習作來構思，也能表現某種藝術意圖。

131

圖131. 弗蘭塞斯克·因凡特(Francesc Infante)為他的《泰納花》(Tina Bloom)一書所作的插圖。現今的人體畫常常以一種漫畫的形式出現。線條畫得很好，說明作者具有良好的人體知識。但是一般來說，這些人體畫的目的和純藝術的素描或油畫不同。

132

人體結構草圖

133

畫草圖是學習畫人體的一個步驟。我們的草圖習作將運用各種不同方法。但首先回到人體比例標準和人體結構。當我們面對模特兒時，無論他們是男是女，是高是矮，都要讓他們試擺幾個姿勢。姿勢可以由他們決定，也可以按照我們的要求。姿勢確定後，就著手畫小骨骼圖，如同以前練習過的那樣。不過這次是直接寫生，要觀察人體，設法抓住它的內部結構。

首先畫人體的平衡線，然後是脊柱、胸腔和骨盆。如果這些部份能畫得正確，畫顧

骨和四肢就不成問題。如果這些小骨骼圖畫得仔細，並且符合標準的比例，那麼速寫的其餘部份就很容易了。你的骨骼圖很快就會具有人的形狀，請試試看。這裡的插圖提供了各種姿勢的範例。這樣的草圖可以幫助你記住人體結構的每個部位。所以當你以後畫沒有骨骼結構的草圖時，仍能意識到潛在的骨頭。在一種古典的姿勢中模特兒的重量是落在一條腿上，因此骨盆的角度清晰可見。這種姿勢很容易畫，只要記住，和重心的這條腿同一邊的臀部是往上翹的，同一邊的肩部則是往下傾斜。當你懂得這個基本姿勢，就可以注意觀察其他姿勢的情況，但必須親自作這些觀察。

134

135

137

138

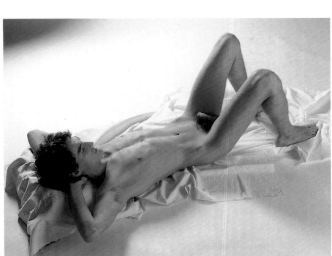

136

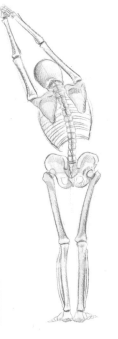

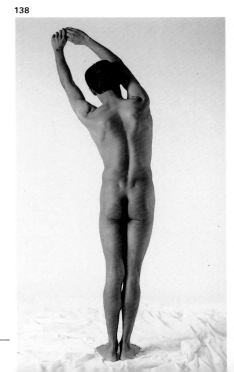

139

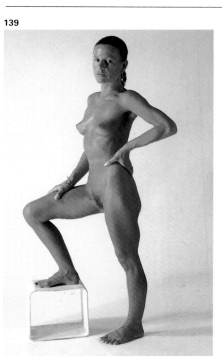

140

141

142

圖133-146. 這些是七種姿勢和相關的骨骼圖，為安托紐‧穆紐茲所繪。你應該能畫出類似的草圖。這是學習畫速寫和用少數幾筆劃表現人體形狀的好方法。這些範例對你來說也許太複雜，你可以根據自己的需要來畫細節。

145

143

144

146

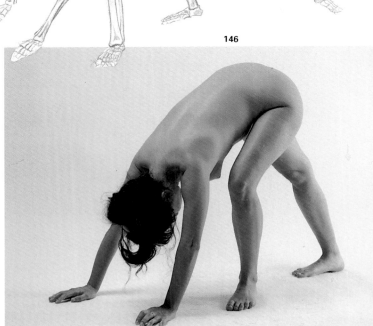

如何畫人體速寫：節奏、比例和框架

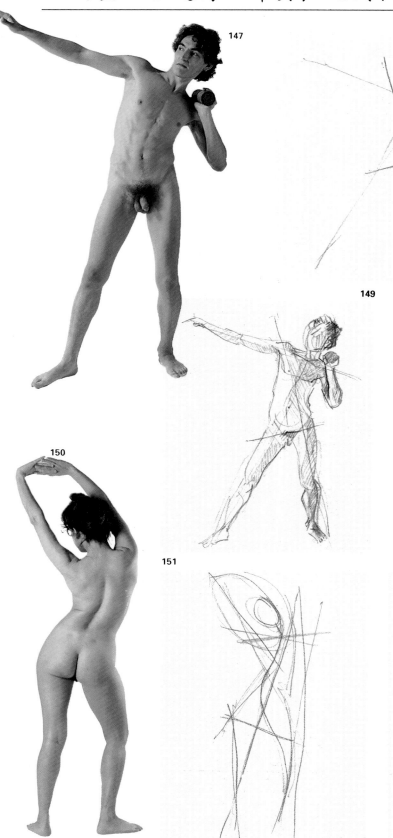

147

148

人體結構速寫是學習畫人體的好辦法。但還應學習一些其他技法以進一步表現人體，最重要的技法包括節奏和幾何圖形的平衡，還有它們的構架、比例和明暗關係。

像這樣的實際問題，圖畫比文字更能說明。這裡的圖例分兩個步驟，告訴你如何構成一幅速寫。第一步最重要，它是第二步的基礎，能幫助你避免根本性的錯誤。

149

節奏、結構的線條和平衡：

圖147–150顯示了兩個不同姿勢的速寫圖，每一幅速寫都是從幾條基本的線條開始。

圖147顯示的姿勢，模特兒的重心在左足，右肩上抬。它的基本形狀是這兩點之間的直線和另一條從右腿上升與脊柱相交的直線形成的十字形。那些象徵肩部和骨盆角度的線條使形體達到平衡（圖148）。這些線條的位置畫準確以後，就可以添上其他細節，不過在這一步只需要畫出粗略的草圖就可以了。圖150需要同樣的觀察。最重要的線條是從左腿往上升的線條。環繞這根中央軸線的是和右腿相聯繫的S形脊柱。接下來畫出顯示骨盆、肩和臂的角度的線條。這些步驟為更

150

151

152

圖147–152. 這裡是兩個分兩步驟完成的速寫例子。首先用四條線條表現基本的動作、節奏和平衡。這會使你對如何畫人體有一個大致的概念。

多的線條和細節打下穩固的基礎，它們將使這幅速寫成為一幅表示複雜關係、節奏和方向的習作。

圖153中的姿勢雖然看來非常簡單，但其實是很難畫的姿勢，因為它太平常，沒有什麼突出的動作。在這裡我們需要再次尋找節奏和平衡。中央線從幾個角度伸展，被框在形體的輪廓線中。那些橫線條構成一個扇形，它們開始時彼此平行，後來展開，暗示了膝、臀、腰、胸、肩和頭的位置。

比例：

正確的比例是畫速寫的一個重要部分。比例是整體和局部之間以及各個局部之間的關係。因此每一種人體準則都可以說是一套嚴謹的比例規範。

畫家對於多數姿勢都必須測量或設想它的比例。圖156中的姿勢是一個很好的例子，它說明了為什麼我們要這樣畫。如果我們直接畫這個姿勢，而不考慮線條會因透視而縮短的話，肯定會犯錯。所以事先必須大概測量一下，可以從最簡單的部分開始，亦即腿的高度，因為那裡不存在線條縮短的問題。接下來拿一枝豎直的鉛筆，閉上一隻眼睛，就可以將身體的其他部分和這個基本的量度相比較。這會涉及一系列交叉的測量（圖157），然後由此構成草圖（圖158）。原先顯示節奏和比例的那些線條不必擦去。有一點可以肯定，如果不用比例法，這幅速寫中的背脊將會比它應有的正確高度高得多。

圖 153–158. 這幾張兩步驟完成的速寫圖幫助你了解正確描繪人體的技法。特別注意各個部位之間的關係（在圖 154 中包括肩、胸、臀、膝、腳各部位），並準備好在需要的地方測定比例（圖157）。

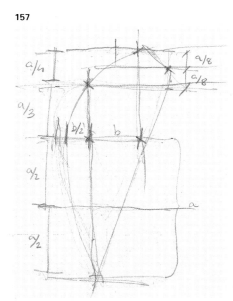

157

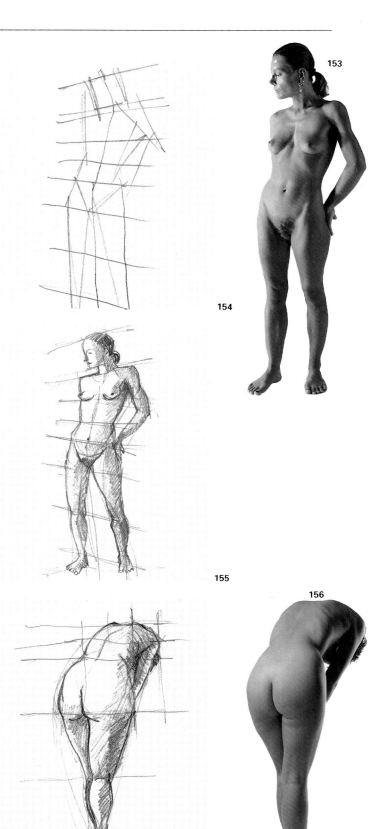

153

154

155

156

158

設計幾何圖形的結構：

設計結構是開始畫人體速寫時一個很簡單的方法，它幾乎適用於彎腰、坐、跪等所有的姿勢。

所謂設計結構就是找出一個可以將人體各部位納入其中的形狀。人體必須裝在這個形狀之內，這是一個根據需要確定的輪廓。圖159中確定的輪廓是一個直角三角形。

圖162 顯示了另一個三角形構架，這是一個等邊三角形。這個構架的輪廓有助於限定頭、胸、腿之間的關係。圖165 是從上面往下看模特兒，由於透視原理縮短了線條，所以比較複雜。在這樣的情況下確定一個大致的構架是很有用的。這幅圖從三角形或金字塔形開始，然後必須估量出人體各部位的比例。頭部由於靠近我們，看上去比正常的要大些。

這些技法對你開始畫人體速寫時將很有幫助。當然我們還要介紹更多的技法，而你在構築人體其餘部分時仍然要用頭作為基本度量單位。當畫家在人體速寫方面取得一定的經驗以後，就很少會再去畫框架、比例或基本線條。此時，速寫多半是憑直覺。但是，在畫大型的素描或油畫，特別在涉及因透視而縮短線條時，即使經驗豐富的畫家也仍然要用這些技法。

圖159-161. 在這種情況下，用一個三角形將人體結合在一起。並透過測量畫出其他部份。按照照片畫會比較容易。畫真人模特兒時測量和比較比例就會困難一些。

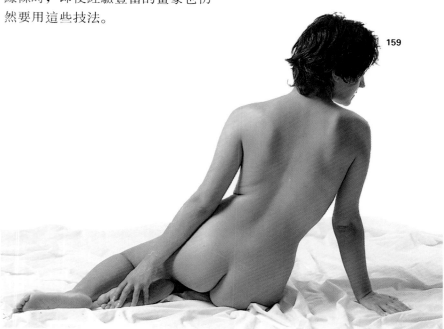

159

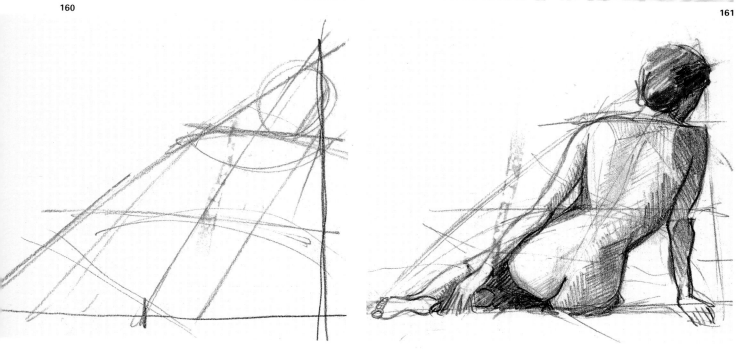

160

161

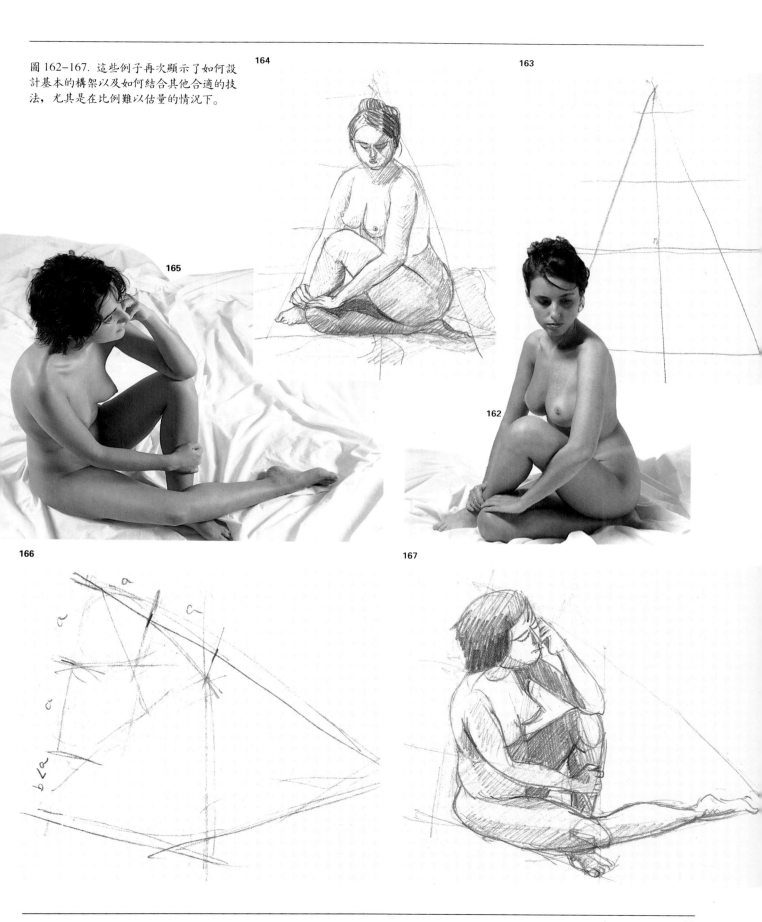

圖162-167. 這些例子再次顯示了如何設計基本的構架以及如何結合其他合適的技法,尤其是在比例難以估量的情況下。

164

163

165

162

166

167

塑造形體的其他方法： 曲線、節奏和內部空間

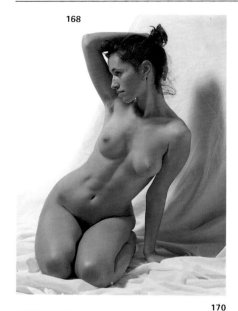

168

169

現在介紹其他畫人體速寫的方法。所有這些練習應繼續使用炭條或石墨鉛筆。

曲線：

我們已經講過關於有節奏的線條和方向的問題，現在看看有關結構與圓的節奏。像圖168中的姿勢用曲線表現會比用直線表現更好。作畫時，手腕應該放鬆，才能將圓圈和曲線畫得活潑生動。不要忘記比例，只用三、四條曲線來表現人體就可以了。圖171的情況類似，只不過是用一條大曲線表示整個人體的形狀。再用內部的曲線和一些直線給速寫的各個細部定位。

170

圖 168-173. 這裡介紹另一些用於模特兒人體速寫的技法。在這些例子中用了有節奏的結構性曲線和一些直線。

171

172

173

內部空間：

像圖 174–177 中的複雜姿勢可以用
直線和曲線構成輪廓。注意這兩種
線條之間的關係可以形成絕佳的平
衡，你從圖175和圖178就可看出。
但這裡還用了另一種方法。注意觀
察，你可以發現整個構架還包含了
一些空間。構成的形狀不僅是人體，
也包括「非人體」， 即人體各部分
之間的空間。在這兩個例子中，空
間的部位被畫成陰影，以便於分辨。
這些內部空間無論是方形、三角形、
圓形或半圓形， 都必須測量準確。
這一點非常重要，因為如兩例所示，
在出現因透視而縮短線條的情況
下， 我們的眼睛往往會作出錯誤的
判斷。

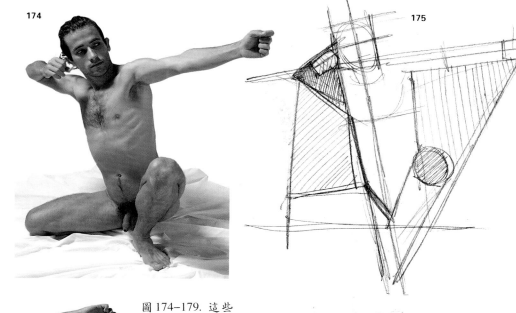

圖 174–179. 這些
例子不僅將複雜的
構架和比例結合起
來，而且顯示了人
體各部位之間空間
的重要性。

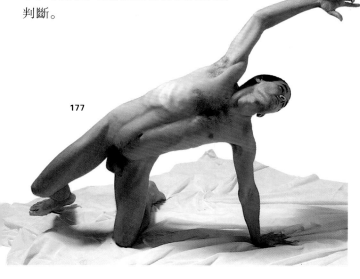

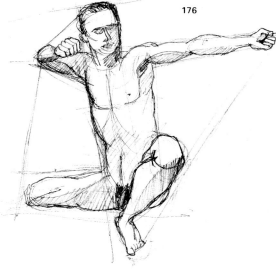

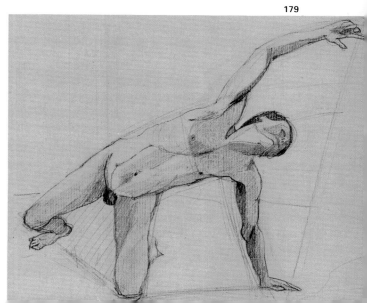

181

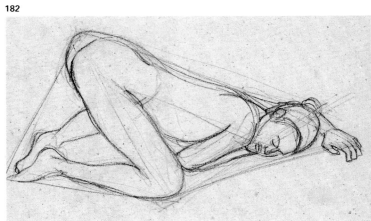

182

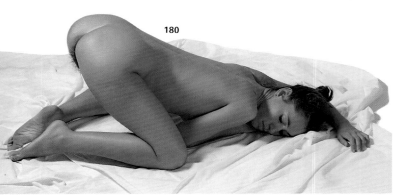

180

圖180-185.這些複雜的姿勢需要綜合運用我們學過的各種技法，特別是運用包含了各種幾何形的構架，它使人體形狀內部空間連在一起。

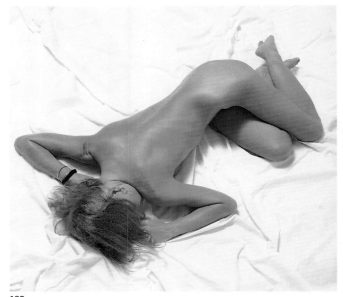

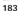

183

184

185

將各種技法結合運用，一些非常複雜的姿勢就可以迎刃而解。圖180中的基本形狀是金字塔形，但另一方面我們卻發現內部的三角形有助於確定腿和臂的位置。圖183中的姿勢也很複雜。要描繪它就要設法不要將它看成人體，而是一個裝了三角形、曲線、圓形和矩形的大盒子。

用陰影來塑造立體感：

上述各例都很少有陰影，所以在表現明暗區域的立體感方面沒有什麼問題。但這是畫人體速寫的一個簡單方法，有利亦有弊。

優點——剛開始學習速寫時，有時可用陰影顯示體積。最重要的是將整個人體看成是可能僅由兩種色調，如白色和灰色構成的明暗區域。在畫時可以先用灰色（一種色調）畫出陰影區域，盡可能多留出亮部。如果願意，也可以在顯然比較暗的

區域加上較深的灰色（另一種色調）。圖187的例子顯示了在第一步如何將體積表現為或多或少呈幾何形的平面。在此基礎上比較各種陰影。例如，看看左小腿的陰影是否比左大腿或右腳的陰影亮些，這些陰影和在亮處的頭髮（不要和在暗處的頭髮相混淆）相比是較亮還是較暗。這樣就可以建立一個表現整個人體體積的灰色體系（圖188）。不必用許多種灰色，因為往往少比多來得好。用較少的工具意味著有較大的勇氣。

缺點——這種技法有可能使你不從整體去看人體，往往會使你將亮部和暗部看成個別的局部，其結果有可能像圖189那樣，甚至更糟。如果每一個局部都是獨立的，整個形體就不能結合在一起。

圖186-188. 用明暗區域來分析人體必須仔細且有耐心，以免對比過於強烈。因此應該先從淺灰色開始，然後比較各個區域，構成整體形狀。

圖189. 如果將每一個部分看成是各自獨立的單元，總體的明暗分佈會不正確。

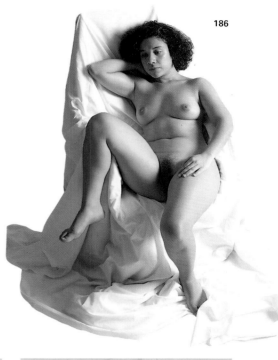

186

187

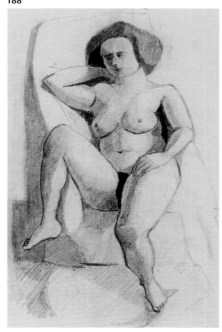

188

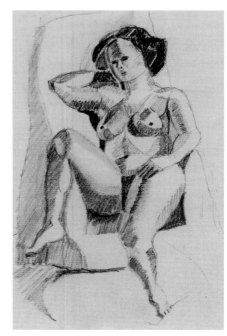

189

更多的速寫技法實例

這裡是一個小小的速寫畫廊，在這些速寫中直接或間接運用了我們一直在講解的各種技法。圖190顯示的形狀，要有清楚的平衡感。傾斜的線條表示動作的方向。圖191、193、195 中的速寫必須先對各部位之間的比例作出估計才能畫出來。圖192 從一個有內部空間的橢圓形構架開始。圖194和圖196是探索節奏和伸張肌肉的例子。

190

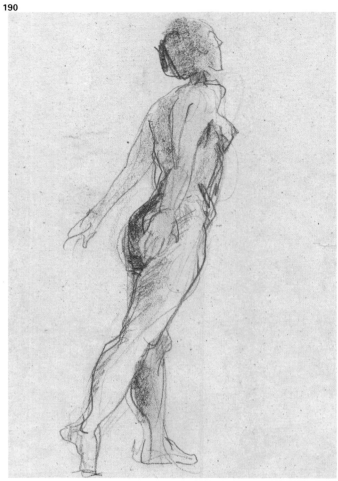

圖 190. 蒙特薩‧卡爾博，石墨鉛筆速寫。這幅習作特別注意身體前傾的情況，兩臂的伸展和承重的這條腿造成身體的平衡。注意頭的位置和身體的這條平衡線是成一直線的。

圖191. 蒙特薩‧卡爾博，炭條速寫。畫家快速分析明暗關係和判斷軀幹、手臂等主要線條比例後，畫出這幅作品。

圖 192. 蒙特薩‧卡爾博，石墨鉛筆速寫。使用的主要技法是構架。

191

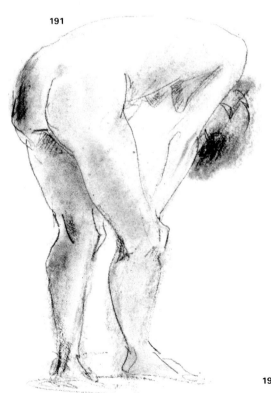

192

圖193. 蒙特薩·卡爾博，用炭精色蠟筆畫的速寫。基本部份是身體和線條縮短的背部形成的Ｓ形。

圖195. 蒙特薩·卡爾博，用炭精色蠟筆畫的速寫。從這個角度看去，透視使線條縮得很短，畫家不得不依賴具體的比例而不是靠對人體的模糊概念。

194

193

圖194. 賴蒙德·拜雷達(Raimón Vayreda)，用麥克筆畫的速寫。傾斜的身體經由擱在物上的右臂取得平衡。

圖196. 賴蒙德·拜雷達，用麥克筆畫的速寫。對這個姿勢的分析是根據一隻腳承擔的重量、臀部的角度以及身體其餘部分平衡的節奏。

196

195

穆紐茲用赭紅色粉筆和深褐色粉筆畫人體速寫

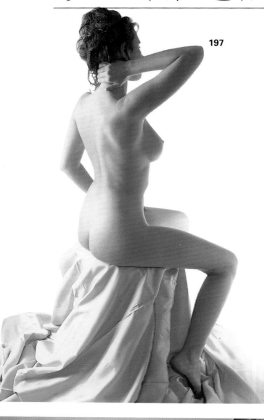

197

這些插圖顯示安托紐·穆紐茲 (Antonio Muñoz) 如何畫人體速寫。注意他已選好某種姿勢，也已找到能幫他在紙上構成形體的抽象線條。這裡的線條是中央軸線、一條連接膝和肘的垂直線以及兩條在頂部相會形成金字塔形的對角線。安托紐·穆紐茲對尺寸作了一些估計，增加了一些新的線條，一些是橫線，另一些是垂直線，這樣就構成了基本的形體。然後他在一些區域畫上陰影，在所有較暗的區域(頭部、身體和布料)使用同樣的柔和色調，但不必畫出細部。我們可以看出這些區域之間的關係。右面一大片暗的區域和左面比較亮的區域相平衡。當然，這種平衡並不改變手臂和腿的線條之間的關係。最後，畫家將人體其餘部分畫出明暗，用幾筆輕捷的筆觸完成整幅速寫。除了用赭紅色粉筆打底，還用深褐色粉筆（註：sepia chalk，即斯比亞褐色粉筆）表現一些較暗的陰影。

圖197、198. 這些照片顯示了模特兒的姿勢、畫家的位置以及畫室的佈置。

圖199. 第一步是勾畫出構架，將各個局部配合在一起。這些線條使人體平衡並具有抽象的形狀。

198

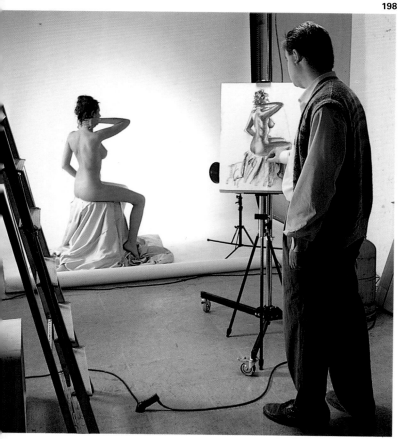

199

200

201

圖200. 甚至在開始階段，穆紐茲就已對原來的線條作了修飾，使它們更接近人的形狀。他也用色粉筆的平側面作了一些初步的明暗處理。

圖201. 現在穆紐茲著手畫人體本身，他用有力的線條加強原來的結構，也強調了許多較暗的陰影部分。

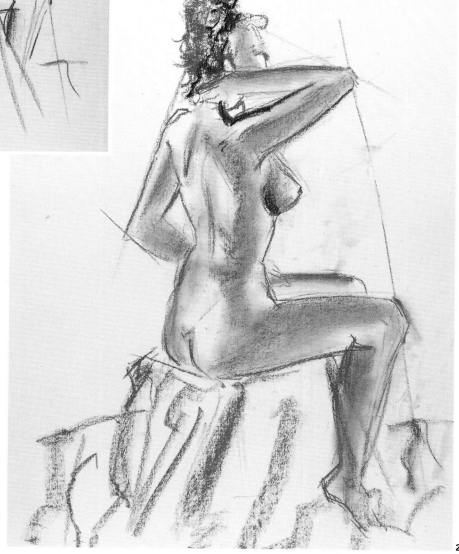

圖202. 主要問題已經解決，速寫到此為止。穆紐茲用手指塗擦顏料粉，並添加幾筆深褐色粉筆以進一步處理陰影。這些技法使速寫減少稜角，變得更柔和，也減弱了最初所畫結構的幾何形。

202

佩雷・蒙畫兩個人體

如果不懂得從整體的角度觀看，包含兩個人體的構圖會變得非常複雜。你必須出手迅捷，將主要的塊面定好位置，並將兩個人體聯繫起來，好像它們是一個形體的兩個部分。佩雷・蒙(Pere Mon)的畫法和上述安托紐・穆紐茲不同，他先畫出明暗色調，建立起充滿節奏感的形體。主要的特點在於這兩個人體的線條形成的節奏，大部分包含了曲線和密集的平行筆觸，有力地暗

示了畫上即將出現的形體。畫家用手指和平筆著色，用的是紅色顏料粉（圖205）。他再用同樣的快捷筆觸將某些區域的色調變暗以加強對比。即使形體逐漸變得清晰，也不要畫外輪廓線。佩雷・蒙用炭筆將一些區域的色調加深，如女人的背部和手臂。透過明暗色調的對比，他看出男人的腿部也需要作同樣處理。暗部是用粗略的筆觸畫出來的。這意味著各個塊面不直接連接，它

們之間的關係是透過形狀和明暗形成的。佩雷・蒙用手指和畫筆作畫，流暢的動作呈現在我們眼前，表現了他個人的藝術內涵。最後，他又在女人的背部和臀部用白色粉筆加上幾筆，以增加亮度，使之和整個形體更加一致。然而，這個形體仍然是複雜的，它有好幾個彼此協調的中心點。

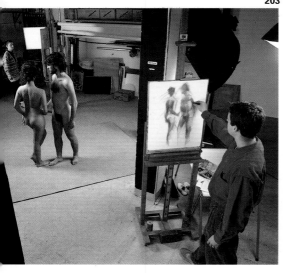

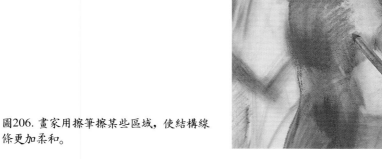

圖203. 要將兩個模特兒畫在一起，必須迅速準確地抓住他們的抽象形狀，否則畫出來的速寫會支離破碎又枯燥無味。佩雷・蒙的畫室環境全面發揮了光和影的作用。

圖204. 幾筆快速又富節奏性的筆觸畫出了人體的位置。抽象、簡潔的形狀已具有基本的明暗關係。

圖206. 畫家用擦筆擦某些區域，使結構線條更加柔和。

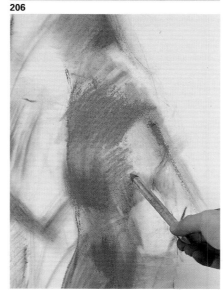

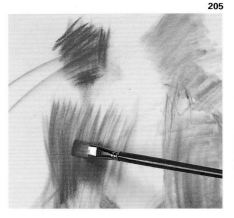

圖205. 佩雷・蒙用濕潤的筆塗數純顏料，使形狀在開始階段就有了比較清晰的輪廓。

圖207. 然後他用紅鉛筆和炭筆加上較暗的色彩，細部不明顯畫出，只是約略示意。

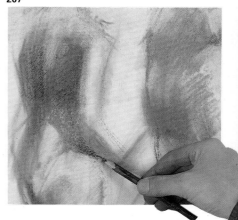

重要的是，這一幅人體畫的步驟和前面的例子完全不同，當然結果也不一樣。但是，這兩位畫家在開始畫時都很清楚要從整體來看模特兒，並且堅持人體也是一個形體的普遍看法。

208

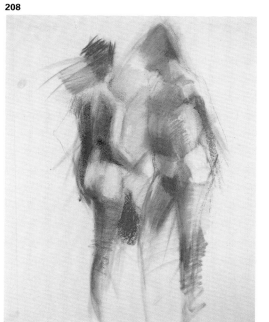

209

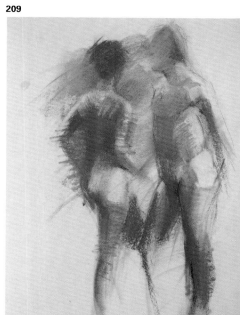

210

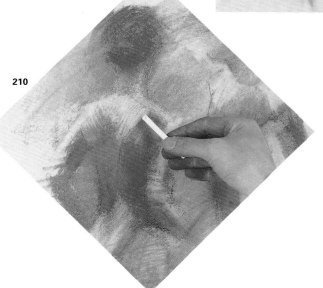

211

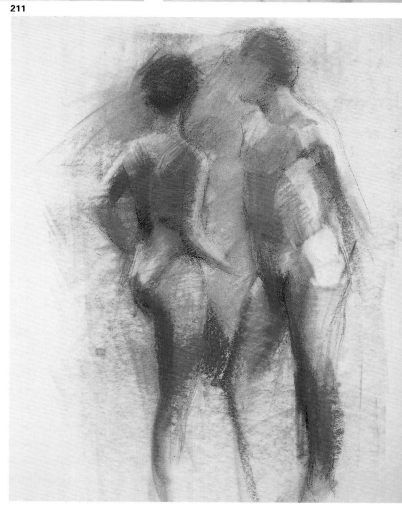

圖208. 在這一階段畫家充分利用炭筆創造抽象的塊面，形成光和陰影的對比，突出了立體感和各部分之間的關係。

圖209. 畫家用赭紅色粉筆和深褐色粉筆依照人體各部位所伸展的方向添加筆觸。

圖210. 用白色粉筆可獲得同樣的效果。

圖211. 在最後階段重點修飾較小的塊面，使這幅速寫不僅準確，而且富有意味，能引起觀者的想像。

人體畫藝術：姿勢和燈光照明

畫模特兒之前，必須考慮姿勢和正確的燈光照明。和模特兒隨便談談，請他/她試試不同的姿勢或新奇的想法，這些都有助於形成你自己對人體畫的見解。

圖212. 特麗莎・亞塞爾，《人體》(Nude)，畫布上油畫。本章將講授模特兒可能採用的各種姿勢。在這方面沒有什麼規則。畫家憑自己的直覺決定哪一種姿勢最適合他／她想要表達的意念。

挑選模特兒

213

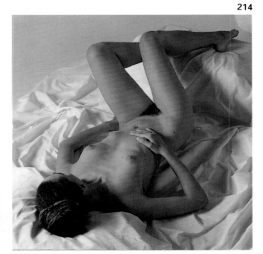

214

215

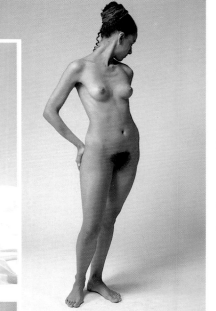

216

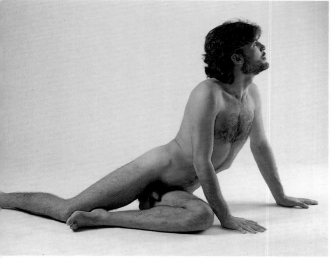

217

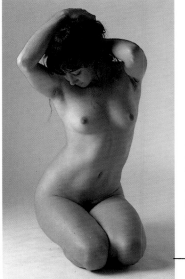

218

如果你想畫人體，就需要一個模特兒。當然你可以憑記憶來畫人體，但是，如果你想畫的人體畫是我們熟悉的類型，那你就需要看著模特兒畫。每個人都有自己特有的外貌、膚色和表情，沒有兩個完全相同的人。如果根據記憶來畫人體，其結果一定是呆滯，沒有特性。因為我們的想像力不可能創造出現實生活中千變萬化的形象。

在這麼多的人體模特兒當中，每個畫家都能找到一個適當的人來表現他／她想像中的某個特定的人體形象。我認識的畫家都根據他們個人的喜好來挑選模特兒。這些喜好包括他們喜歡的繪畫種類，他們感興趣的題材和表現方式。雖然現在已不再畫歷史和神話題材，但它們卻是很好的例子來說明你的模特兒必須適合你想要表現的思想。身材魁梧的男人或上了年紀的婦女，苗條的或豐滿的女人，不僅適合於不同的題材，也適合於不同的姿勢和表情。讓某些模特兒表現某種姿勢會顯得非常可笑，這是常識。

因此，我認為沒有什麼不合適的模特兒，每個模特兒都蘊含著動人之處。他／她能「啟發」或引起不同的主題和處理手法，無論是色情的、

圖213-218. 這些是我們畫過的幾位模特兒的照片。各人的體形、膚色、性別不同，也許還有其他的特點，而這些都是吸引畫家去畫他／她的因素。每個模特兒都必須具備與眾不同又合適的姿勢。所以有必要和他們談談，對他們有所了解，並要求他們試試不同的姿勢。

色彩主義的、表現主義的還是很私密的姿勢。重要的是男人和女人之間的不同之處，這裡指的不僅是身體結構或身材比例，也包括畫家在描繪中必須抓住的某些東西：包括外表、精神和表情的混合。總之，雖然畫家可以選擇模特兒，但實際上他們往往可以使用任何模特兒，只要知道他／她的價值所在，並且按照其特性採取相應的表現方法就可以了。

另一方面，畫家可以定期輪換模特兒。這段時間畫纖瘦、白皙的模特兒，另一段時間畫身體壯實或豐滿、性感的模特兒。每個模特兒都會啟發你想出不同的構圖、色彩、線條類型、對比和畫法，因為人體不僅僅是人體，也是一個主題：比如在更衣室裡、在海裡沐浴、或在鏡子前很私密的姿勢等等。還要記住，肉色的範圍很廣，它使我們能用各種漂亮的混合色彩作畫，從透明的膚色到深濃的巧克力色，豐富的色彩是取之不盡，用之不竭的。

圖219、220. 蒙特薩·卡爾博，習作。兩個不同的女模特兒需要採取不同的姿勢和技法。第一幅習作是用墨水畫的纖瘦女子。第二幅畫的是一個成熟女性，畫者用炭條和白色粉筆畫出立體感。

圖221、222. 蒙特薩·卡爾博，這是兩個年輕的模特兒，其中一個很削瘦，促使畫家用表現主義的姿勢去畫她。另一個肌肉比較發達，適合運動員的姿勢。

219

220
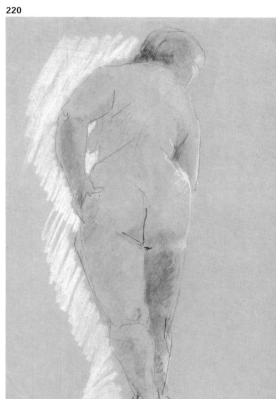

221

222

選擇姿勢

模特兒不是天神或抽象的人，而是一個普通的人。他／她能做出各種動作：坐在地板上或床上、將東西拾起來、穿衣或脫衣、看著畫家、或者凝眸沉思。模特兒和他／她現實生活中的動作、姿勢、個性——當然還有年齡和身體狀況是分不開的。一個人採取的每種姿勢都具有改變他／她身體語言的能力。畫家決定使模特兒「凍結」在某個姿勢的原因是因為這個具體的姿勢感動了這位畫家，激起了他／她某種感情或回憶。換句話說，這種姿勢對他／她而言具有某種特殊的意義。關於姿勢的另一個問題是，畫家有必要學會如何找到一種使畫家和模特兒都感到舒服的姿勢。在整個歷史上，模特兒的姿勢在風格和表現技法方面都經歷了許多變化。希臘

人採用的幾種標準姿勢持續了很長的一段時間。甚至後來的幾個時代也使用這些姿勢，因為它們已成為人們仿效的典範。例如，在十六、十七世紀，維納斯的姿勢和過去差異不大。在法國洛可可時代，則出現了各種大膽的姿勢，甚至那個時代的人也認為它們極具挑逗性。人們就是這樣評論哥雅的《裸體的瑪哈》。這種傾向一直持續到羅丹的繪畫和雕塑。在他的作品中，除了有一種新發現的自由外，還透過微妙的動作和觀點表現出極度的性愛傾向。關於竇加(Degas)的模特兒我們能說些什麼呢？同樣是一種新發現的自由，這回是抓住了一個女人在閨房裏純屬私人的片段，而她顯然不知道有人在觀看她。更別提馬諦斯和畢卡索的模特兒完全自由的

姿勢了。她們出現在世俗的日常情景之中，表現出非常惹眼又暴露的姿勢。毫無疑問地，繪畫是整個歷史上關於姿勢的最好記錄，在本書中你可以看到它們的複製品。

圖223.《馬賽拉斯》(Marcellus)，公元前一世紀末，大理石，巴黎羅浮宮。這是希臘藝術中一個古典的姿勢。臀部稍稍傾斜形成這種「坐骨的」姿勢，身體的重量由一條腿支撐。這種姿勢在後來多次被採用。

圖224. 葉德加爾·竇加，《浴後》(After the Bath)，1889，粉彩和水彩，26 1/2"×23" (68 × 59 cm)。倫敦，柯特爾德協會畫廊 (London, Courtauld Institute Galleries)。竇加發掘了私人生活中一些常見的姿勢。

223
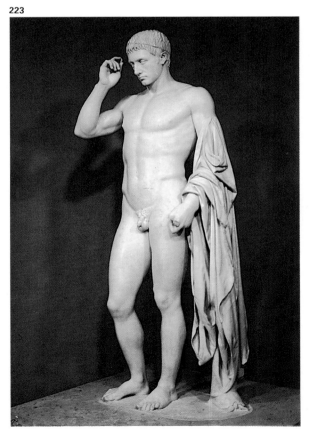

224
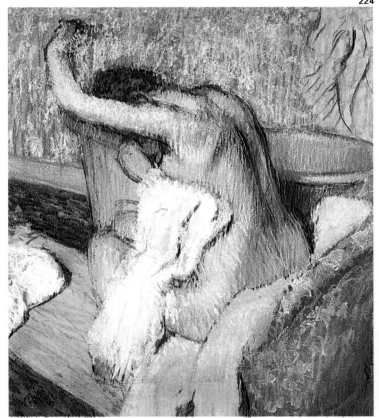

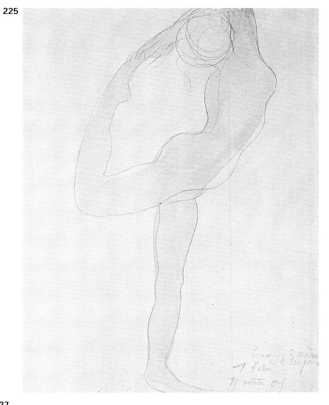

225

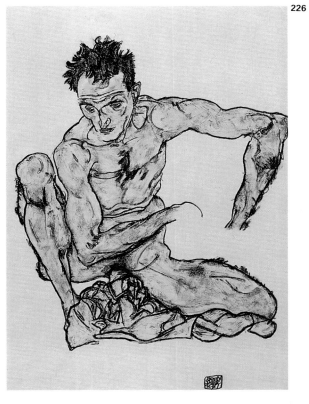

226

227

228

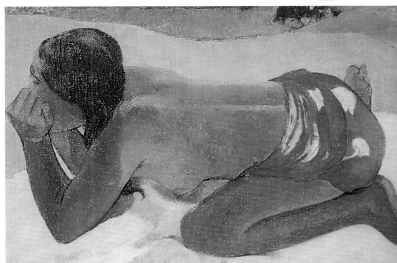

圖225. 奧古斯特・羅丹，《跳舞的人體》(Dancing Figure)，1900，鉛筆和水彩。華盛頓，國家畫廊。一個活動中的姿勢。

圖226. 也貢・希勒，《自畫像，蹲著》(Self-Portrait, Squatting)。維也納，阿爾貝提那畫廊。一個富有表情的現代姿勢。

圖227. 亨利・馬諦斯，《坐在椅上的宮女》(Odalisque Seated in a Chair)，1926，油畫，28 3/4" × 21 1/4" (73 × 54 cm)。私人收藏。一個優雅而自信的姿勢。

圖228. 保羅・高更，《奧塔希》(Otahi)，畫布上油畫，19 3/4" × 28 3/4" (50 × 73 cm)。私人收藏。這個塔提島女孩無憂無慮的姿勢非常自然。

和模特兒一起工作

229

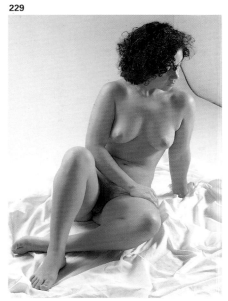

230

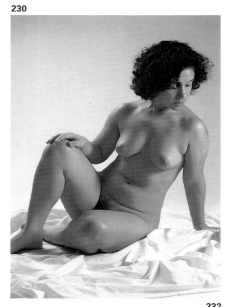

231

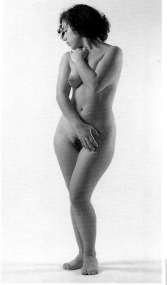

選定模特兒以後該如何進行工作呢？第一件事是為模特兒創造一個舒適的空間。你可以在房間的一角擺上一張沙發、幾把椅子、一個簾子、一些靠墊、床單以及在工作時可以移動的燈光。模特兒到達後，可以請他／她先盤腿坐下，然後是並著腿坐，或是以手臂支撐向後靠，頭往後仰，將頭左右轉動；或是請模特兒仰臥或俯臥，然後請他／她從正面對著你，再從側面對著你，將雙手放在臀部或頭上——各種姿勢的搭配幾乎是無窮盡的。當我們探索一種姿勢時，自然會考慮模特兒的性格、性別和年齡，不會讓上了年紀的人去擺出像文藝復興風格的維納斯那樣的姿勢。

很難說清楚如何才能找到最動人的姿勢，或像前面那些繪畫中令人興奮的姿勢。唯一的建議是你應該和你的模特兒談談，弄清楚他／她那一天的情況。也許模特兒是疲倦了，也許精力充沛，願意擺各種扭曲的姿勢或者站起來（這是最吃力的姿勢）。不要畫你認為是最好或第二好的姿勢，儘管那是你事先想好的主意。

232

233

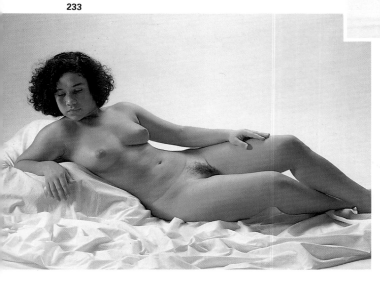

234

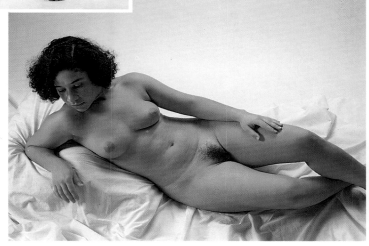

你與模特兒共事的方式也許可以參考書上模特兒維爾瑪 (Vilma) 在照片中的方式。注意古典的斜躺姿勢（圖233）；圖231中的姿勢比較現代，但比較（在藝術上）不常見，注意這兩種姿勢之間的差別。要使姿勢吸引人，使它更富於藝術性，重要的是不要太對稱。要讓模特兒的頭轉向一邊，肩部傾斜或放低些，雙腿抬高或分開。

將維爾瑪的照片和其他不同類型、不同性別、年齡的照片作一比較。你會注意到有的模特兒就是適合某個姿勢，換了別種姿勢就會顯得不自然。

現在除了人體研究或筆記之外，古典的姿勢已大部份被忽視了。另一方面，現代的藝術家最感興趣的姿勢是具有私密生活色彩，甚至色情的傾向，而且畫家往往追求與眾不同的觀點。

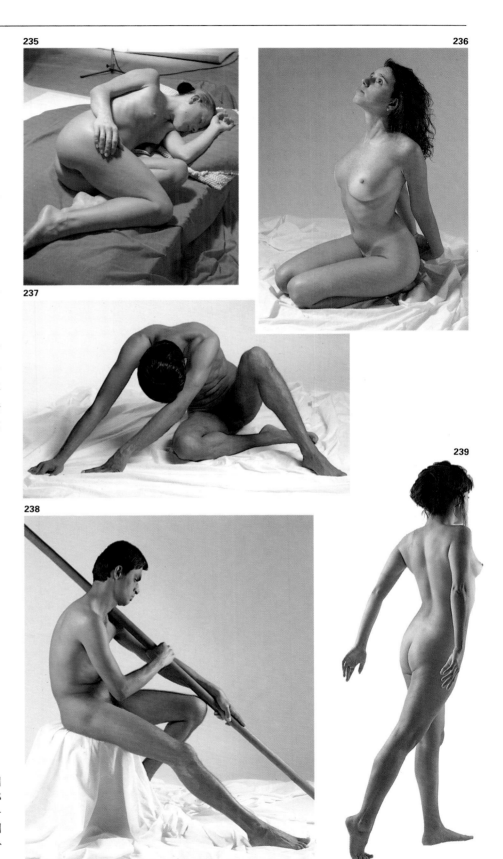

圖229-239. 在這些照片中，我們可以看到畫家在冗長過程中為模特兒選擇姿勢的部分片斷。找到了合適的姿勢以後，在動手畫以前還可以作些調整。在本頁可以看到不同模特兒的各種姿勢。從他們各自的外貌和性格來看，這些姿勢都很合適。

模特兒的燈光照明：方向、強度和反差

240

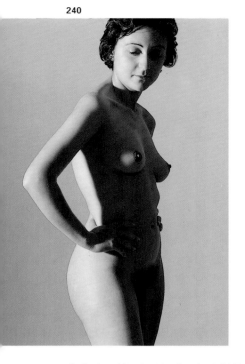

241

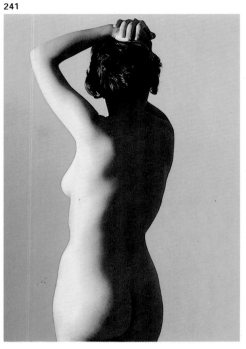

242

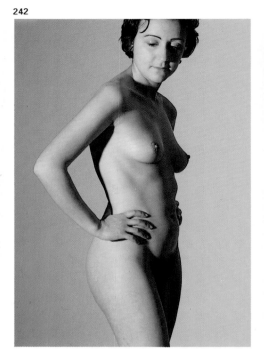

畫家在（部分地）解決了模特兒和姿勢等問題後，還不能開始畫畫，因為還有燈光照明的問題，而這問題十分重要。

243

畫家不可能分別解決燈光的每一個問題。他／她必須從考慮畫室現有的光開始，利用它使姿勢更加動人。而且還要記住，不同類型的光適用於不同的繪畫方法。

幾項要考慮的是：一、光的方向（來自上方、側面等等）；二、光的強度（聚光、漫射光等等）；三、光的顏色，光的顏色可使被照物體有「著上色」的感覺。既然不可能分別研究燈光的每一個問題，我們就只談談攝影和圖畫方面的概念，以便試驗各種不同的可能性（僅僅會使用燈光還不夠，畫家必須花時間用燈光照明他／她描繪的主題）。

我們必須指出，「異常的」照明（從下方，從後面等等）是不可取的，至少在開始時是如此。當你感到比較有把握以後，可以按你自己的想法去做。因為有了經驗，你就可以在風格上有所創新。

強烈的聚光：

一道集中的光線（來自無罩單燈泡或畫室聚光燈）在模特兒身上的亮部和暗部之間形成反差（圖240）。它清晰地「塑造」人體，也就是說，使畫家能在畫上創造出鮮明的明暗對比。這種光對於習作是很理想的，因為可以很容易對明暗作綜合處理（圖243）。

圖240-242. 在這些照片中顯示了聚光照明的效果，在模特兒的身體上產生鮮明的明暗對比。不同類型的照明由光的照射方向決定，可以根據需要改變方向，從純側面到完全正面。

圖243. 比森斯‧巴耶斯塔爾（Vicenç Ballestar），《習作》（Study）。巴耶斯塔爾憑他的經驗畫出這幅習作，只需要線條和陰影就可以表示出強光來自的方向。

此外，光的方向也可加以變化（圖240、241、242）。再看看油畫和素描中的例子，在這些畫作中是聚光照明「影響」或決定了畫法（圖246、247）。

聚光照明位於正面，會使形體表面變平，並「抹掉了」陰影（圖244），畫出來的是平板、完全由色彩構成的畫。

244

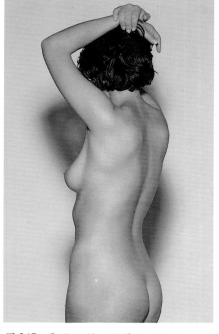

圖244. 這張照片的照明也很強烈，光線來自正面，以致形體的大部分失去了立體感。

245

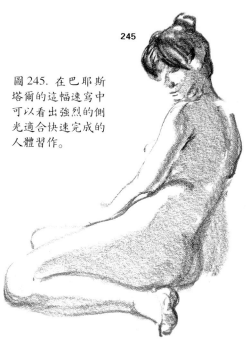

圖245. 在巴耶斯塔爾的這幅速寫中可以看出強烈的側光適合快速完成的人體習作。

圖246. 亨利·馬諦斯，《沐浴者》(Bather)，1909，畫布上油畫。紐約，現代美術館。這幅畫可能是正面照明的結果。

圖247. 馬里亞諾·福蒂尼 (Mariano Fortuny)，《陽光下的裸體老人》(Old Nude in the Sun)，1870。私人收藏。上方的側光非常強烈，適於畫這種枯槁、表情卻非常生動的人體。

246

247

照明、形體塑造和色彩

248

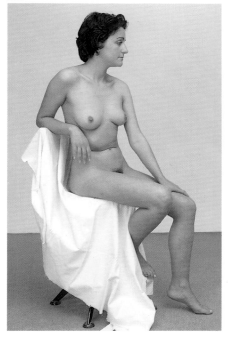

249

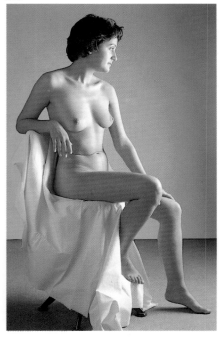

250

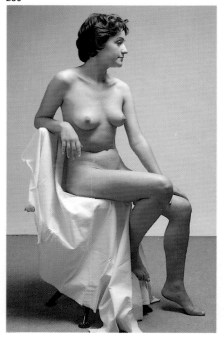

圖248-250. 這個新的姿勢用漫射光照明。它可以是來自窗戶或天窗的自然光，也可以是來自裝有漫射體的燈。在圖248中光線非常均勻，產生一種平的效果。另外兩幅圖中光線來自一個限定的方向，柔和地塑造出形體。

圖251. 馬里亞諾·福蒂尼，《波蒂西海灘上的人體》(Nude on Portici Beach)，5"×7 1/2" (13×19 cm)。馬德里，普拉多美術館。一幅在難處理的光線下畫的動人人體畫。中午的日光使形體顯得平板，幾乎沒有一點立體感。

漫射光：

柔和或漫射的光可以使畫室很有氣氛，它可以是人造光或是自然光，也可以是大白天，尤其是在陽光下或多雲、無陰影的天氣（這就是所謂非常均勻、漫射的氛圍光，圖248）。這種均勻的光在繪畫能產生很好的效果（圖251），但只有經驗足夠時才能嘗試，因為在沒有陰影

的情況下很難塑造立體感。此外均勻的光也適於線描。

圖252. 霍賽·普烏伊格登戈拉斯 (José Puigdengolas)，《人體》(Nude)，1934，33 7/8" × 49 5/8" (86 × 126 cm)。巴塞隆納，現代美術館 (Barcelona, Museum of Modern Art)。畫家聰明地利用側面的漫射光達到了這種柔和的明暗配置。

251

252

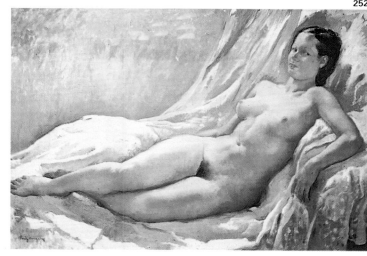

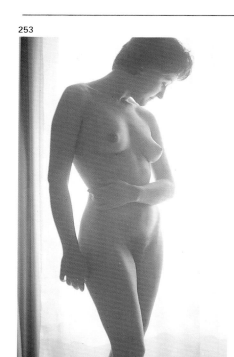

253

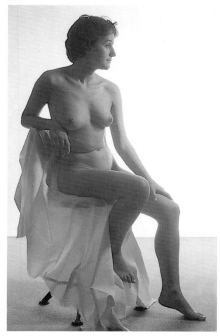

254

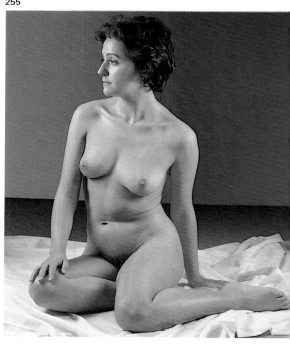

255

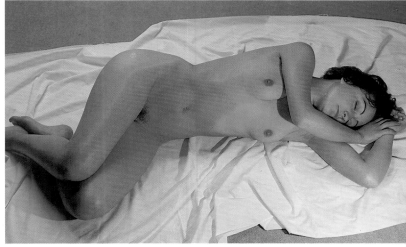

256

257

另一方面，畫人體時最好的光是從一個特定方向照射的漫射光（側面，圖249；上方，圖250）。 它特別適於畫沒有強烈陰影的畫，只用柔和的線條就可畫出立體感（圖252）。

光的顏色：

自然光和人造光可以是強烈、柔和的，也可以是有一定方向或四面包圍的。在畫家的眼中，它們主要的差異在於照到物體上所呈現的不同顏色。在圖255和256中說明兩種不同色性的光之間的對比：一種是冷性光（白晝光）， 另一種是暖性光（燈泡發出的光）。 將不同的光結合起來，誇張色彩，可取得有趣的效果（圖257）。

圖253、254. 這兩個例子顯示了逆光照明在人體最暗部形成不同的清晰度。當正面只有少量的光能使色彩看清楚時，逆光照明能產生有趣的效果。

圖255、256. 畫家常常在畫室裏使用冷、暖兩種光。一種是自然光，另一種是燈光。

圖257. 霍安・拉塞特(Joan Raset)，《躺下的人體》(Nude Lying Down)。紙上粉彩畫。私人收藏。

埃斯特爾·歐利維以光為主題作炭條素描

258

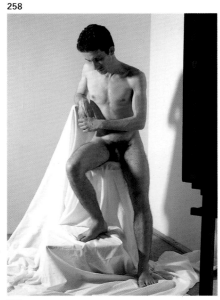

埃斯特爾·歐利維·德·普烏伊格 (Esther Olivé de Puig) 在畫了一幅大的草圖以後（圖259），更動了某些部分，然後開始畫清晰的素描。她先用一些簡單的斜線勾出主體輪廓，然後用幾條曲線顯示四肢和軀幹的方向，並用一條直線連接頭和右腳。這幅素描畫在100×70 cm的紙上(相當於40×29 1/2")。在這樣大小的紙上作畫必須填滿空間，很快勾出各個局部的輪廓，並用幾根線條構成大體的形狀（圖260）。

為了想在沒有太多細節的情況下清晰地畫出人體的輪廓，歐利維用炭條的平側面漆上幾根線條。炭條堅實的筆觸增加某些部位的厚度。注意那些顯示方向和富有含義的線條，它們匯合在異常小的頭部——也就是畫家有意強調和誇張的金字塔形構圖的頂點。

259

260

261

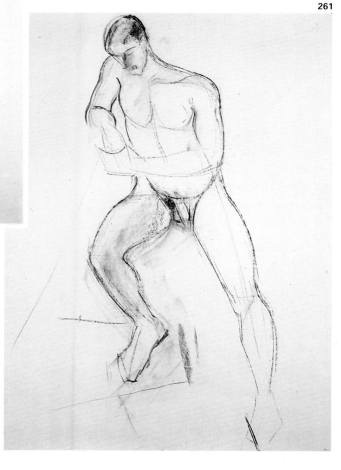

圖258. 模特兒是個瘦男孩，半坐在凳子上。燈光照明對創造濃密的陰影有很重要的作用。

圖259. 埃斯特爾·歐利維的第一幅試作是用炭條畫在一大張安格爾紙上。她決定不將它畫完，因為她更喜歡另一幅構圖。可以看出她如何用直線條勾勒出人體的輪廓。

圖260. 這是她剛開始畫的素描。可以看出顯示角度的第一批線條和構成身體的曲線條。

圖261. 歐利維在擴大了頭部大小以後，在最後描出輪廓前，開始在身體的一些部位抹上一些灰色。

262

263

圖262、263. 歐利維用炭條的尖端畫細線，用炭條的平側面粗略地畫出色調層次，然後用手指塗擦，形成平板的灰色和暗色調。

264
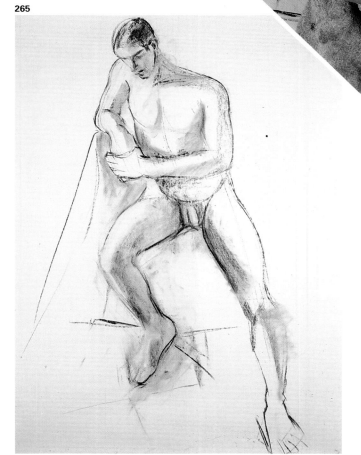

圖264. 歐利維用一塊布將紙上大部份炭粉抹去，產生一種很淡，接近白色的灰色。在這三張照片中可以看出色調變化的發展過程。

265

畫家借助人體的軸線先擺準頭的位置，然後同時畫手臂、軀幹、肌肉和腿。頭是表現主義繪畫手法的一個表徵，看來它畫得小了一點。歐利維決定將它改大，因為即使從她的繪畫意圖來看也嫌太小（圖261）。注意她開始在一些地方抹上一些灰色，同時參照右腿的位置用較多的筆畫畫出左腿的準確位置。畫家用炭條的平側面畫出所有暗部的陰影（圖262）。在素描中開始顯示出為模特兒選定的燈光照明：略強的側面光來自左面稍高的地方，在人體上產生了黑暗的陰影。注意頭、頸和肩部的陰影是多麼緻密、生動和透明。人體周圍的亮光產生反光，使某些地方的陰影變得柔和。

圖265. 這幅素描準確地按計畫進行，畫者畫出幾塊明暗區域，清晰地塑造出形體。柔和的灰色很有意思，它使色調的明度逐漸變暗。

透過調整明暗關係表現光

266

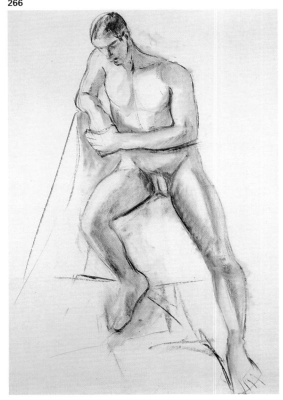

267

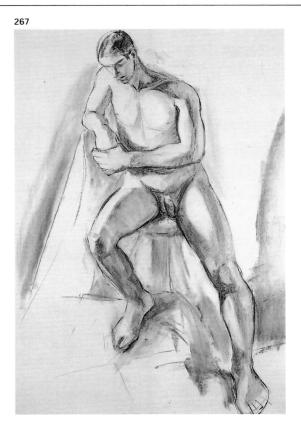

圖266、267. 從這兩幅圖可以看出這幅素描明暗配置的發展，它表示了形體的亮度。畫家瞇著眼睛仔細研究模特兒，比較身體上不同的陰暗區域後加強了暗部。

268

圖268. 在用大幅紙畫時，不要在畫面的任何特定部位停頓下來。應該在離紙張和模特兒一定距離的地方對灰色區域進行比較，不要只注意局部細節而忽略了全局。

歐利維開始調整已經形成人體一部分的灰色，塑造出立體感，並使人體的亮部顯現出來。比較各種灰色：左臂下面的陰影相當於軀幹右邊、胸肌下面的陰影；手投射在身體上的陰影和左腿投射在右腿上的陰影一樣暗；右臂上的陰影是透明的、亮的，類似被照亮的大腿中間的灰色（圖266）等等。

總體來說，這是一幅有力、生動、直接又大膽的作品，是一幅具有個人風格的優秀人體畫範例。畫家在估計亮部、暗部（圖267）和比例關係方面一絲不苟。她掌握所有可以運用的方法成功地製作了這幅作品，不使它淪為一系列沒有背景的形狀和線條。她是在畫一個人，一個有雙手、有個性、有世界觀、有思想感情、內心平靜或心神不定的人。所有這一切都必須在作品中表達出來。但這只有在方法和出發點

269

圖269. 畫家只是在整個過程即將結束時，才用軟橡皮
將一兩個區域擦乾淨。

圖 270. 接下來她用幾乎是純粹的黑色在較小的區域
加強對比。整個形體和亮的背景都畫好了，這幅素描
已告完成。

270

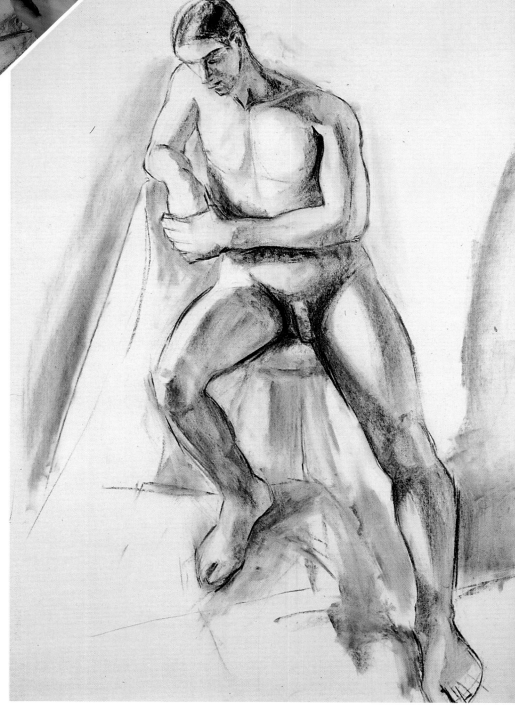

正確的情況下，才能使觀者「看懂」
它所表現的內容。

畫家用軟橡皮將某些區域擦乾淨
（圖269）。但是在仔細研究以後，
她發現最深的黑色區域需要調整，
因此她加強明暗對比，使這幅素描
能更真實地表現這個習作所選用的
光。比較一下最暗的陰影部位──
腿的內側、頭、右面的腋窩──的
色調，用炭條作些修飾，使畫面具
有更強的立體感（圖270），我們就
讓這幅畫停留在表現最強烈、已無
法更進一步處理的階段，不再作過
多的修飾。在這裡我們要感謝埃斯
特爾‧歐利維的合作。

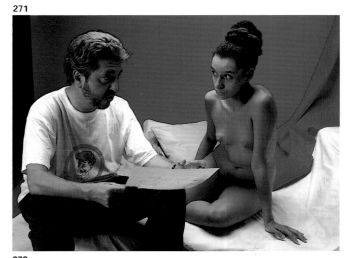

米奎爾・費隆用油彩畫側光照明的人體

圖271、272. 米奎爾・費隆和模特兒談話，給她看幾幅事先畫好的草圖，使她了解如何擺姿勢。最後他選定了這個用側光照明的姿勢，側光顯示了她身體的形狀。背景是一些靠墊和布幔。

如同前面埃斯特爾・歐利維的作品，這一節我們將再次對關於畫人體需要掌握的解剖、速寫練習、姿勢和照明等知識作一概述。

這次將循著米奎爾・費隆作畫的每一個步驟進行講解。首先，費隆在攝影師的幫助下佈置好背景，包括床單、帷幕和幾個鮮艷的原色靠墊。然後他和模特兒羅莎娜(Rosana)談話。她來自巴西，年輕、苗條、膚色稍黑。費隆讓她躺下來試幾種姿勢：例如讓她面對畫家，再轉過身去……最後選定了如圖272中的姿勢。雖然這種姿勢不太舒服，但羅莎娜表示已作好準備，可以開始作畫了。費隆直接用炭條畫，這是油

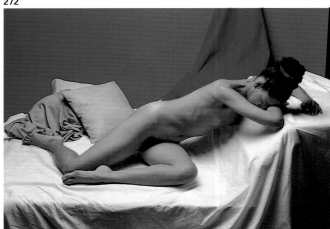

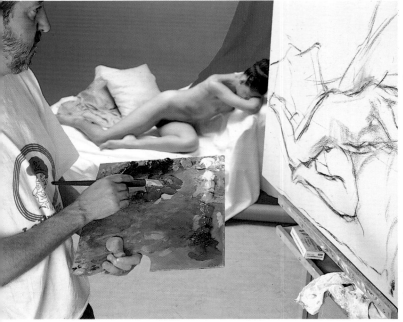

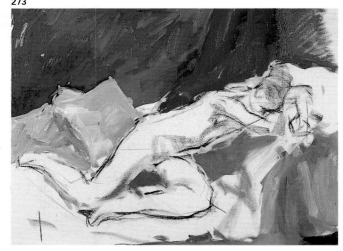

圖273、274. 先用炭條在小稿子上畫看看，整個人體填滿了畫幅。畫家甚至用炭條初步畫出明暗，沒有太多的細節。在調色板上安排好顏色後開始作畫。

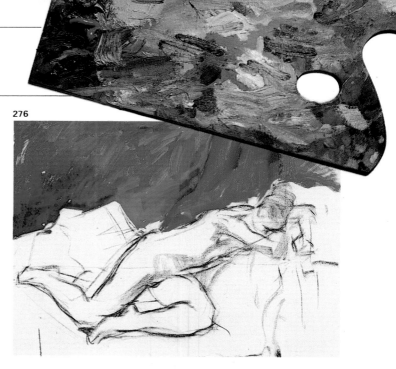

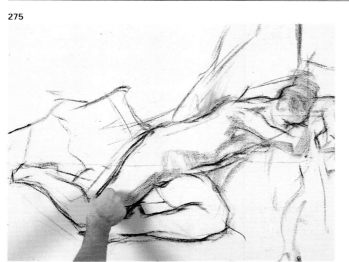

畫開始時最常用的方式。有幾項因素必須注意：一是明暗的分佈。側面的聚光燈使人體的正面處於陰影中，並明確地區分出明和暗的區域。二是姿勢，它給人一種悠閒的感覺。三是費隆的繪畫方法。圖273中的那些線條使費隆能正確地畫出因透視而線條縮短的雙腿。其中一條腿看去顯得「遠」些，另一條腿則較「接近」觀者。這些線條將各個局部聯繫起來，構成了身體的各個塊面。注意人體在畫中的位置，它佔據了畫幅的一大部分，使大部分背景處於人體的上方。

將顏色舖在調色板上（圖274），開始畫藍色和紅色的背景，接著畫靠墊，在白床單上畫幾塊淺淡的顏色（用松節油調合）。 居於支配地位的冷調子和這個棕色皮膚的漂亮女人所散發出的溫暖感形成對比。畫家開始用赭色和褐色、甚至還有一點橄欖綠色來作畫，在背部和手臂的亮部保留了一塊橘黃色和白色的區域。

他輕鬆地用類似擦畫法的筆法著色，創造出平的區域，並且不重複使用同一種顏色。

圖 275-277. 費隆開始畫人體上方的背景部分。這些鮮艷的色彩大部分是冷色系，和純粹紅色的布幔形成對比。接著他畫人體的下方，人體投射在床單上的陰影畫成紫色。最後，他非常輕快地用各種褐色畫人體（有些是淺的，有些是中間的，有些是深的），這和模特兒的棕色皮膚的色調相合。

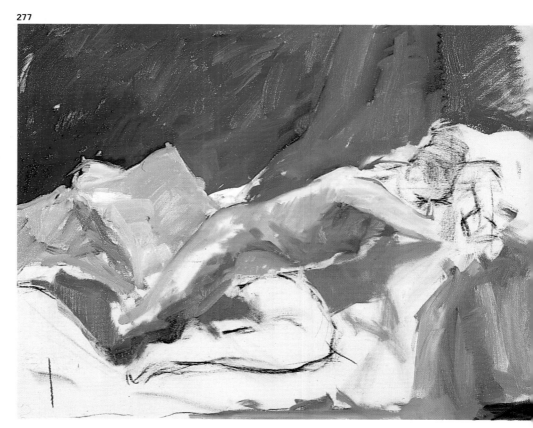

注意觀察費隆怎樣畫人體上的明暗。他先從左膝到頭部的陰暗區域開始，然後用較亮的顏色（赭色、橘黃色和粉紅色）畫亮部。接著，他將右腿和左腿的顏色區別開來；離觀者較近的這條腿保留了略帶橘黃的顏色，較遠的那條腿是褐色。他繼續用擦畫法，有時在畫筆上蘸松節油，讓畫面空間空著，不將這些區域「填滿」，而只是在一種顏色上塗另一種顏色。用紫色畫人體投

射在床單上的陰影，使被照亮的人體上的暖調子更有生氣。人體的陰暗部也有紫色和深紅色。這些區域使用一種赭色（或黃色）和紫色、白色的混合色，根據所用顏色的量而呈現偏冷或偏暖的色調。然後繼續畫床單，同時畫頭部，甚至還保留模特兒的髮式；臉部則是微紅的色調。

各種顏色慢慢匯集在一起，這不是一件容易的工作，因為背景是用原色畫的。與此同時，畫家用精細的筆觸畫出細部，修飾人體，消除面的痕跡，表現出肌肉的具體範圍。

圖278. 下一步包括畫整個人體，首先是右腿，用略帶橘黃的顏色，必須用短促的筆觸畫出構成人體的塊面。

圖 279. 最後，按照模特兒的髮式畫頭部，同時將人體上的陰暗部畫成灰色，再畫床單的亮部。

圖280. 除了床單的白色之外，在照片上可以看到費隆已在胸和腹的暗部畫出床單的反光，使暗部顯得不那麼暗。他又將模特兒身上亮部的色調「變冷」。

圖281. 紫色、粉紅色和白色的色調比畫家在開始畫時所用的赭色和橘黃色還要冷。

278

279

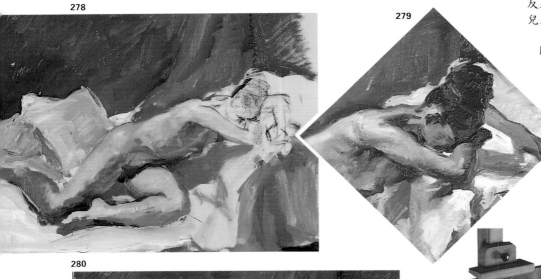

280

281

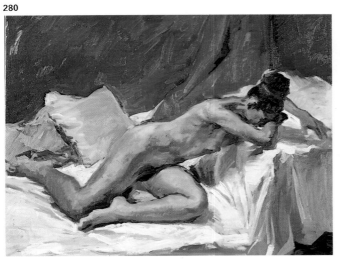

在這方面，注意離觀者較遠的這條腿上的筆觸（費隆對它作了仔細的修飾）和構成手臂及其主要肌肉的筆觸。注意如何重複使用某些顏色使背、手臂和右腿的亮度相同。

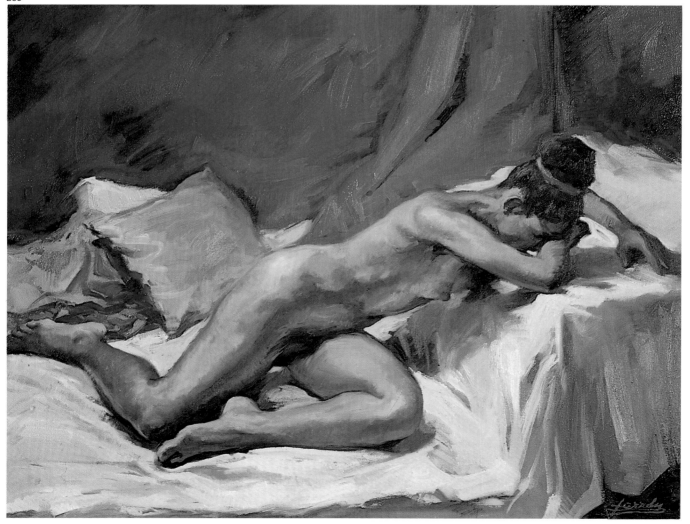

282

圖282. 繼續觀察作畫過程的發展。畫家現在全神貫注地畫背景，將靠墊畫得更厚實些，並畫出顯示床單和模特兒輪廓的光。

圖283. 這是最後階段。費隆已除去了那些在開始階段出現的小的色彩平面，使皮膚具有更強的立體感、平滑發光的表面和一些最亮的亮部。

283

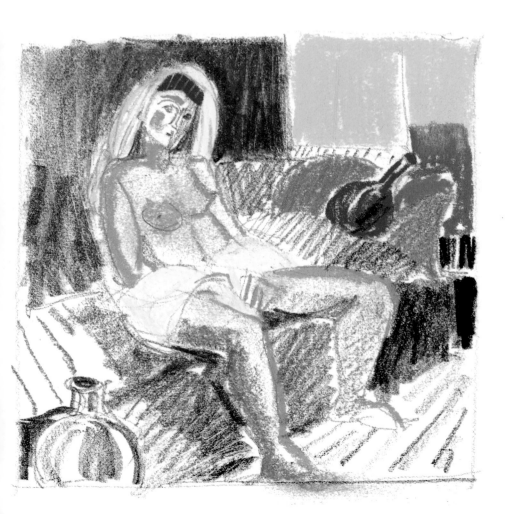

人體畫藝術：構圖

當畫家決定畫人體題材或有故事背景的人體活動時，可以用各種不同的方法在畫布上構圖。構圖是藝術的一大奧祕，因為它可以使任何特定的主題具有特別的意義。之所以稱它為奧祕，是因為我們不能在構圖的變化方面運用任何邏輯。

圖284. 蒙特薩‧卡爾博，習作。練習為一幅畫面設計構圖是個好辦法。這幅圖是這類練習的一個實例。先從選定的空間安排模特兒的姿勢開始。但並不是僅僅研究形體就可以設計出好的構圖，色彩對構圖也有重要影響。

人體畫構圖的基礎知識

285

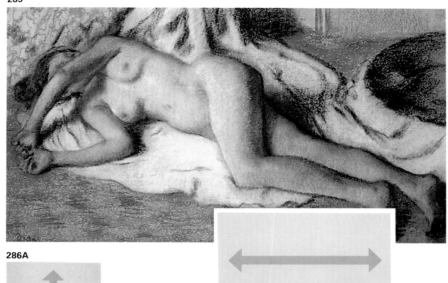

286A

285A

286

圖285、285A. 葉德加爾·竇加,《浴後》(After the Bath),粉彩。巴黎羅浮宮。這幅畫是顯示安寧、穩定的橫式構圖的絕佳範例。

圖286、286A. 葉德加爾·竇加,《正在擦身體的婦人》(Woman Drying Herself),粉彩。華盛頓,國家畫廊。竇加選定的畫幅格式和模特兒的垂直姿勢很相稱。這種直幅格式適合觀看人體動作,並有利於表現平衡和活力。

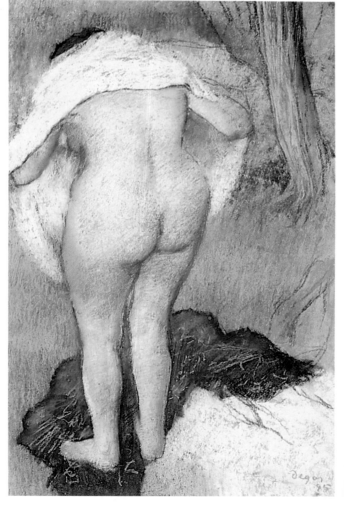

無論畫什麼樣的肖像、類型或主題,構圖都十分重要。它是畫家將主題的描繪轉化為藝術的手段之一。這個問題不容易闡述清楚,更難教導。因為每幅構圖都有其獨特之處,它是畫家一連串決定的結果,例如應將模特兒安排在右邊還是中間,是佔據整個畫幅還是其中的一部分等等。畫家在畫一幅畫時,為了表達一種思想,要作出許多決定。

構圖就是所畫的內容在畫面上的分佈。人體畫的構圖似乎比較簡單,因為繪畫的主體(人)佔了畫幅的大部分。但是我們還得考慮畫幅的格式,最好要和人物相配。為了避免出問題,應該選擇有利於畫出人體輪廓的格式。

這還不是唯一需要考慮的問題。譬如說,我們也許只想畫人體的一部分,作某些剪裁(見圖287);或者想同時畫多種人體(見104頁);或者想將人體安排在一個特別的環境中,以表現周圍的空間和景物等等(見圖286和圖296)。

讓我們思考一下不同的分佈或構圖。看看這幾頁的設計和畫例,讓我們從最簡單的開始。

第一種考慮是將主體(例如人體)置於中央位置:不論是直的、橫的或斜的。垂直的線條表示活躍、生氣、力量、精神性。橫的構圖是鬆弛的,表示穩定、安靜和官能性。斜的構圖是不穩定的,表現活動、精力及活力(見圖285-287A)。

另一方面,主要的形體在畫面上的位置可以是對稱的也可以是非對稱的。對稱的位置是穩定的,甚至可能會令人厭煩,不過在某種情況下還是合適的。不對稱的位置比較富於變化,產生另一種感覺:孤寂、變動、空虛;如果涉及黃金分割,

也會顯得雅緻（圖288和289A）。
若考慮到將框框與主要組成部分結合在一起，情況就更複雜了。這種框框經常是具有不同形狀和位置的三角形（比這裡複製的例子要多得多）。 當構圖由一個基座支撐時，往往表現出一種穩定感和沉重感，尤其是古典風格的寧靜感。如果像圖291那樣的安排，給人的感覺是更加開放、不穩定和現代化，但另一方面則可能影響了構圖，如在角落上的頭，被截去的腳等等。

圖288-289A. 圖288A和圖289A說明了巴定‧卡普絲 (Badía Camps) 的兩幅畫中（圖288和圖289）對稱和不對稱造成的感覺。

287

287A

圖287、287A. 保羅‧高更，《水神 I》(Ondina I)，1889。克里夫蘭，克里夫蘭美術館。圖287A 顯示的斜線，是圖287 構圖的基礎。沒有東西和這條線取得平衡，但它以綠色的海為依托。斜面暗示移動和不穩定。

288

288A

289A

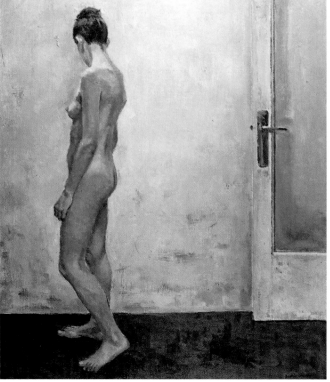

289

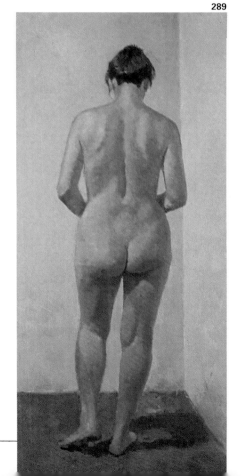

290

290A

圖290、290A. 查爾斯‧里德，《瓦爾達》(Varda)，紙上水彩，30" × 22 1/2" (76 × 57 cm)。私人收藏。圖290A顯示的三角形構圖很普通，也很吸引人。以里德的這幅水彩畫為例，當三角形有一個基底作為依托時，給人一種穩定、安詳和寧靜的感覺。

如果我們繼續研究這些「框框」和「充填」在它們之中的形狀，就可以將其他的形狀分為有機結構(註：organic，即具象結構)、曲線形、圓形和橢圓形等幾類。這些形狀表示不同的姿態和情調。

圓形的構圖 (圖294) 也是穩定的，但帶有親暱的意味，有防護和退卻的意思。它們是具有女性特質的形狀——例如曲線形、子宮狀、杯形，它們安穩而具有愛意。

另外，波浪形或捲曲形的敞開曲線同樣是具有女性特質和有機結構的形狀，它們也具有挑逗性和色情性 (圖292、293)。

291A

291

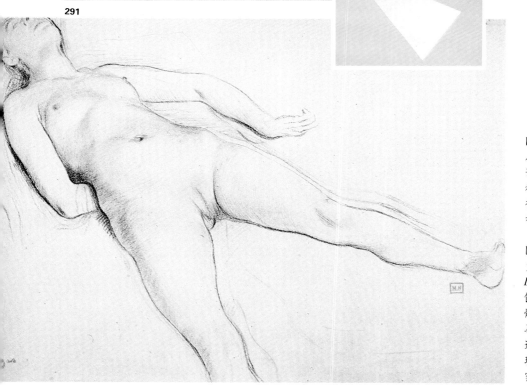

圖291、291A. 葉德加爾‧竇加，《仰臥的人體》(Nude Lying on Her Back)，黑色粉筆。巴黎羅浮宮。當構圖的三角形的各邊都沒有依托時，就會顯示出逐漸消失的透視、縮短的線條，或者說更豐富的現代感和較少的穩定性。

圖294–295A. 左：葉德加爾‧竇加，《在浴盆中擦身的女人》(Woman in the Tub Drying Herself)，粉彩。巴黎，奧塞美術館。右：巴布羅‧畢卡索，《花園裏的人體》(Nude in the Garden)，1934。巴黎，畢卡索陳列館 (Paris, Picasso Museum)。這些畫說明了兩種典型、完整的構圖：表現中心主題的一個圓形和一個橢圓形是緊密的、捲縮的、親密的。

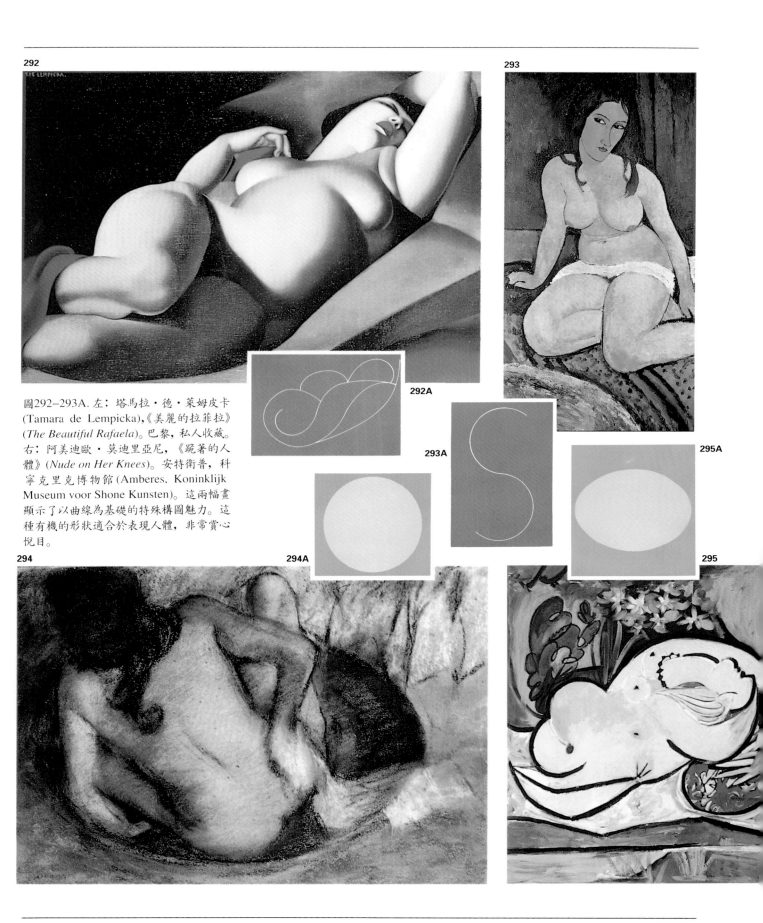

292

293

292A

圖292-293A. 左：塔馬拉・德・萊姆皮卡 (Tamara de Lempicka),《美麗的拉菲拉》 (*The Beautiful Rafaela*)。巴黎, 私人收藏。 右：阿美迪歐・莫迪里亞尼,《跪著的人 體》(*Nude on Her Knees*)。安特衛普, 科 寧克里克博物館 (Amberes, Koninklijk Museum voor Shone Kunsten)。這兩幅畫 顯示了以曲線為基礎的特殊構圖魅力。這 種有機的形狀適合於表現人體, 非常賞心 悅目。

293A

295A

294

294A

295

另一個已提過的問題是，當模特兒仍然是畫上的主體，但周圍伴有其他東西時（一瓶花、一些布幔、整個房間等等），就需要選擇、布置和安排構圖。在查爾斯·里德 (Charles Reid) 的這些習作中（圖296、297），畫家意識到由於畫得太快而犯了一個錯誤：在畫上可以看出他無法決定是爐子重要還是人體重要。重要的是應該認定在一個主題中吸引我們的是什麼，不可能是所有的東西。我們還應該了解，無論它是什麼，都不能簡單地只將它安排在畫面的中心，而必須使畫上各個部分在位置、光和色彩等方面都達到平衡。

平衡能使畫上一系列物體或形狀表達一個統一的思想，而不是看上去

像是羅列了一批樣品。達到平衡的一個方法是將這些東西納入一個有力的形狀之內，如三角形、圓形等等，並將這個形狀安排在畫面中。圖311高更的畫就是一個生動的例子。

用於單一人物或靜物的一般原則，對於在成群的人物或複雜的環境構圖中仍然是有效的，這就是多樣性中的統一性。畫上各種形狀和物體不可分得太開，也不可擠在一起。即使它們看起來並不完整或完美，也應該彼此關聯。將它們包容在一起的形狀必須是輪廓鮮明的，就像馬諦斯在他的《舞蹈》(Dance) 中所用的橢圓形要素那樣（圖301）。構圖中另一個重要因素是形狀和區域的相對份量。份量對色彩有很大的

影響。一種顏色可以補償另一種，無論是明暗的對比關係還是色調的互補關係。

圖296、297. 查爾斯·里德，《斯佩里的畫室》(Sperry's Studio)，畫布上油畫，50"×50" (127×127 cm)。查爾斯·里德的這幅構圖包含了幾個內容，因此人體不必是最大或最重要的。這位畫家認為這幅畫的構圖不妥，所附兩幅草圖的構圖更好。所以我們應該仔細研究它們。構圖之所以不好的原因，是因為畫家沒有考慮好畫中每一項內容應該在畫面上佔有什麼位置。

296

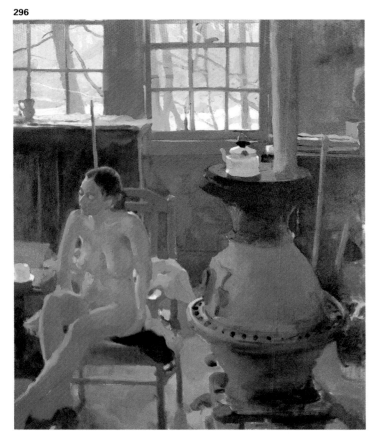

297

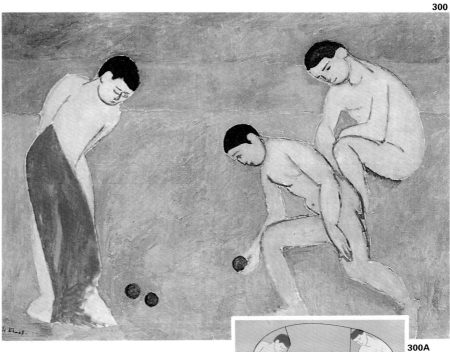

圖298、299. 從理論上來說，在畫成群的人體時，要避免令人厭煩或不合常情的構圖。第一幅構圖中的人物太分散，第二幅的人物又靠得太近，缺少變化，畫幅格式也選得不當。

圖 300、300A. 亨利‧馬諦斯，《保齡球戲》(Game of Bowls)，1908。聖彼得堡，俄米塔希博物館 (Saint Petersburg, Hermitage Museum)。馬諦斯繪畫中的人物結合在一個拱形之中，在許多木球中間形成了一個吸引人的中心。

圖 301、301A. 亨利‧馬諦斯，《舞蹈》，8´6 1/2" × 12´9 1/2"(260.4 × 389.9 cm)。紐約，現代美術館。這是馬諦斯另一幅卓越的構圖。幾個人體形成一個橢圓形，這是畫上的主要圖形。

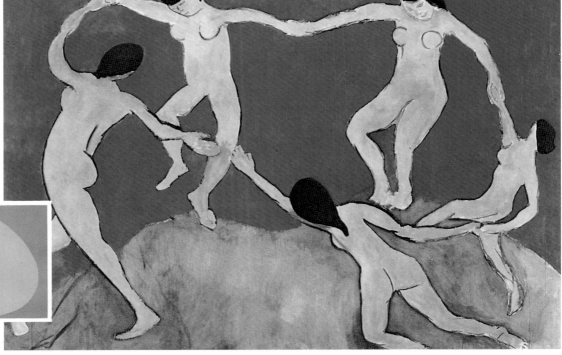

現在我們來研究幾幅畫，看看構圖如何與畫家的目的和觀點聯繫起來。首先應該記住的是，不可能一下子把所有東西都看清楚。當我們手拿調色板站在模特兒前面時，不能就這麼開始畫「我們所看到的東西」，因為我們看到的東西太多了。必須選擇和決定該畫哪些內容以及如何安排它們。當查爾斯·里德在畫前面這幅畫時，他決定只畫模特兒的一部分而不是全身。下面這幅特麗莎·亞塞爾的畫也是一樣。畫家按照處理主題的需要選擇畫布的格式（圖302中的是橫幅，圖305中的是直幅）。此外，構圖也不是對稱的，它處於黃金分割的範圍之內，這兩幅構圖都是三角形。特麗莎·亞塞爾的這幅畫（圖304）透過兩種補色建立平衡，最吸引人的中心點置於橘黃色的部位（人的臉），周圍則是藍色。注意這兩種顏色之間的關係也是不對稱的，藍色多於橘黃色。

在愛德華·孟克(Edvard Munch)的《青春期》(Puberty)中，對稱被右面的陰影打破了。人體在整個畫面上顯得較小，但它仍然是畫的主要內容，甚至是唯一的內容。這樣的安排使少女在周圍的黑暗烘托下，形成一種孤單、被遺棄和恐懼的感覺。

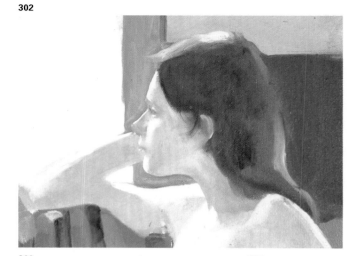

302

圖302-304. 查爾斯·里德，《基姆在二號畫室》(Kim at Studio II)，油畫，40" × 50" (102×127 cm)。這幅油畫的構圖僅僅描繪了人體的一部分。它透過明暗的分佈，用黃金分割的比例確定胸部和頭的位置。

303 304

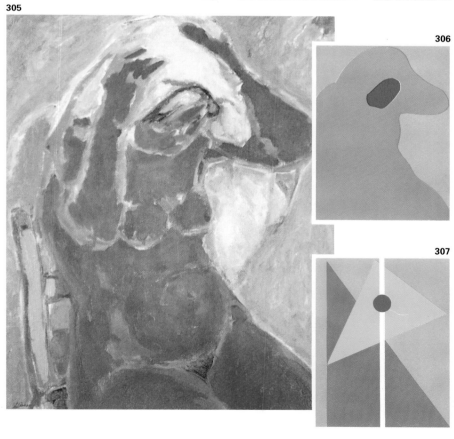

305

306

307

圖305-307. 特麗莎·亞塞爾的這幅畫是金字塔形的構圖，但它也以兩個三角形為基礎。最吸引人的中心點用鮮艷的紅色加強，其餘的色彩補償了這種強烈的對比。

在高更的畫中（圖311），處於畫面
一側的兩個人體結合在一個介於三
角形和圓形的形狀之中。另一側的
一條表示改變顏色的斜線遏制了這
個形狀的活力。

馬諦斯的一幅畫是另一個例子（圖
314），它顯示了不同的方法可以在
一個特定的構圖中結合。馬諦斯是
個傑出的構圖家，因此他的畫總是
很生動而且使人感到輕鬆愉快。在
這幅作品中他採用黃金分割和色彩
對比，並將人體固有的線條和背景
的直線條結合起來，取得了清新、
愉快、且根植於世俗生活的效果。

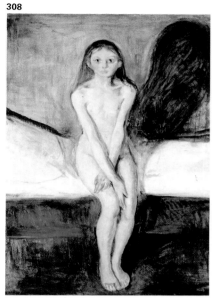
308

309

310

圖308-310. 愛德
華・孟克，《青春
期》，1894，畫布
上油畫，59" × 43
3/4" (149.9×111.1
cm)。奧斯陸，國
家畫廊。畫家的意
圖是想創造一種苦
惱和孤獨的氣氛，
也許甚至是對未來
的恐懼和對現在的
茫然。人體處在陰
影之間，被包圍在
壓抑的氣氛之中。

311
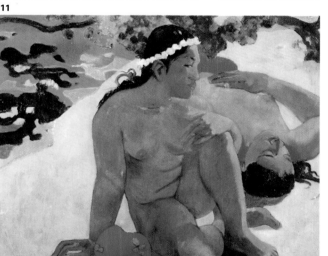

圖311-313. 保羅・高更，《艾赫・奧・費
伊》(*Aha Oe Feii*)，1892，畫布上油畫。
莫斯科，普希金博物館(Moscow, Pushkin
Museum)。這幅構圖展示了兩個人體之間
的關係是多麼複雜。在這裡她們被安排在
畫幅的一邊，形成一個緊密的塊面。

圖314-317. 亨利・馬諦斯，《粉紅色的人
體》(*Pink Nude*)，25 3/4" ×36" (66×92.5
cm)。巴爾的摩，巴爾的摩美術館
(Baltimore, Baltimore Museum of Art)。
這幅巧妙的構圖綜合運用了黃金分割、冷
暖色系、幾何形線條和人體的有機線條。

312

313

316

314
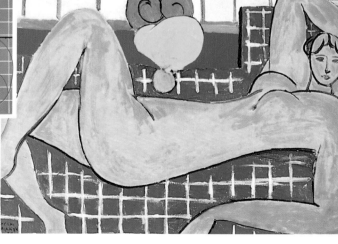

315

317

沒有色彩的構圖習作

318

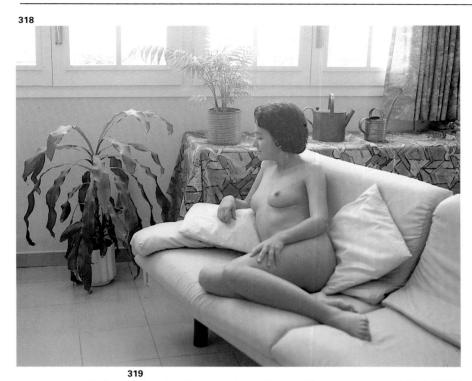

圖318. 一旦你決定了要畫的景物，也不一定要一成不變。畫面可以根據選定的構圖和色彩有所變化，只是會有某些局限性。

讀了前面幾頁以後，你也許準備在家中或在畫室裡畫女性或男性的模特兒了。

你應該將模特兒安置在一個選定的位置，例如在一張沙發上半坐半躺（如圖318中的姿勢）。你可以要求模特兒擺出你想要的姿勢。

這幾頁的插圖顯示了我使用模特兒的情況。有些畫得快，有些畫得較慢。實際上我做的是「熱身」，藉著畫出各種不同的構圖，從中找到最有趣的構圖用於正稿。當然這構圖必須和畫幅格式相稱（正方形、長方形等等）。

這裡我用的是白晝光，包括背光和包圍光，這些在構圖時都要加以考慮。譬如說，我必須決定是否需要背景部位窗戶的光。我畫了幾幅草圖，尋求一個能包含大部分景物的

319

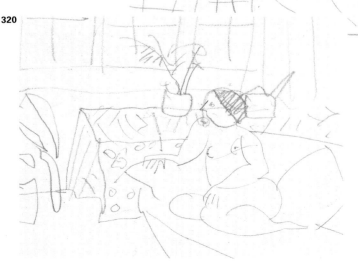

320

圖319-321. 最初的那些習作（圖319、320）往往很粗略，包括了景物的大部分，但它們是不相同的。注意它們的大小、外觀，或缺少一扇窗戶、植物等等。這兩幅草圖在圖321中結合起來，其中的明暗關係已經過研究，看來是最佳的選擇。

321

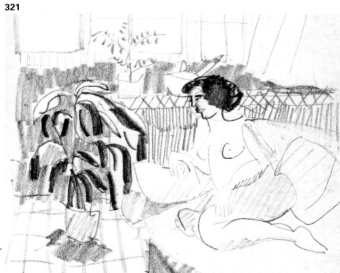

構圖（圖319、320）。 其中的一幅
幾乎看不到窗戶，在另一幅中窗戶
卻是一個重要內容（圖320）。然後，
為了將亮部和暗部作準確的配置，
我再畫了幾幅習作。在圖321中，我
以同樣的構圖設計了粗略的明暗配
置，這幅圖看來頗有吸引力。我設
想用直幅格式（圖322），因此試了
一下，效果還不錯。選擇是很困難
的，一切都取決於我們想要強調什
麼，到底是畫面的整體氣氛還是人
體本身。

為了使人體具有蜷伏的感覺，我選
擇了方形的畫幅，模特兒位於畫面
中心，再畫幾根線條（圖324）。鑒
於將模特兒安排在中間稍稍偏右的
位置似乎也是很好的構圖，我又用
漂亮的背光照明另畫一幅圖（圖
325）。最後，我想將模特兒裁去一
部分，特別表現頭部（圖323）。這

322

幅畫也不錯，模特兒是在右邊，面
朝左看，這樣能取得奇特的明暗配
置效果，並不是每次都有這麼多的
可能性，也許我會多畫幾幅吧。

圖322. 我選擇了直幅格式，畫中包含的內
容更少，將注意力集中在模特兒身上。並
且畫出明暗和細節。

圖323. 在這幅圖中我決定裁去人體的一
部分，盡量減少內容，將注意力集中於人
體的軀幹和轉向亮處的頭部。植物的暗色
補償了其他亮的色彩。這可能是一幅合適
的構圖。

323

圖324、325. 我用
方形畫幅試驗一個
新的構圖，因為方
形能比較理想地涵
蓋整個人體和一部
分背景。這是一個
合適的構圖，也許
是最簡單的一種。
為了試驗，我又畫
了另一幅習作，構
圖略有變動，也用
了背光。

324

325

形狀和色彩的構圖習作

326

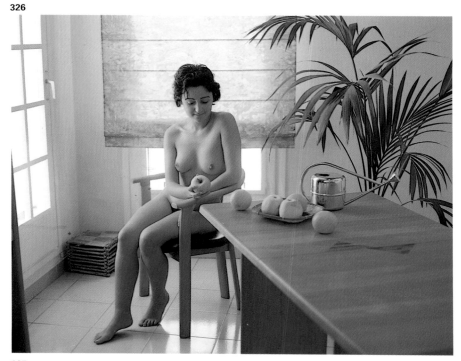

對各個斜的、三角形的、對稱的、不對稱的、靜止的或不穩定的構圖⋯⋯研究前面和這一頁的例子，將它們和這張照片比較，照片（以一種有點缺乏表情的方式）抓住了畫家處於其中的氣氛（圖326）。環境是複雜的，有好幾個光源，它們都是自然的半逆光，還有一張桌子遮住了模特兒身體的一部分。首先要畫幾幅習作，有一幅要用色彩試驗塊面之間的平衡。

我用鉛筆畫了大部分景物（圖327），看看橫幅格式會是什麼樣子（起初頗令人吃驚）：模特兒幾乎位於中央，左面有一塊明亮的區域，右面是一些細節和陰暗的區域。接著又畫了幾幅草圖，檢驗一下構圖和色彩，每幅略有不同，在圖328中我嘗試用一種和諧的暖色調和一

327

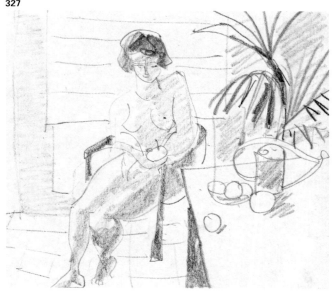

328

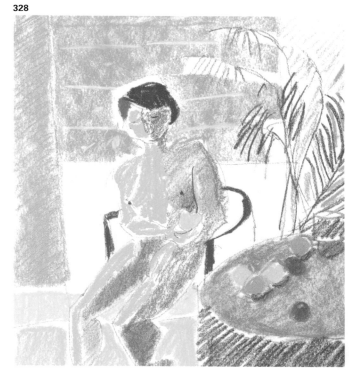

圖326-328. 每當你看到一處景色，不管它看來多麼簡單，都應研究它的構圖。在繪畫中沒有想當然爾的事情。這幅圖中的景物由於那些窗戶以及各部分內容的組合，要比前一幅更難處理。但是如果需要，你可以創造。在這裡我致力於兩幅幾乎包括了全部景物的構圖，但在第二幅中刪去了腳，並且將桌子畫成圓桌，同時對色彩關係作了試驗。然而我還是喜歡第一幅沒有經過剪裁的格式。

張圓桌，看來比方桌好些（圖329）。但是在此我寧願用和諧的藍色，它使模特兒有一個更好的「框框」，從而使構圖更加完美。

在圖330中，我用直幅格式，去掉植物，將色彩改為各種綠色。模特兒的身體被桌子擋住更多。這樣的構圖顯得更好也更完整，原因在於色彩和形狀。

最後我畫了幾幅草圖，以便決定如何剪裁人體，結果發現圖331特別有趣。我綜合處理畫面景物，讓這個女人握著一個蘋果，還有精彩的背光。圖333與此相似，只不過是直幅格式。我確實喜歡那些橫式的構圖，因為它們比較新穎。

這些練習能指引你找到最合適的構圖。不要局限於最初的想法，最重要的是發揮你自己的想像力。

329

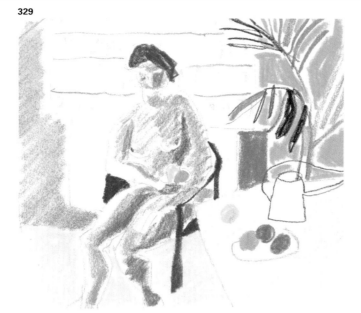

圖329、330. 我試驗了兩種新的格式，一種是方的，另一種是長的直幅。另外，在其中一幅增加了藍色和一些暖色的對比（圖329），在另一幅中增加了和諧的綠色和一些對比的橘黃色和紅色。這兩幅看來都不錯，但綠色比較暖，也更吸引人。

330

圖331. 我畫了一幅沒有色彩的圖，並嘗試了一個新的想法。我將人體作了剪裁，偏重於將她作為主題。第一印象還不錯。

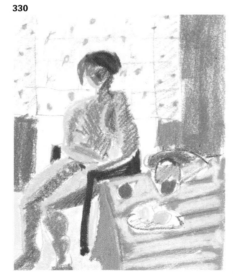

331

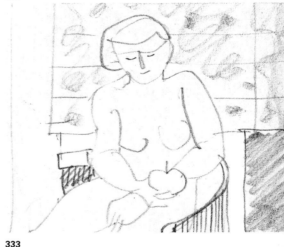

332

圖332、333. 我採用最後的想法，在一個橫幅和一個直幅上作出兩種構圖，同時畫上一些顏色。橫的這幅看來較好，因為它將各部分內容結合在一起。

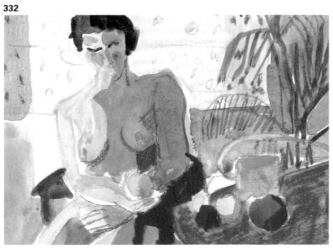

333

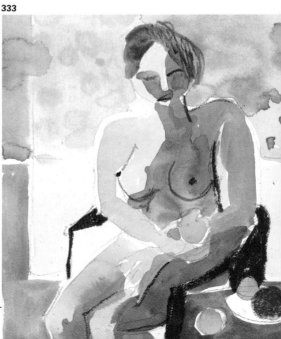

人體素描

素描的發展和人體畫的發展是同步的。素描直到文藝復興時期才被承認是一種獨立的藝術形式。大約也是在同一時期,人體畫才被視為是一個主題,而不僅僅是一種象徵。

任何素描一開始都是作為一種速寫或習作,人體畫也是如此。因此,畫人體是學習素描最好的方法。第一批職業模特兒一直到十五世紀才在義大利出現,在北方還要晚得多。實際上直到十八世紀為止,還沒有女性的人體模特兒(在此之前,畫家用的模特兒是他們的妻子、情人、娼妓等等)。

研究人體風俗畫就是學習如何畫素描。

圖334. 法蘭契斯可・克雷斯波(Francesc Crespo)的作品,一幅正在描繪中的炭條粉彩素描的局部。注意乾性材料能畫出豐富的色調,可以將它和其他畫陰影的方法或別的技法(如線描)作一比較。素描和人體畫在藝術上是緊密相連的。

藝術素描和以人體畫為主題的科目

人體畫是藝術系學生的一門必修科目,因為它能使他們熟悉各種不同的材料,更重要的是能學會如何畫素描;也就是說,畫人體素描能使你學會一般的素描方法。這種看法最初大約在十六世紀時提出,在這之前人們並不太注意人體畫。素描也直到文藝復興時期才被承認是一種獨立的藝術形式。

很難解釋為什麼人體畫這麼適合於藝術教學。或許因為它是一門範圍很明確的科目,便於教學;但同時也有它的複雜性,儘管它很常見,也很單純。也可能是因為它有助於學習美術上很多方面的問題,其中平衡和比例、結構和表面、線條和造型都是很重要的。人體畫這一門科目幾乎包含了畫家創作時必須知道的所有問題。它要求畫家去綜合、去簡化、去選擇、去找出最本質的東西。

另一方面,在最近幾個世紀的藝術中,可以發現人體無所不在(最早的素描可能由於不受重視而散失了), 人體畫具有其他類型的繪畫所缺乏的魅力。素描和人體畫是不可分的,因為素描是表現人體的理想手段。或許這是因為素描是一種靈巧簡便的手法,用它來描繪對象更適合表情達意,它為畫家在表現人體上提供了一個生動、有效、輕巧的方法(毫無疑問,人體是有生命、有動作,又不容易描繪的東西),儘管模特兒可能顯得僵硬。素描綜合了我們的思想和我們對一特定世界的看法,它是最抽象的表現手法,因為它比現實的外在事物更接近我們的思想。線條和畫中白色塊面、

圖335. 亨利·馬諦斯,《雙手置於腦後坐著的人體》(Nude Seated with Hands Behind Her Head),石版畫,24 3/4"×18 7/8" (63×48 cm)。紐約,現代美術館。馬諦斯在他那些動人的素描中能運用各種方法來表現對象最本質的東西。在這幅畫中用的方法是造型。

圖336. 亨利·馬諦斯,《穿條紋褲的宮女》(Odalisque with Striped Slacks),石版畫,21 1/4"×17 3/8" (54×44 cm)。紐約,現代美術館。

335

336

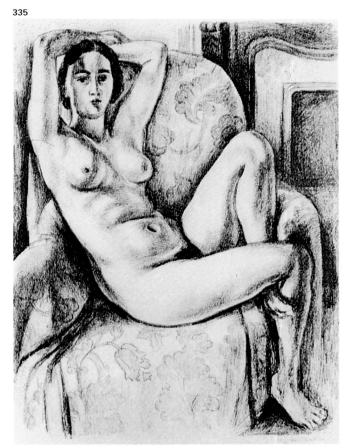

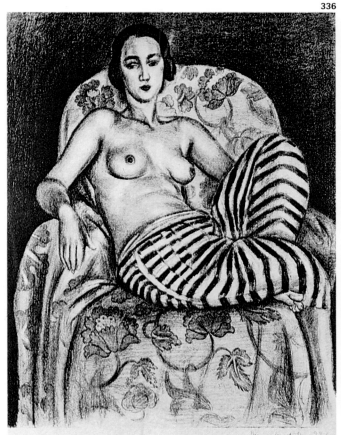

顫動的筆畫和淡彩輕巧的筆觸……這些在現實事物中是不存在的。它們是分佈在畫面上的象徵，重新創造了現實，並動人地表達了畫家的精神。

圖338. 奧古斯特·羅丹，《兩個女性人體》(Two Female Nudes)，鉛筆和水彩。莫拉，藏繆西特 (Mora, Zornmuseet)。羅丹許多用石墨鉛筆和淡彩畫的素描表現出極明顯的情慾。這是柔和的曲線、柔和的水彩和人體的姿勢所造成的嗎？

圖339. 威廉·德·庫寧 (Willem de Kooning)，《坐著的婦人》(Woman Seated)，1952，粉彩和鉛筆。麻州，波士頓(Boston, Massachusetts)，私人收藏。一個表現主義抽象的婦人像。

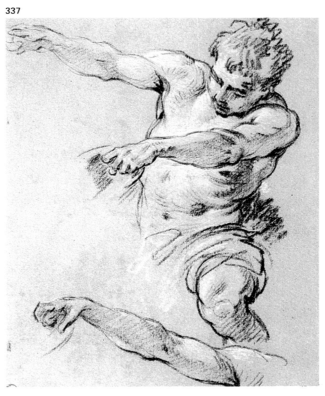

337

圖337. 法蘭斯瓦·布雪 (François Boucher)，《男性人體習作》(Study of a Male Nude)，澳斯堡，德克薩斯，基姆貝爾美術館 (Fort Worth, Texas, Kimbell Art Museum)。這幅極富生氣的素描是在灰色紙上用炭條和幾筆白色粉筆畫成的。可以看出這也是一幅習作，不是正稿；然而，在法國洛可可時代，素描被珍視為一種藝術作品，這些作品先前並未受到重視。

338

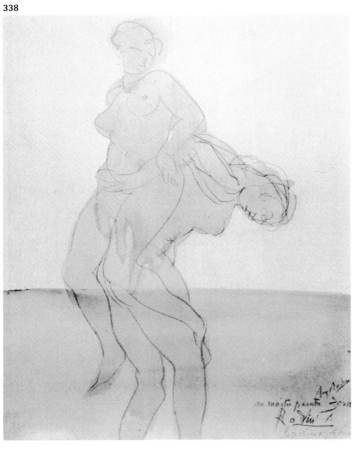

339

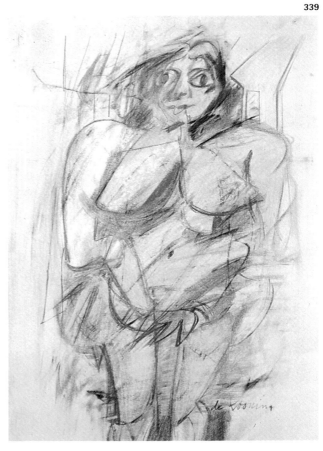

線條是畫人體的基礎

實際上正是線條將畫家的思想直接表達在紙上。將周圍的世界看成一塊塊的顏色，或者將物體勾勒出輪廓，並用線條在紙上表現一個真實的主題，這些實在很奇特。

線條是素描的基礎，不論是細線條、粗線條、曲線、平行線、或交叉線，它說明素描是源於心智、意念和創造力的藝術手法。留在紙上的是畫家想像力的痕跡，是他／她的心情，尤其是他／她觀察世界的方式。

用很快的速度（最多十五分鐘）畫模特兒人體速寫，是剛才講過所謂創造性探索的最好說明。畫家必須從多種多樣的線條中選取所需，信手畫出明確的輪廓，用輕快或有力的筆觸抓住描繪對象的本質。

線描非常精緻，但它清楚地顯示了僅僅用二度空間描繪物體的複雜性。世界至少是三度空間的，（因為還可以將時間包括進去）但我們卻能用二度空間來描繪和理解它。

圖340. 畫素描的材料：石墨鉛筆、炭筆、炭條、擦筆、削鉛筆刀、橡皮、墨水、鋼筆、蘆葦筆、色粉筆、赭紅色粉筆等等。運用這許多材料和工具可以在畫法、線條和明暗等方面作出無窮的變化。

圖341-345. 巴耶斯塔爾用軟鉛筆（圖341）、硬鉛筆（圖342）、炭條（圖343）、墨水（圖344）和色粉筆（圖345）畫了一些線條。實際上還有許多其他類型的線條。

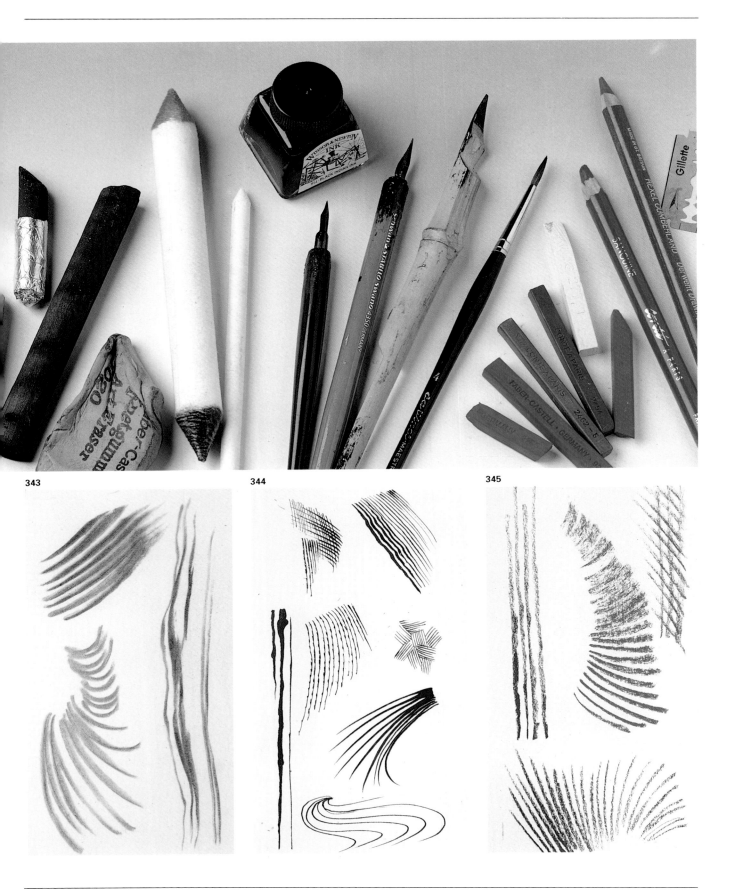

343

344

345

即使我們沒有塑造形體或使用明暗法，也能用線條表現出立體感、表情和人體在空間的動態。或許正是由於這個原因，素描乃至藝術本身的基礎可以說是線條，或者說線條正是一種思想的具體化。

線條可以有許多種表現方法，如果再進一步考慮到各種不同的材料，那所能提供的畫法就更多了。有畫粗線條的工具，如炭條、赭紅色粉筆和色粉筆；有畫細線條的工具，如鉛筆、炭筆和麥克筆；還有液體材料，用畫筆、鋼筆尖或蘆葦筆蘸上墨水或水彩顏料可以畫出纖細、流暢、清晰的線條。

現在提出一些建議：第一，不要將兩個人體畫成一個樣子，因為模特兒按其年齡、膚色和其他身體特徵總是各不相同的。第二，要選擇自然的姿勢。第三，也是最重要的，要特別注意模特兒的主要比例和形體，可以將他們簡化為基本的幾何形狀。至於臉蛋是否漂亮，相貌畫得像不像，那是不重要的。畫人體主要是表現人體的韻味，表現它的基本神態、風度和和諧。不要將已畫的線條擦去，即使有些線條畫得不準確，也不要擦掉。因為線條從不正確趨於正確，反映了作畫的連續過程，使這幅畫具有生氣。

346

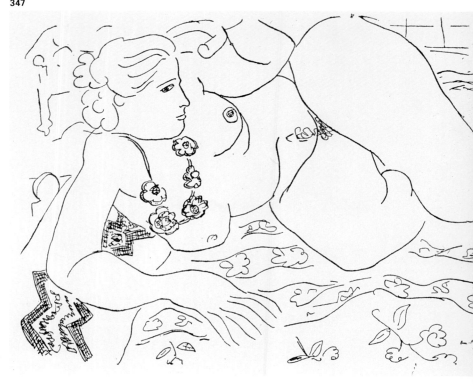

347

圖346. 亨利・馬諦斯，《站著的人體》(Standing Nude)，鋼筆和墨水，10 1/4" × 7 7/8" (26 × 20 cm)。紐約，現代美術館。這是一個極好的例子，可以說明用墨水畫線條可以取得什麼效果。在這個例子是畫出陰影。

圖347. 亨利・馬諦斯，《畫室裏的女性人體》(Female Nude in the Studio)，鋼筆、墨水。私人收藏。馬諦斯能用同樣的技法創作出完全不同的素描。這幅畫沒有塑造形體，只用線條表現出他認為重要的一切東西。

圖 348、349. 巴布羅‧畢卡索，畫家畫冊中的一些素描。左：巴塞隆納，畢卡索博物館 (Barcelona, Picasso Museum)。右：紐約，傑弗里‧克萊門茨 (Geoffrey Clements)收藏。畢卡索證明了只用一根線條也可以畫出各種不同的效果。其中一幅素描中的線條很纖細，另一幅則採用很粗的線條。重要的影響因素是畫家的決斷力和對人體的知識。這些是滿幅的構圖。

圖 350. 也貢‧希勒，《半坐的人體》(Half-Seated Nude)，1918，炭畫。維也納，阿爾貝提那博物館。乾顏料也可以用來畫線條。這種線條具有特色，但往往邊緣稍欠清晰。

圖 351. M. 卡爾博，女性人體速寫，是用麥克筆畫的。畫家顯然旨在畫出清晰的線條。

線描：米奎爾・費隆畫的幾個姿勢

我們將拍攝一些米奎爾・費隆的素描照片。這位畫家只用一根線條就能畫出各種不同的姿勢，他用的是石墨鉛筆，偶爾也用炭筆。費隆用同樣的方法證明了我們已論述過的一些內容：人體素描首先是一種線描。抽象的線條可以畫出男人身體伸張的姿勢。現實生活中並不存在的線條在我們眼前劃分了兩個區域：背景和人體。費隆開始畫人體的軀幹和兩臂，他用幾條淡淡的線條在紙上畫出整個身體的位置，再用線條勾出人體的形狀，然後再用粗細不同的線條畫出骨架和肌肉，線條的粗細取決於下筆的輕重。

圖352-356. 米奎爾・費隆用炭筆畫素描的過程，只用一根線條。在這裏重要的是藉著畫出人體軀幹的位置，先勾畫出大體的構圖。

352

353

354

355

356

357

圖 357-361. 米奎爾·費隆從背後畫一個男性人體，也用炭筆和一根線條作畫。他僅僅畫了一個輪廓，所以人體重量的分佈還不清楚。但是費隆經驗豐富，能排除這方面的障礙。

在第二例中，費隆從背面畫模特兒。由於技法不同，線條畫起來比有明暗調子的素描快些，就像畫水彩比畫油畫快一樣，所以畫家一下子就畫了幾幅。在第一幅素描（圖358）

和其他幾幅中都有一些含糊不清的線條，它們僅僅是試驗，並不描繪什麼具體的東西。例如，在圖 358 中，身體似乎顯得矮胖，頭也太大。在素描的進行過程中這些不正常的情況自會修正。畫家將身體畫得苗條一些，頭部縮小，並畫出肌肉輪廓。在畫身體的彎曲部位和支撐身體的腿部時，鉛筆的落筆比較重。不過在這幅素描中還看不清楚實際上是哪一部分在支撐身體。也許這是因為在開始畫時還沒有決定。

358

361

359

360

線描：費隆再畫兩個姿勢

362

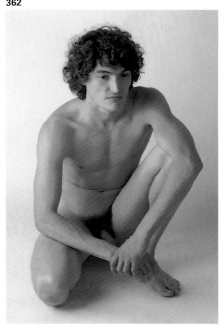

下面的一些素描畫在較大的畫幅上，大約是25 1/2" × 19 3/4" (65 × 50 cm)。費隆憑他的經驗，事先不用線條打輪廓。他的波浪形線條看來從一開始就準確地推量出構圖。

但是仔細一看，你會發現他將人體看成一個橢圓形，並按此形狀起稿。現在費隆畫人體的垂直軸線，稍稍有點傾斜，接著他再畫出構成肩、臂和手的圓圈。在描繪過程中他考慮到將左大腿內部和軀幹連接起來的斜線和右大腿內部的線條，還有頭的輪廓（由於觀者的視線略高於人體的頸部，因此它看起來和觀者比較靠近）。費隆的這些示範給我們很多啟發，使我們了解該如何著手作畫，儘管我們還缺少他的經驗。

圖 362-366. 用線描和速寫畫姿勢複雜的人體最為理想。模特兒很難長久保持複雜的姿勢，而複雜的姿勢常會出現凹陷的角落、裂隙和因透視而縮得很短的線條。另外，含有陰影區域的素描一般畫起來會更費時。

363

366

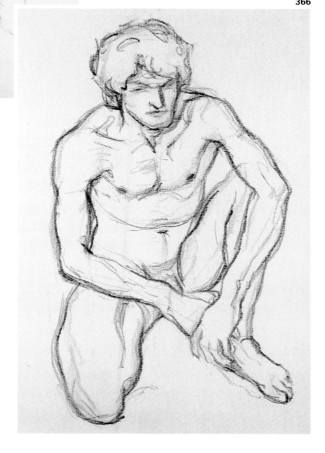

364

365

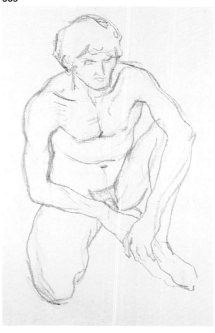

用色調畫出明暗是塑造形體最普通的方法，但是線描也可取得同樣的效果。想要了解立體感，燈光是最好的助手。線描法只不過是依循心靈，在紙上創造出秩序，我們只要了解這種秩序，就能用它來表現人體。第二幅素描從一個動人的姿勢開始。我們可以看到，在勾出輪廓以後，費隆果斷地用炭筆在某些區域作畫，特別是加粗在暗部區域的線條。同時他用細的曲線畫出肌肉，那是人體的外觀。接著他再用柔和的線條畫內部。看了這些素描，相信你會得到自己的心得。

圖 367-371. 顯然這是一個相當吃力的姿勢，因此費隆必須將它速寫下來。他先用幾條淡淡的線條勾出輪廓，再涉及膝部、肩部和臀部……的線條。這使他能準確地畫出肌肉。

367

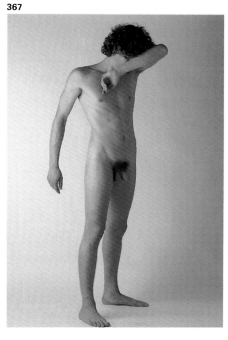

368

371

369

370

用色調表現立體感、光和陰影

這一節介紹色調在素描中的運用，也就是用各種不同明度的灰色描繪人體。

用色調層次的漸變來創造立體感，這得歸功於上述大部分的線條技法能畫出不同的灰色調子。灰色也「說明」了明和暗——尤其是光。這也是在用水彩這樣的液體材料作畫時用淡彩或濃彩的主要目的。

明暗層次也可用於開始畫素描時。將紙的空白處和所畫主體的概貌相對照是一個好辦法。我們先從畫暗部區域開始，可以畫整個身體。然後以此為基準，添上結構的線條，也就是穿插在有明暗層次的區域中的模糊輪廓。最後再加上較暗的調子，增加透明性（如果用淡彩）或

372

圖372. 尼克拉·普桑 (Nicolas Poussin)，《加勒蒂厄的勝利》(*The Triumph of Galatea*)。黑色粉筆和深褐色顏料薄塗，5 1/2"×7 7/8" (14×20 cm)。巴黎羅浮宮。此範例最能說明一個有陰影的素描。這是當時最普遍的一種技法，很能表現光。

用擦筆調整、提亮色調，也能使形體恢復清晰（如果用炭條或赭紅色粉筆之類的材料就可以這樣做）。無論如何，不能將紙完全畫滿。

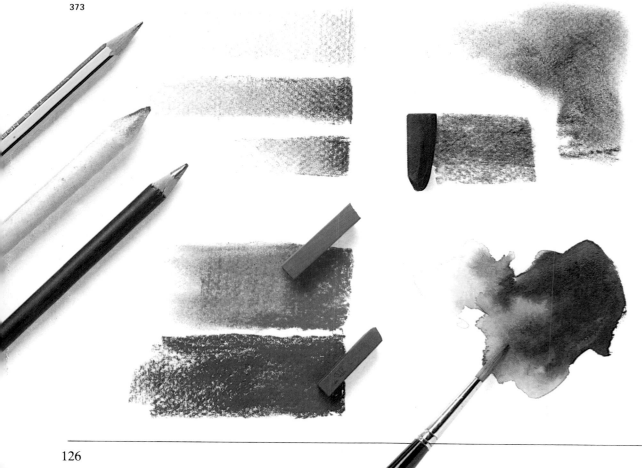

373

圖373. 用同樣的繪畫材料（鉛筆、炭條、色粉筆、墨水、水彩等）可以畫出各種色斑，無論是用擦筆擦還是讓紙面的纖維粒子「透」出來。色調層次和線條一般是融合在一起的，畫家也說不清它們之間的界線。

374

圖374、375.也貢·希勒,《有彩色背景的人體》,1911,鉛筆、水彩和不透明水彩,19 1/4"×12 1/4" (49×31 cm)。格拉次,新畫廊。亨利·佛謝利,《惡夢掀開兩個睡著的少女的被單》,鉛筆和水彩。蘇黎世,藝術陳列室。淡彩技法和線條結合的素描。

圖376、377.左基·秀拉,《坐著的人體》,炭精色臘筆。愛丁堡,蘇格蘭國家畫廊。拉蒙·桑維森斯,《人體》,粉彩。私人收藏。乾筆技法畫出美麗的陰影。

375

376

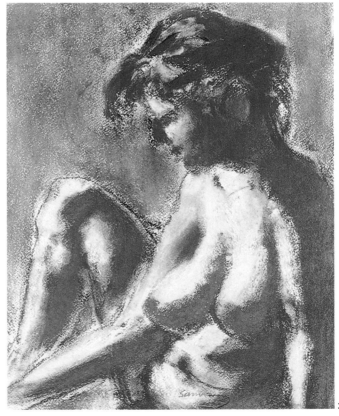

377

佩雷・蒙用赭紅色粉筆畫有明暗色調的素描

378

佩雷・蒙是一位常畫人體的青年畫家。他對主題的獨特處理使他的素描顯得生動、變幻不定並帶有暗示，其中一切都是用抽象的明暗調子和筆觸畫出來的。

這天上午他開始挑選模特兒的姿勢，如照片所示，這個姿勢顯得自然且輕鬆自在。他在畫圖板上放一張中等大小的紙，在桌上安排好要用的材料：一罐紅色顏料、赭紅色、褐色和白色粉筆、炭條、一些平筆、一枝擦筆、一塊橡皮……然後他開始工作。首先觀察模特兒的情況，決定如何構圖。然後用畫筆和手指在紙上塗乾顏料。

佩雷・蒙用粗大的筆觸在紙上塗抹出人體的位置，並用曲線勾出輪廓，畫出主要的形狀（見圖380）。他用手指和擦筆在紙上舖顏料，幾乎畫出整個身體，只留下臉和胸部不畫，因為那裏是最亮的部位。他在整張紙的表面用有目的、有節奏的筆觸使曲線和曲線之間達到協調，並畫滿了整張紙。

圖378、379. 這是佩雷・蒙選擇的姿勢。模特兒很輕鬆自在，畫家也可以花更多的時間在畫上。第二幅照片顯示畫家正在專心工作。可以將模特兒的姿勢和她在畫上的姿勢作一比較。

379

380

圖380. 我們已經看到，他像大多數畫家一樣是站著畫的。他做的第一件事是在紙的整個表面塗抽象的色調層次，畫出人體的大致形狀。

圖381. 佩雷・蒙基本上用赭紅色顏料粉。他用手將顏料粉攤在紙上，或者將畫筆在水中浸一下，再將顏料粉敷到紙上。

圖382. 他用標準橡皮在已敷的顏色上畫出白色的平行線條。

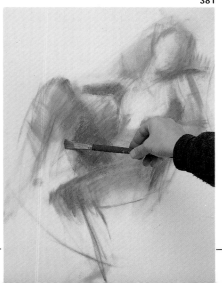

381

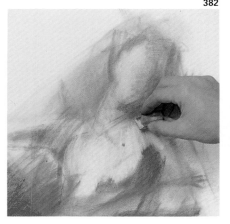

382

注意畫家又回過頭來畫某些線條，先用赭紅色，再用棕色加強那些需要暗一點的部位，特別是大腿和身體。他繼續用較多的顏料在其他部位敷色，一筆一筆使模特兒的外形逐漸清晰起來。他也用橡皮擦擦去顏色，這同樣是一種畫法（圖382），因為用橡皮可以擦出白色。他開始畫模特兒的背部、腿和臂的曲線，這些是結構的線條，穿插到其他部位亦無妨。注意在圖385中畫家用橡皮「擦」出了手和右腿的亮部，保留了毗鄰區域特定的暗部，同時仍然可以看出以前所敷的顏色、甚至紙的白色。

圖383. 在這幅照片中可以看到蒙的筆觸是輕鬆、無拘束的。儘管人體的各個部分還沒有明確畫出，但姿勢和明暗已可看清。

383

384

385

圖384. 畫上的形體逐漸增加了實體感。他用畫筆添加陰影，有時用純顏料，有時用深褐色顏料，逐漸構築起輪廓並不清晰的塊面。

圖385. 由於增加了更暗的顏色和第一次使用赭紅色顏料，畫上出現了更多陰暗部分。在肋骨和大腿的右邊已可辨認出右臂和手，它們受光較多。佩雷·蒙不斷地比較人體的各個暗部，透過加深或提亮某個區域的方式創造出立體感。

386

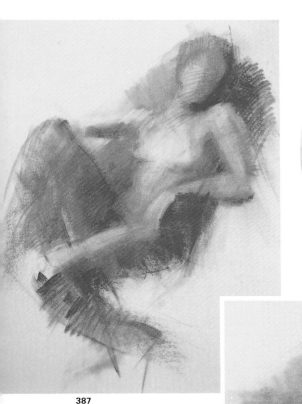

387

389

388

下一步的工作（圖387）包括添加一些新的筆觸，他始終用畫明暗層次的技法向同一個方向運筆，主要是在臉部和頸部，甚至肩的一部分（圖386），自右向左敷色，以創造出半陰影。他在右腿，尤其是小腿部位也用同樣的技法，將赭紅色和褐色調合起來，使這些部位的明暗度和大腿的明暗度聯繫起來，從而顯現出腿的其他部分。在這一階段身體和姿勢的輪廓已經明朗，接下去則是畫身體的各個部分。

用赭紅色粉筆的平側面畫左邊大腿內部的色調層次，可畫出比較生動的色彩，並表現出模特兒金黃色般的肉體。他用褐色色粉筆將人體和背景分開，在畫幅的左面、人體的「後面」畫了一系列斜線；並用同樣的顏色畫頭髮和頭的最暗部份。有時他讓這些線條留在那裡，有時他用手擦這些線條，創造出流暢、透明的色調層次。

圖386. 這裡可以看到畫出斜線條的過程，方法是用橡皮去掉顏色或用擦筆擦和鋪開顏色。

圖387. 佩雷·蒙繼續用斜線條構築沒有邊線的塊面，並開始用深褐色顏料畫出右腿。他用同樣的顏色將背景和人體區分開，並在人體的某些區域作一些補充。

圖388. 接著畫家構築更多的小塊面，並用色粉筆畫較細的斜線條。

圖389. 在這幅照片中右面的小腿終於出現，並且稍稍顯露出一隻腳。

390

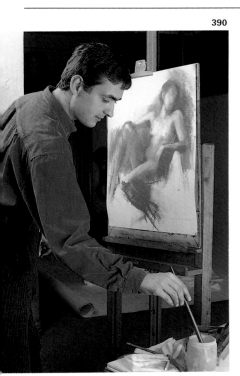

圖390. 佩雷・蒙繼續用同樣的技法,直到整幅素描完成。他用濕筆蘸上顏料,畫出非常好的質感和不尋常的畫面厚度。因此,觀看他將顏料一層層塗上去的冗長過程是很重要的。

圖391. 注意在最後完成的素描中對右腿的處理。他用色粉筆的側面,以一些圓潤的筆觸將腿形的位置畫準。

注意在人體的細部和在圖389中,素描即將完成時,佩雷・蒙用輕快的褐色筆觸畫出腿、背和頭的界限。然後對這幅素描左邊的色調層次再作一點修飾,對腿作最後加工,擱在膝上的手只是略為示意而已。接著他輕擦小腿的亮部,清晰地畫出臉部的平面和耳朵。最後他用橡皮來「畫」,將胸、腹和大腿連在一起(圖391)。注意畫家只用幾樣簡單的材料就可以示範那麼多的描繪方法,這是很重要的。我們祝賀他,也感謝他的協助,並希望他這幅作品能鼓勵你用色粉筆去畫素描。

391

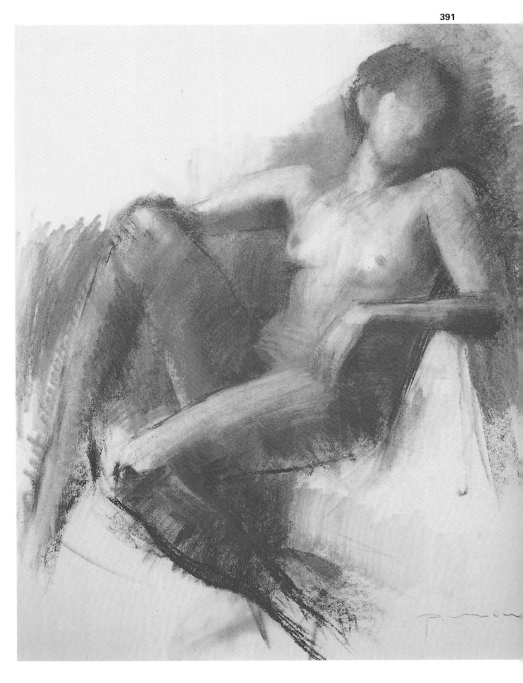

埃斯特爾·塞拉用炭條畫人體

埃斯特爾·塞拉將要用炭條畫人體，以色調的深淺層次塑造形體。這位年輕畫家採取的步驟和前面介紹過的完全不同。她用炭條以相當一致的明度畫在整張紙上，這在稍後將會擦去。我們來看看她是如何進行的。

塞拉先和模特兒閒聊，幫他選擇姿勢，要他從這邊看到那邊等等，重要的是要使模特兒保持選定的姿勢。這個姿勢很古典，幾乎像是雕塑般的姿勢，雖然是坐著，但很活潑。模特兒是個粗壯的青年。畫家將紙釘在畫板的上端，擱在畫架上。

站在畫架前作畫是最好的辦法，這樣畫家可以和畫及模特兒保持必要的距離。

埃斯特爾·塞拉的工具也很簡單：炭條、一塊破布、一塊橡皮，僅此而已。炭條對於所有的畫家來說都是很好的材料，即使他們是剛開始

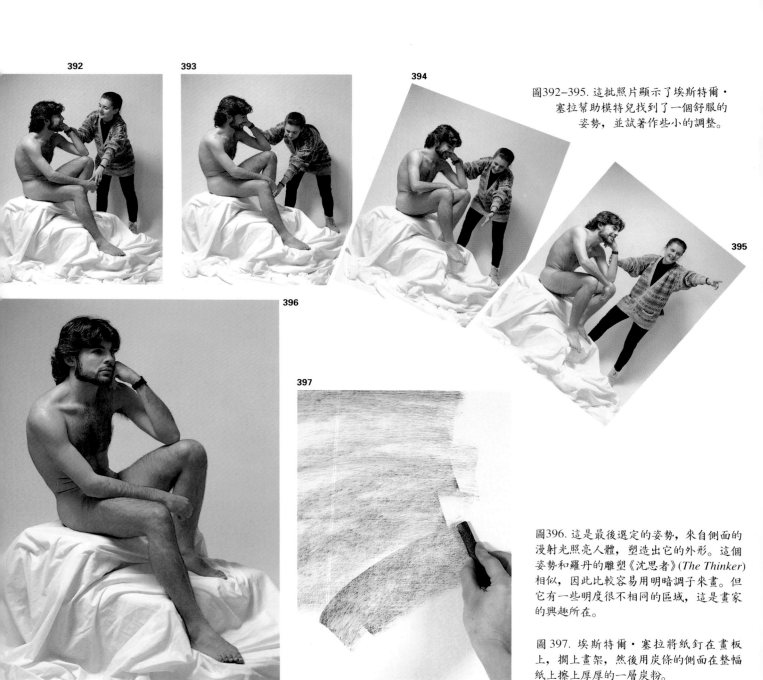

圖392-395. 這批照片顯示了埃斯特爾·塞拉幫助模特兒找到了一個舒服的姿勢，並試著作些小的調整。

圖396. 這是最後選定的姿勢，來自側面的漫射光照亮人體，塑造出它的外形。這個姿勢和羅丹的雕塑《沈思者》(The Thinker)相似，因此比較容易用明暗調子來畫。但它有一些明度很不相同的區域，這是畫家的興趣所在。

圖397. 埃斯特爾·塞拉將紙釘在畫板上，擱上畫架，然後用炭條的側面在整幅紙上擦上厚厚的一層炭粉。

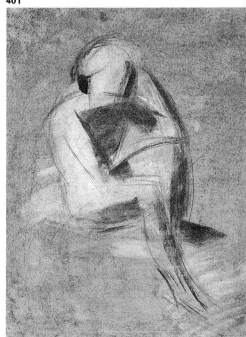

398

畫畫。因為用它來作畫和修改調子層次都很容易。

如圖397和398所示，用炭條可以快速填滿大塊的區域，同時也很容易用手指或破布將它擦去或加以調整。用手指不是將炭粉大量擦去，而是將它在紙上鋪開。塞拉就是這樣在整幅紙上「畫畫」，為素描打好底子。

雖然這幅素描和前面佩雷·蒙的那幅不同，但有些相似，因為兩者都是以大塊面勾出人體輪廓開始。在這裡塞拉去掉顏色以創造出塊面；也就是說，那些大的白色筆觸從一開始就約略顯示出坐著的人體。白色的筆觸是用最軟的橡皮擦出來的，但是不能擦得太重，在最初的試畫階段僅僅去掉一部分深色的顏料粉就可以了。然後畫家用炭條畫幾條鬆弛的圓弧線，勾出人體輪廓。她並不畫出整個輪廓，只用一兩條線條示意。畫好人體略圖後（圖400），她繼續用炭條在人體比較暗的部位畫出大的塊面，細節並不包括在內。

399

圖398. 使我們深感驚異的是這位邀請來的畫家在已有的顏料層上面用手舖展顏料粉，擦出統一的深灰色。

圖399. 現在埃斯特爾·塞拉將從灰色的背景中創作一幅素描。她「擦去」顏料粉，也就是用一塊橡皮擦出白色的區域來畫出人體的輪廓。

400

401

圖400. 這些白色區域確定了人體在紙上的位置。埃斯特爾用一些細線條畫出人體的形狀。

圖401. 然後她用粗的炭條加強幾個很暗的塊面。

402

塞拉發現紙上的灰色太深，必須提亮人體的明度。於是她拿一塊破布（舊被單上撕下來的一塊）去掉多餘的顏料粉，創造出一個較亮的灰色區域，但仍保留了人體上某些較暗的灰色。

接著她用一塊軟橡皮將已提亮的區域再作一些修飾，讓它們停留在抽象的塊面形狀。於是她用擦筆將身體上所有灰色區域聯繫起來，並用擦筆鋪顏料，創造出一些結合黑、白中間調子的灰色，從而形成幾個過渡區域，但不影響素描的雕塑感。

實際上塞拉是在用顏料畫素描，她就像是用一系列的塊面構築人體，使這幅畫具有不尋常的量感和穩定感。

她沒有停下來畫細節或輪廓外線，而是集中力量於明暗層次，在這裏安排一塊亮的，在那裏安排一塊比較暗的。當畫家畫較小的塊面時，人體的各部分就顯現出來了。暗色的小方塊、白色和中灰色的小筆觸創造了立體感，使人體具有雕塑的堅實感。

圖402. 塞拉覺得灰色的背景太暗了，會減弱人體的對比，所以她用布將炭粉擦去一些。

403

404

圖403. 這位畫家也是站著作畫，距離模特兒大約10呎（3公尺），這距離足以看清模特兒的全身，不會有什麼變形。可能是最合適的距離。

圖404. 埃斯特爾·塞拉提亮了灰色的背景，還需要在人體上創造較亮的區域。她用一塊軟橡皮擦，但不畫出人體結構上的各個細部。

405

圖405. 畫家用擦筆和手指鋪展顏料粉。兩者的不同之處是，擦筆更適於鋪開顏料和畫出線條似的筆觸；手指的皮膚上有油，能吸附紙上過多的顏料粉。

406

在素描的最後階段，塞拉專注在畫模特兒坐於其上的被單，在處理上略有不同。她用無拘束的白色和灰色筆觸表現不同的表面，使畫面更加生色。

畫家對人體作最後修飾，她添加肌肉，使腿和臂成形，甚至在臉上輕輕地添上幾筆。她沒有表現細節，主要的興趣仍然在於畫面明暗的對照。多謝你，埃斯特爾。

圖406. 塞拉的素描到此結束。它仍然處於抽象的階段，不過人體、姿勢和產生立體感的明暗關係都清晰可辨。細部沒有畫出來，作品完全是用塊面來完成的，畫家逐漸縮小了這些塊面。

米奎爾·費隆用炭條、赭紅色粉筆和色粉筆在
有色紙上畫素描

407

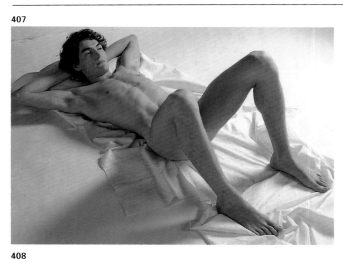

圖407. 費隆讓模特兒仰臥；雙手支撐頭部；兩腿彎曲，稍微分開。強光產生了有趣的反差。

408

409

410

圖408. 費隆用炭條勾出人體輪廓，他只用幾根線條，以幾何形狀將肘和身體的其餘部分連接起來。

圖409. 他將已畫的線條擦淡一些，並用赭紅色粉筆再畫一遍。

411

412

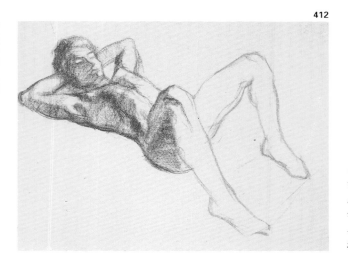

圖411、412. 他用赭紅色粉筆畫好輪廓、肌肉，以及明和暗的界線，然後柔和地畫出陰影區域的明暗層次。

在米奎爾·費隆畫這幅素描以前，請讀者先想一下素描應顧及的層次：從打輪廓到畫出明暗。你將會看到這幅素描用的是一種古典的技法，它能使你了解整個作畫過程以及如何用幾種簡單的材料獲得非常豐富的色彩。

這是39 3/8"×27 1/2"（100×70 cm）的大幅素描，因此畫家在開始落筆畫第一批線條以前，必須花一些時間觀察姿勢和決定構圖（充分利用大的畫幅，因此人體將盡可能大些）以及各部分形狀的結合（在圖408中直的線條將肘、膝和腳在一個方形裡結合起來）。

然後，費隆用破布輕輕地「擦」第一批線條使之柔和（圖409），因此他用赭紅色粉筆，不會弄髒紙。在圖410中可以看到這個過程。他用線條勾出了外形，甚至畫出明暗之間的分界線（圖411）。接著他用幾乎是統一的明度畫陰影區域（圖412）。當人體的亮部已經準確地畫

出來時，他再用赭紅色粉筆等加強
某些區域的暗部（圖413，模特兒的
左腿等），同時用手指將其他區域的
明度提亮（圖414）。

在圖415、416和417中可以看到費
隆使用炭條和灰色粉筆（畫被單上
的暗部，暗部一直延伸到人體的軀
幹和腿部），他用布將這兩種顏色接
合起來，並用土黃色粉筆突出最亮
的部位。

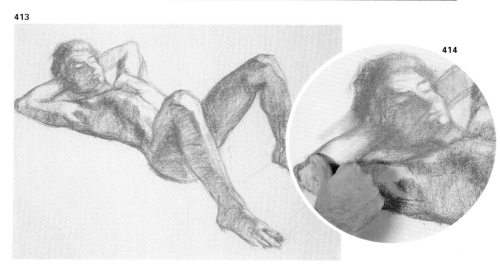

413

414

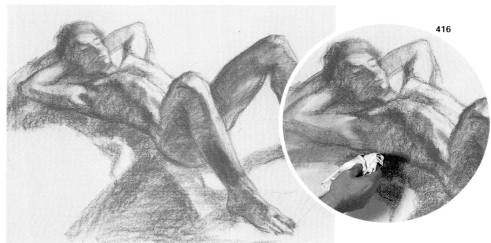

415

416

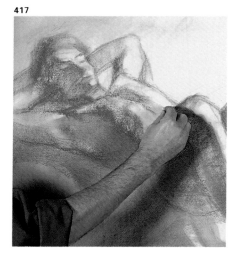

417

圖413-418. 最好讀一讀正文中的論述，但
請注意看最初畫出明暗層次的過程。畫家
用手指擦，在某些區域加上更深的顏料層。
他用灰色粉筆畫出被單上的色調層次，用
白色和土黃色粉筆畫出從畫紙上背景部位
投射的光線。

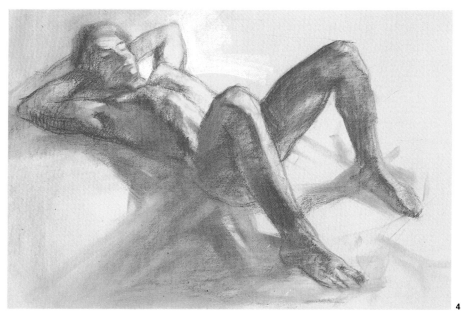

418

費隆繼續畫素描

419

420

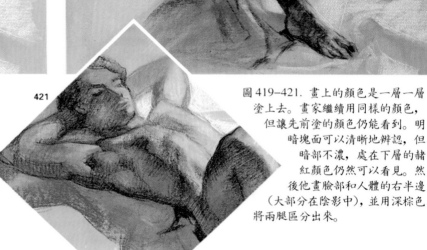

421

在圖419中可以看到下一步是在右面添加一些白色作為背景，這是因為構圖缺乏視平線，無法保留紙的顏色作為皺紋和陰影。赭紅色是用來增添身體的中間色調，如臉部、腿部和右臂等處。黑色則是用來畫出身體投射到被單上的陰影。

然後他在身體和被單上一些明亮、可辨認的黑色及灰色區域畫出色調層次，探索更理想的明暗關係，以正確地調整陰暗部的色調。他不時加深某個部位的陰影，使它們的輪廓更加清晰（圖420）。他大膽地加深左腿右邊陰影部（圖421）、左肩、臉部和軀幹上小塊陰暗部的色調（圖422）。要訣是經常瞇起眼睛比較身體的各個部分。譬如說，這能使你看出雙腿的暗部沒有頭髮或被單上的暗部那麼暗（圖423）。這樣做最後就能取得完美、動人的效果（圖424）。這幅素描的色調非常豐富（融合的顏色構成了透明的陰影，它們是微紅、微藍或紫色），充分地表現了人體和姿勢，表現了照亮人體的光和似乎在向觀者接近的形體。多謝米奎爾·費隆。希望讀者仔細學習照片中的作畫過程。

圖419-421. 畫上的顏色是一層一層塗上去。畫家繼續用同樣的顏色，但讓先前塗的顏色仍能看到。明暗塊面可以清晰地辨認，但暗部不濃，處在下層的赭紅顏色仍然可以看見。然後他畫臉部和人體的右半邊（大部分在陰影中），並用深棕色將兩腿區分出來。

422

圖422. 在這幅照片中可以看到畫家畫出柔和的明暗層次，尤其兩條腿之間對比的進展過程。右邊的這條腿暗得多，因為它是逆光。但是費隆沒有用統一的色調來畫它，而是畫出它的立體感。

423

圖423、424. 在結
尾階段，費隆用灰
色和黑色粉筆畫模
特兒的左腿、軀幹
（甚至它的亮部）、
右臂和頭部的色調
層次，畫出有點偏
冷的陰影。

424

色彩和人體

這一章主要在討論色彩。不要以為人體只能用肉色來畫，畫法也不只一種。這應該由畫家自己探索，決定他／她要的顏色、協調性和對比，以及能賦予人體畫生氣和表情，如音樂般的和諧。

圖 425. 蒙特薩·卡爾博的一幅油畫色彩習作的局部。這幅習作顯然是用快速的筆觸畫成，為的是檢驗色彩的關係，這就是本章要探討的問題。在這裡，人體上暗的暖調色彩透過和亮部以及背景的藍色對比，創造出逆光的效果。

色彩介紹

有些人也許認為在畫人體時，色彩只是一個形式問題，因為它和風景畫、靜物畫不一樣，人體畫中色彩的變化顯然受到限制。這種推斷只有一半正確；首先，肌肉的色彩範圍很廣，甚至是無限的。其次，二十世紀已經出現了可以用任何顏色畫人體的情況，不再強調自然主義。第三，德拉克洛瓦(Delacroix)說過，「給我泥巴，我也會用它畫出維納斯的皮膚。」 如果他是對的，那麼關於色彩和諧的問題就變得更加複雜了。

因此，我們要粗淺地學習一點色彩理論的基本原理，這對於要學習繪畫的人來說是不可少的。畫中主體的色彩取決於它接受的是哪一種光。白光包含了我們都知道的色彩光譜：彩虹的顏色。因此，一個物

426

圖 426、427. 原色（黃、藍、紫紅）混合的結果。第一幅圖顯示了兩種顏色調合的結果；第二幅顯示了三種顏色調合的結果。

427

圖 428. 中性的或「混濁的」顏色是由兩種補色（在色輪上彼此相對）合成。合成的比例不同，可以產生無窮的變化。

圖 429、430. 第一幅圖是明度層次，顯示了同一種顏色不同的明度。第二幅圖顯示了三對補色：綠和紫紅，橘黃和藍，紫和黃。

428

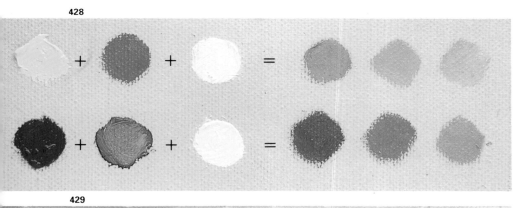

429

430

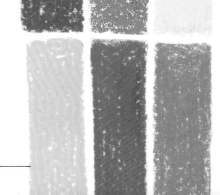

體的顏色不完全是它自己的色彩，構成物體的物質可吸收顏色也可反射顏色。我們真正需要知道的是所謂的顏料到底如何發生作用。那也就是我們所用的顏色和我們在繪畫基底（畫板、紙等）上畫出色調的材料。第一點要了解的是，所有的顏色都可以由三種顏色調合而成，而這三種顏色則不可能由其他任何顏色合成。它們就是三原色：黃（黃色）、藍（介於綠和藍之間的顏色）和紅或紫紅（在繪畫中是洋紅）。如果我們像圖426中所做的那樣，將任何兩種原色調合起來，得到的就是第二次色：綠色、橘黃色和紫色。將原色和第二次色調合，可以得到六種第三次色：紅橙色、藍紫色等

等。所有這樣的混合色都是純粹的，這意味著它們不包含白色或黑色。色相這個詞用來描述一種純色，也就是這種顏色的名稱，如藍色或藍綠色。原色、第二次色和第三次色之間的關係通常用色輪來表示。如果我們將三種原色調合起來，得到的是黑色。同樣地，如果將一種原色少量地加入其他兩種原色的混合色，其結果是一種中性的顏色，或者是灰色，因為它有略帶黑色的傾向。另一方面，白色可使顏色變亮。有時候只需要增加顏色的亮度，例如，在水彩顏料中加水就可以增加亮度。所以，色調可以從黑逐漸變到白。這種特性稱作色調的明暗變化（見圖429）。

將眼睛瞇起來更容易看清色調層次。如此，我們看到的只是物體「亮度」，而非它的顏色。用這種方法，我們就能看清哪些是亮的區域，哪些是暗的區域，還有一系列中間調或灰色的層次。
每種顏色都有它的對比色（或稱為互補色）。黃和紫是互補的顏色，因為紫色是藍和紫紅合成的，不包含黃色。同樣，綠和紫紅，藍和橘黃也是互補的（圖430）。在補色和補色之間可以得到最強烈的對比。

431

432

圖431. 葉德加爾·竇加，《麵包師父的妻子》，紐約，大都會美術館。在這幅粉彩畫中，皮膚的顏色是中性的肉色，它使這幅畫具有溫暖的和諧感。
圖432. 保羅·高更，《瑪諾·圖帕潘（死者的幽靈在監視）》(Manao Tupapán)。紐約，布法羅，阿爾布賴特—諾克斯畫廊(Buffalo, Albright-Knox Art Gallery)。雖然這人體是用暗的暖調畫的，但是補色增強了色彩對比。

色彩關係

433

乍看之下，色彩似乎是客觀、實在的，但實際上它是主觀和相對的。關於色彩很難有一致的看法，也很難理解德拉克洛瓦那句名言的意思。重點正是：色彩是相對的。沒有什麼獨立的色彩，它們是彼此銜接的。色彩被周圍的其他顏色所限定。一種顏色如果被「類似的」顏色或完全不同的顏色包圍，它看起來就完全不一樣。如果我們在同一種顏色的周圍塗上冷色或暖色，它的樣子就改變（圖433-435）。正因為如此，我們在畫畫時必須整體考慮，至少應該在腦子裏先有一個色彩構圖。這不是選擇一種肌肉顏色的問題，而是選擇一個色系或決定建立何種色彩對比的問題。在考慮這兩個問題時，所有的色彩都要考慮進去，不要只考慮一種。

例如，我們傾向於用紅色表示激情。如果畫一幅畫只用紅色、粉紅色或橘黃色，得到的是一種溫暖感而不是力量感。另一方面，如果在一個紅色人體的周圍、陰影或背景部位用一些對全局有重要意義的綠色或藍色作為對比，那麼這種強烈的對比就會產生一種活力、激情和力量。色彩的協調是以類似的色彩為基礎；色彩的對比則是以顏色和明度不同的補色為基礎。這個問題在下文還會論述。

434

435

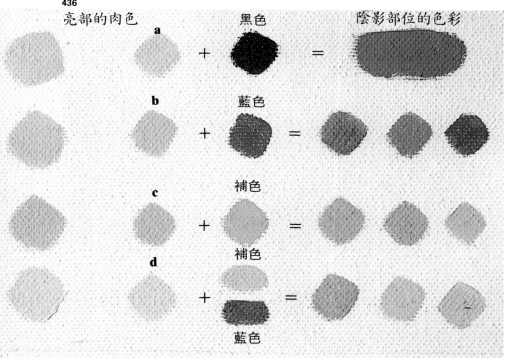

436

亮部的肉色　　　　黑色　　　陰影部位的色彩

圖433-435. 注意一種顏色（在這裡是粉紅色），由於它周圍的顏色不同而顯得不同。

圖436. 左邊是一些肉色；右邊是陰影部位的顏色，它們分別經由下列方法獲得：a. 加黑色；b. 加藍色，因加入量的不同而產生不同的顏色；c. 加一種補色，有的含白色，有的不含白色，不同的比例產生不同的顏色；d. 加藍色和與肉色相應的補色，也是按不同的比例添加。

現在要講的是對初學者來說十分重要的問題：陰影部位的色彩，尤其是畫人體時的陰影。實際上，人體畫中的陰影和其他主題中的陰影沒有什麼不同，只要不在亮的皮膚上用濃重的暗色調就行了。因這樣做只會將畫弄髒而不會使它變暗。但是，儘管如此，陰影部位的色彩有時還是可以用它的補色來畫；有時可以混合與亮部相同的顏色和補色；有時也可以將這一部位本來的顏色和藍色混合。另一種方法是直接用藍色畫，也可以試加黑色，總之有多種可能性（圖436）。最要不得的是在一種顏色中加黑色，只有在不得已的情況下才能這麼做。

如果這是一幅色彩主義或表現主義風格的畫，陰影部位可以用或多或少經過調合的顏色或色調經過調整的補色來產生對比。如果你用了一

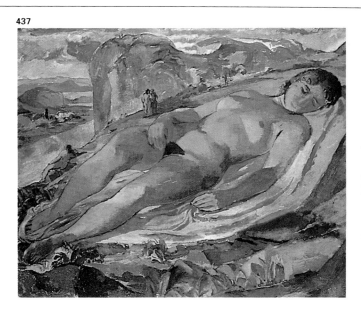

圖437. 阿爾貝特·魏斯格貝爾(Albert Weisgerber)，《在山區景色中休息的婦人》(Woman Resting in a Mountainous Landscape)。慕尼黑，新繪畫陳列館(Munich, Neue Pinakothek)。經由藍色的添加，這幅畫取得完美的陰影效果。

系列的肉色，並想要取得自然的效果，那就可以在用於亮部的顏色中加一點藍色和少量的補色。然後檢驗一下，看看這種顏色是否需要再亮一點或再暗一點，添加選定的顏色，直到取得你想要的亮度。添加進去的顏色必須是純淨的，如黃色、綠色、藍色、赭色或紫色。最後，如果需要調整顏色的色調，可以加白色使之變亮，加黑色使之變暗。

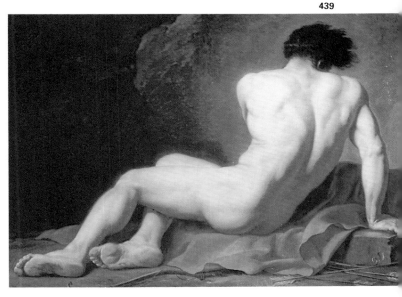

圖438. 保羅·拉姆森，《沐浴者》， 1890, 24"×19 11/16" (61 × 50 cm)。羅馬，東方畫廊。這位畫家選擇橘黃色皮膚的補色畫陰影。

圖439. 查克—路易·大衛，《在學院內一位名叫帕特羅克拉斯的人》，油畫。瑟堡，托馬斯·亨利博物館。這裡的陰影是中間調的顏色，由黑色、藍色和褐色調合而成。

蒙特薩·卡爾博的油畫色彩習作

440

在人體畫中，姿勢、構圖和光是重要因素，但絕不是唯一的因素，因為還有表現的問題。表現手法幾乎是無限的，這取決於繪畫材料、色彩等等。不要認為模特兒和光會為我們作出決定〔您認為克爾赫納(Kirchner)的人體實際上有藍色的條紋嗎?〕。是畫家賦予畫作內容和意義的，即使他們僅僅是臨摹所見到的東西。

我們將繼續研究人體畫的色彩。這種風俗畫似乎在色彩上受到一些限制，但是如果你看看這本畫中複製的畫，就會知道色彩完全取決於畫家的自由意志、對色彩的感受性以及瞬間的靈感等等。

蒙特薩·卡爾博已經為在逆光照明的佈景中擺姿勢的模特兒(圖440)畫了幾幅習作。這個練習展示了用色彩來表現的可能性，而不去探討畫的主題、構圖或可能出現屬於表現主義的縮短線條。畫家並不想充分利用各種可能性，她只想證明可以用許多方法來畫這個在逆光中的模特兒。

圖440-442. 蒙特薩·卡爾博畫一個模特兒沐浴在美麗的逆光中。她先畫了幾幅色彩習作，找出最合適的色彩配置。圖442是用幾種顏色調合的色彩所畫，她盡可能使色彩符合實際。

441

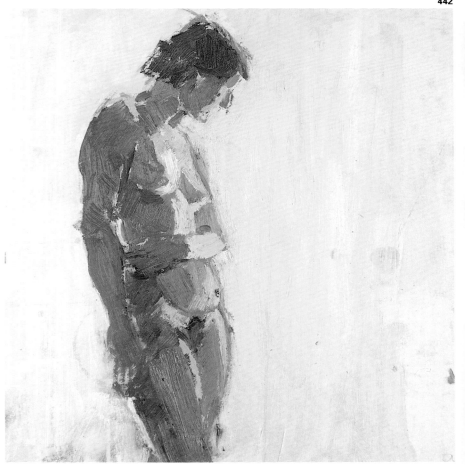

442

卡爾博決定畫油畫。油彩很適合色彩習作，因為憑畫家的直覺可以很快對各種顏色的調合作出試驗。

圖442 這是第一幅習作的結果，可以看出畫家所用的大部分顏色。卡爾博的這幅寫生習作用暖色系畫出了清晰的對比。注意畫上的顏色儘管多數已作了一些修飾，它們仍要比模特兒本身皮膚的色調暖得多。

這些顏色多數是用熟褐、透明的玫瑰土紅、深茜紅、土黃和白色以及少量的寶石翠綠、紫色和鎘紅調合而成。

圖444 畫家將調色板弄乾淨，開始畫一幅新的習作。這次她實驗的是背景的色彩，用非常純的冷調藍色來描繪它，這同樣能表現清晰的對比。人體的色彩比它更冷，是用洋

紅、紫色、透明玫瑰土紅、一點點群青藍和白色調合而成的。不過在和藍色的背景對比時，它卻產生了略帶紅色的溫暖感覺。

443

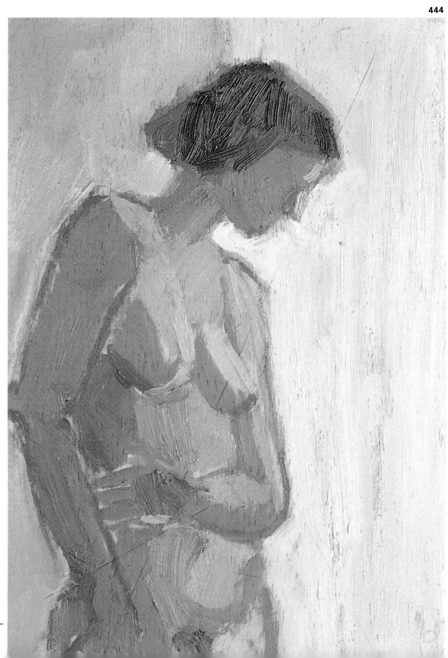

444

圖443-444. 畫家試驗了一種用暖色配置相當自然的肉色，和它形成對比的是窗戶那非常純的冷調子藍色，光從窗戶照射進來。這是一個很好的決定，介於寫實和對比的表現手法之間。如果將藍色換成黃色，效果就會完全不同。

445

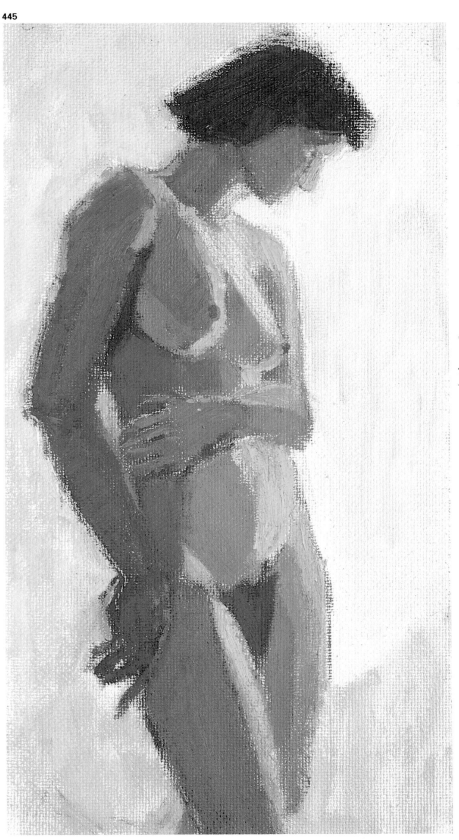

圖445 這幅習作是長幅格式,用一系列中間調子和冷調子的顏色,包括紫色和一些經過調和減弱的藍色,最亮部分用一點點粉紅色(由紅、橘黃和白色調合)。 這幅習作以中性的白色背景襯托灰色,具有和諧的纖美感。

圖445、446. 一幅新的色彩習作,和第一幅相似,但是用一系列冷調子的合成色。這些偏冷的中間色適合於畫逆光下的肉體。另一方面,背景用一種中性的白色和偏暖的灰色,和人體形成對比。

446

圖447 畫家用完全不同的方法探索一種以色彩對比（補色）為基礎的表現手法。她用純黃色表現光，和人體陰影部位略帶綠色的藍色產生共鳴。這些藍色和綠色補充了表現亮部的紅色和橘黃色。畫面上形成暖色和冷色的鮮明對比。如果你瞇起眼來看，就會發現這種對比創造了非常準確的立體感和光。

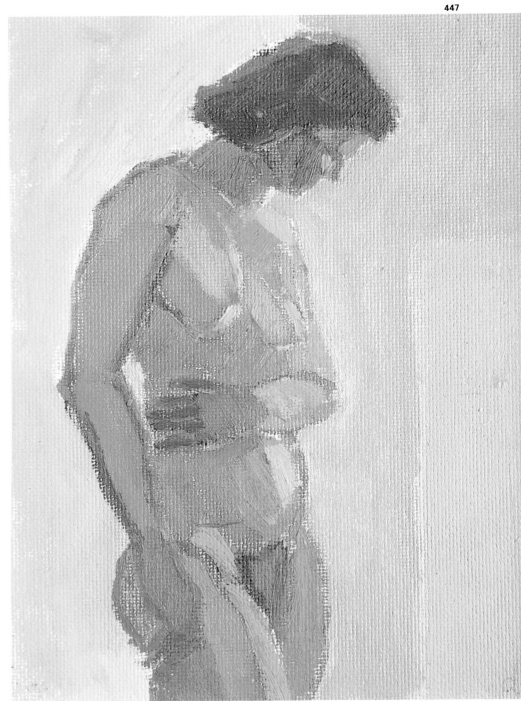

圖447、448. 這裡畫家用極度對比的色彩試驗，看能取得什麼樣的效果。那是補色的對比。每一種顏色的補色實際上是並置的，以藍色和綠色對比橘黃色和紅色。畫家將人體藍色那一邊的背景畫成黃色，將紅色那一邊的背景畫成綠色，從而獲得一系列純淨、生動的色彩。注意她並未忘記明暗層次，因為色彩完全處於一個從亮到暗的色階之內，它正確地表現了人體的立體感。

448

圖449 圖中的色彩對比和前面那幅相比顯得較少學院味，但它的效果仍然是有力、生動和富有表現力的。藍色、紫色和綠色補充了很純的黃色光。身體內部偏冷的中間色使對比得到緩和，並使人體具有更加纖美的感覺。這幅畫中的對比完全是由於黃色的運用，它是藍色的補色。在這幅畫中用的顏色相當純，但是你也可以用經過調製的顏色來形成對比，只要用它們的補色襯托就可以了。你自己可以試試用兩種對比色（譬如說，綠和紅）畫一些習作。

449

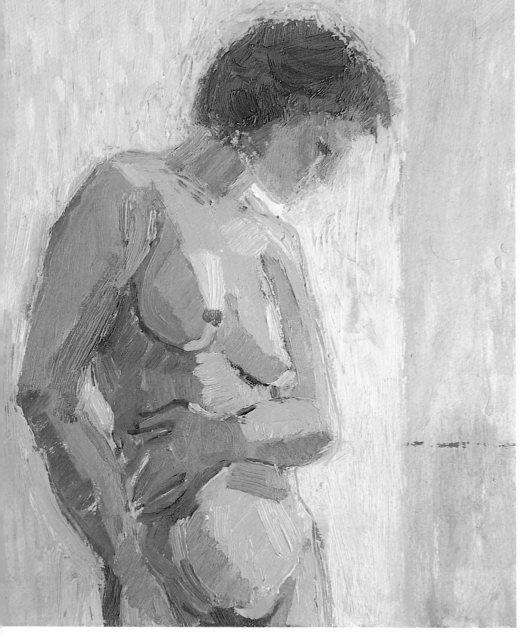

450

圖449、450. 蒙特薩·卡爾博繼續用冷暖對比的補色作畫。這次選擇的顏色是黃色和藍色，不過她需要用一些合成色，也就是黃、藍以及一點點白色的混合色，使效果不致太刺眼。在背景部位也用同樣的顏色。她將背景分為兩部分，使方形的畫幅更富情趣。在手部則用一點略帶紅色的筆觸，因為這幅畫需要有不同比例的三種原色。畫家認為這幅畫和第一幅（圖442）一樣悅目。

圖451 在最後一幅習作中，畫家用綠色和紅色表現膚色。這兩種顏色的對比使這幅畫特別醒目，但又不顯得過份鮮艷花俏(在圖447中有此現象)。 效果很有吸引力，甚至它的簡樸也很動人。

所有的畫家都應該偶爾做做這種練習，以便記住是他／她在表現這個主題。注意每一種色彩配置、每一種和諧都具有它不同的含義：憂愁、孤單、力量、期望、苦惱、狂熱。在人體畫中，色彩總是表達了畫家的感情。

452

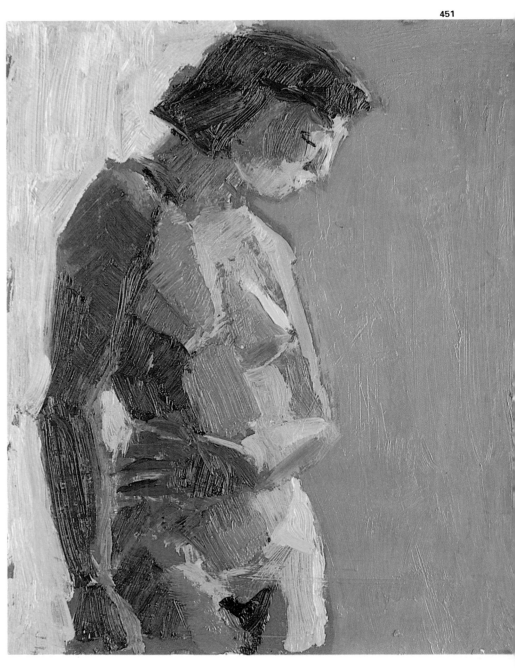

451

圖451、452. 這是最後一幅色彩習作，是補色的配合，但是色調多經過調節，顏色沒有那麼純，效果也沒有那麼刺眼。基本的顏色是紅和綠，但兩者都出現在經過不透明顏料調節過色調的赭紅色、洋紅色、粉紅色、橘黃色和綠色之中。注意它們能產生多少種變化。一切都取決於畫家的想像力。試著用各種主題做這種練習。

色彩的明度

453

454

455

你已經知道色彩首先是一個關係、風格和基調的問題，現在要談的是另一個問題：色彩的明度。這個問題前面已簡單提及。對於所用的顏色，許多畫家對於色相的關心程度並不如相對明度。

實際上，如果我們對表現形體的立體感或光線（它是繪畫的基礎）特別感興趣，或者如果我們想要畫出

圖453、454. 這兩個系列顯示了在一個明暗色階中顏色的特徵。

圖455. 亨利·馬諦斯，《宮女》(Odalisques)，畫布上油畫，21 1/4" × 25 1/2" (54×65cm)。斯德哥爾摩，現代博物館(Stockholm, Modern Museum)。這個人體用一種顏色的明暗變化畫成。

456

圖456. 立體感可以用明度來表現，只要將一種顏色按層次由明逐漸變到暗。這種方法當然適用於畫人體。

物體的自然色彩的話，明度會是一個重要的因素。如果不懂得如何比較明度，就不可能畫得好。學會掌握明度的最好辦法是只用一種顏色畫一幅畫，畫出從白到黑或從明到暗的色調層次變化。這樣做會迫使我們將任何一種顏色的本來色彩轉化為一種灰色。這種灰色只有在和其他顏色（灰色的明暗層次）相比，證明它具有足夠的亮度時才有意義。

當我們在調色板上鋪了各種顏色後，問題就變得更加複雜，然而還是同樣的問題：也就是能不能比較所畫主體各個部分的明度並將它們轉化為任何一種顏色層次。看看正確的色調層次的漸變，在二度空間的基底上如何表現出形體（在圖456中是一個圓柱體）的立體感。這種方法也適用於人體，只要我們將人體視為一連串的圓柱體。這種處理方法牽涉所謂「人體的顏色」的問題，因為事實上並沒有這種顏色。人體的顏色的種類太多了，難以尋得單一的解答。

457

圖457. 桑塔曼斯(Santamans)，《人體》(Nude)。私人收藏。這幅現代粉彩人體畫具有以學院風格畫出的古典姿勢，用的是人體的顏色，並用同一範圍的明度表現立體感。

458

圖458. 粉彩顏料有各種肉色，可以購買單色或多色混合盒裝。

人體的顏色

每個畫家都有自己畫肉色的方法（紫色、橘黃色或綠色的人體也不足為奇）。如果我們真的嘗試用橘黃色或粉紅色畫「白」皮膚，那就是勇於拋開色彩的寫實概念。因此，我們應該認為肉的顏色是若干顏色調合的混合色，往往含有一點白色和補色。當然一切都取決於你用什麼材料來畫，這點你很快就會明白。粉彩是一種很好的材料，既能用它畫出寫實的膚色，又能準確地評估出明暗，因為它的顏色範圍很廣，可以從中選擇所需。有一種顏色幾乎適用於所有的膚色，甚至陰影部位的膚色，它們以標有「肉色」的特別包裝出售。

油彩的情況就複雜得多了，因為它們可以用許多不同的方法調合，所以全憑個人選擇。我們請我們的畫家朋友比森斯・巴耶斯塔爾準備了

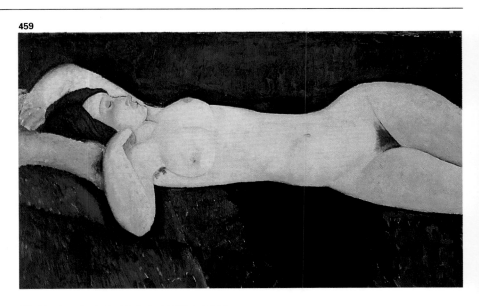
459

幾種可以畫出各種肉色的混合顏料（圖460）。用這些混合顏料作為起點，加上白色、橘黃色或赭色、藍色、紅色或褐色，就可以產生幾乎是無限種的肉色。

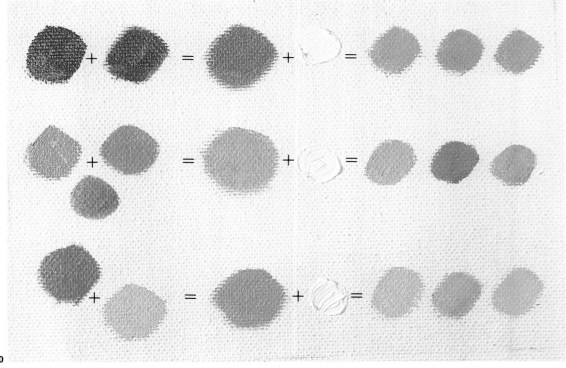
460

圖459. 阿美迪歐・莫迪里亞尼，《休息中的人體》(Nude Resting)，1919，油畫。紐約，現代美術館。這是完全使用肉色的人體畫。

圖460. 肉色可以用藍色、赭色和一定份量的白色調合，也可用粉紅、黃褐色、橘黃色和白色調合，或者用兩種補色和白色調合。

你必須立即作出決定，是否需要再加一點土耳其藍綠色以便畫出一種銀白色調子的肉色，或者加一點點赭色使肉色具有棕色和略帶紅色的暗調子。一定要從一開始就考慮到混合色的各種可能性（赭色、紅色、黃色、粉紅色、洋紅色……），無論是加上一種補色（綠色、藍色、紫色……）或是一點點白色。你將獲得一種可在開始時使用並能有所變化的色調。在加黑色或白色以前，試試加純色。這同樣適用於水彩和其他材料，不過情況不完全相同。一方面，水彩顏料的調合可能性有一些局限；另一方面應該了解的是，白色即是水，也就是說，加水可以增加色彩的亮度。調合水彩顏料比調合油畫顏料稍難些，但它的優點是顏色要比油畫色乾淨和透明得多。我們已請巴耶斯塔爾為我們調合了一些開始作畫時用的顏色，看

461

看能調出哪幾種類型的色彩。如果需要，還可以在每一種顏色中加入或多或少的水。

圖461. 威廉·奧彭 (William Orpen)，《模特兒》(The Model)，1911，水彩。倫敦，泰德畫廊 (London, Tate Gallery)。

圖462. 水彩畫中的肉色是由下列顏色調合而成的：綠色、橘黃色和紅色；或三種原色；或藍色和赭色。所有這些顏色以不同的量加水調合可以產生許多種合適的肉色。

＋水

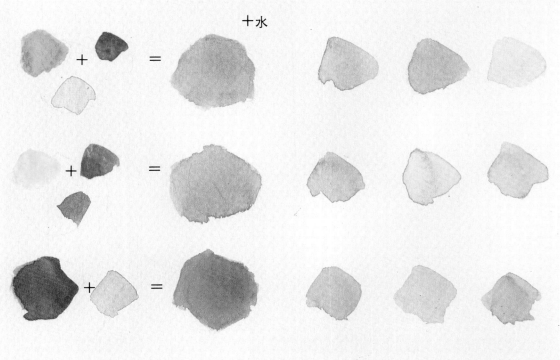

462

米奎爾・費隆用肉色油畫顏料畫人體

在前面已看過米奎爾・費隆的一幅油畫和幾幅習作。我們說服他再畫一幅人體,從這些照片中可以看到他的作畫過程。幸而費隆已經習慣我們的堅決要求以及在他工作時不斷的打擾了。

費隆確定了他的主題。他已選好了一個模特兒,現在安排一張大床,床右邊有面鏡子,鏡中的倒影可產生一些藝術效果;另外還安排一些靠墊,一塊作為背景的布幔,幾朵花等等。然後他向模特兒說明要擺

的姿勢:坐在床上、兩腿墊在大腿下面、兩臂交叉、面對畫家。這是一個新穎的姿勢,有幾分挑逗性,同時也顯得有自信。

463

464

圖 463-466. 米奎爾・費隆用前面敍述過的方式畫模特兒。先和她談談,說明他要的姿勢,幫助她在佈景中擺好姿勢,在這裡的佈景是鏡旁的一張床,後面是布幔。在模特兒試了幾種姿勢後,費隆畫彩色速寫,研究構圖和這些姿勢提供的各種可能性。他用麥克筆試畫一種具有挑逗性的姿勢,最後決定用圖466的姿勢。

465

466

費隆在開始時往往用炭條在畫
布上作畫，這次他採用的是
「人體」格式的畫幅。注意最
初草圖和最後素描的不同之
處：最初人要小得多，但費隆
對人體感興趣，決定將它改
變。他用波狀的線條描繪，
用炭條的側面畫出腿部有力
的曲線，構築起一個形成
人體的對稱三角形。他接
著畫手臂、胸、腹和恥
骨，將頭部留到最後。
然後他在背景部位略
為描繪，同時畫出鏡
中的背影。
當你決定畫這樣的
主題時，要記住，
家具、靠墊和布幔
是否美麗無關緊
要。一個很難看的花瓶也可能為我
們提供一個非常美的細節。再者，
當構圖已經確定，甚至已經開始畫
了，也不一定要拘泥於原來的想法，
可以按照需要增加色彩、色調等。
開始時的計畫僅僅是一個引導，不
必受它限制。我們甚至可以改變模
特兒的膚色，只要它不偏離最後的
畫面效果。
在這裡我們可以看到費隆如何畫
（有關色彩的）最重要的部分，因
為在這個階段他將要決定如何達到
色彩的和諧。這幅畫的完成，幾乎
是這種準備工作的結果而不僅是一
個目標。有趣的是儘管這個主題顯
然是由紅色、褐色和黃色組成的「暖
調子」，但是費隆卻用了清亮的藍
色和紫色等冷色。他在背景處用松
節油調合畫出一些陰影，最終將畫
出成為頭髮的部分，然後將畫筆蘸
上紫色重新畫出頭部的形狀。

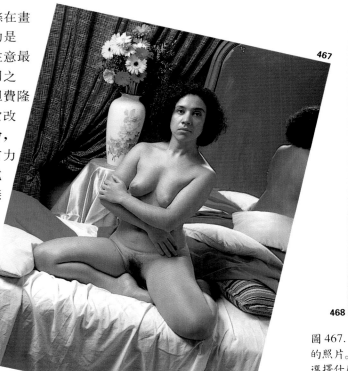

圖467. 這是模特兒的姿勢及其周圍佈景
的照片。我們即將看到畫家如何處置它們；
選擇什麼顏色和如何開始畫。

圖468、469. 研究
了前面的那些習作
以後，費隆開始用
炭條在畫布上作
畫。儘管已經畫了
一些習作，他還是
重新構圖，因為最
初的輪廓圖（圖
468）景物太多，
模特兒變得渺小不
重要了。所以他擦
去最初的線條重新
開始，將模特兒置
於恰當的位置。

470

圖470. 畫家用炭條畫，用手指擦和揩。他畫了一些暗部，沒有畫頭部、手和背景的細節，主要是約略畫出各個部分。

圖471. 用一塊布抹去畫面上過多顏料，然後用松節油調合兩種基本顏色作畫，那就是深群青和熟赭。他用它們調出大量的冷調子混合色來畫背景。

圖472. 在上述同樣的顏色中加一些白色，調出一種更加粉紅但仍然是冷的色調。畫家用具有方向性的筆觸在人體的不同塊面上作畫。

費隆畫得很快，好像他想要一下子畫好整幅畫。他準備了一些雅緻的紫色混合顏料——一點洋紅、一點白色、一小塊藍色，有時還有一些熟赭，都是很淺淡的顏色。他用它們來畫身體上半亮的部位，從一開始就表現出明暗層次和人體的立體感。為此，他用寬闊的平行筆觸構築塊面（見圖473中的腿部）。在這一步驟，他又在上述混合色中增加一些含有白色的橘黃色——一種淺的暖調子的粉紅色。他將這種顏色直接用於人體的最亮部。他甚至在右肩部加上一筆冷調子的白色。

471

472

在人體處理好以後，他轉向背景部分，他先給花和靠墊添加乾淨、明亮的顏色，在被單上加白色，但是讓被單由於暖色而「變髒」。 他用松節油畫鏡子。注意這裏的肉色由於被新的顏色包圍而顯得和前一階段不同（圖474）。它們似乎變得更冷、更不透明。正是由於這個原因，費隆開始用白色調合紅色和橘黃色，對洋紅和紫色也作同樣處理。他用這些顏色畫人體以增強對比。用黃色和赭色畫恥骨和右腿的陰暗部。他保留了臉部的紫色，但是在亮的區域加上粉紅色和紅色。所用的顏色都順應一種冷的色調，也許是因為它們和周圍的紅色和黃色的關係所致。

前面已經提到，這幅畫的關鍵部分已在上一階段完成。現在準備在色彩、明暗和筆法方面作最後的加工。費隆用許多調合的顏色完成這幅畫，隨時使調色板保持乾淨，以免弄髒顏色。

473

圖 473、474. 注意在亮部的粉紅色和橘黃色，並將它們和紫色的區域作比較。接著，畫家用鮮艷的暖色在抹了松節油的背景部位作畫。

475

474

圖 475. 在這一部分可以看到費隆用闊而粗的畫筆在臉和頸部敷上比較濃重的顏色。這種肉色是由橘黃色、赭色、白色加上些朱紅色和藍色合成的。

476

現在畫家致力於畫身體，在那些特殊的區域用色要非常小心，不使它們混在一起。他用洋紅和白色調合成的冷調淺粉紅色畫腳和大腿的亮部。這一種較鮮艷的粉紅色，含有一些洋紅，接近淺粉紅色。在被光照亮的區域中，有些地方用暖調子的橘黃色和赭色；在右腿的暗部是用熟褐、白色和一點點藍色調的肉色；在左邊大腿和右膝非常顯著而透明的陰影部是用一種較為乾淨的顏色——主要是由洋紅和紫色調合而成。陰影部分必須保持乾淨，因為人體有一種能反射光的顏色，它不是不透明的，我們往往能在陰影部分辨出其形狀，費隆甚至在某些

陰影部（如肘部下面模特兒的手擱著的地方）也添加了一些橘黃色和淺紫色，使那裡有更多的光並產生共鳴。這樣陰影部就變得更加乾淨了，這也是畫家用了點畫法筆觸的結果。

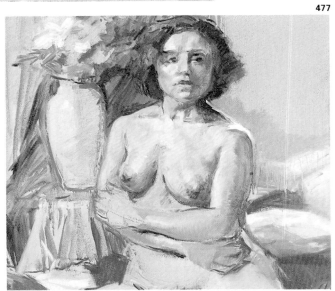

477

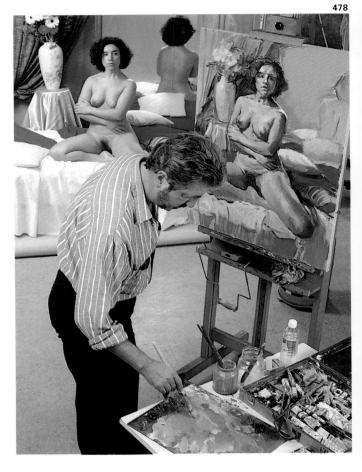

478

圖476. 畫家繼續用這種暖調子的肉色作畫，并用冷調子的顏色對比，從而突出了立體感。現在他慢慢地分段畫，先畫臉部和胸部。

圖477、478. 費隆繼續以同樣方式在同一區域作畫，背景部位先暫擱一旁，他用輕快的筆觸和一點黑色畫人體，恥骨的暗部已用幾種顏色畫好了。

費隆也在前景部位的被單上畫了一點微藍的陰影。中景部位的鏡子和花瓶畫得很簡略。由於鏡子反射白光，他在肩部留有白色的筆觸，甚至在右大腿上也加了一點帶藍的白色，使得人體右側的輪廓連接起來。注意費隆如何完成這幅畫，或者說得更確切些，他如何決定這幅畫已告完成。你自己去學習如何將顏料調合成肉色吧。

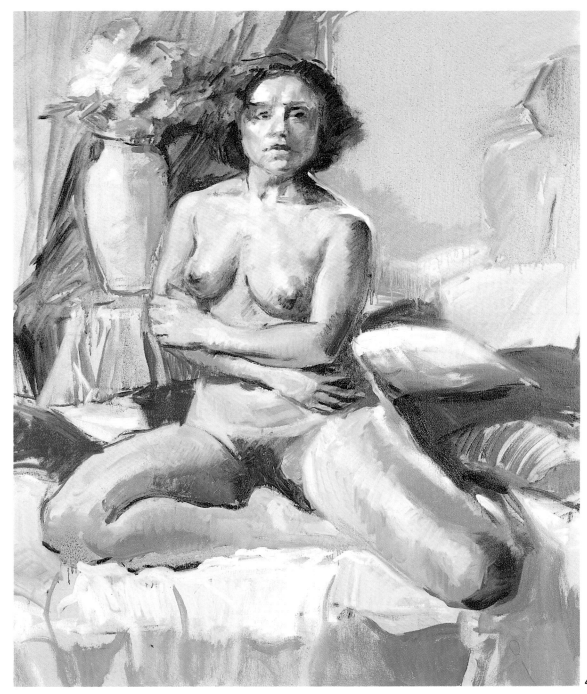

圖479. 注意對背景和人體的不同處理，會使畫面更富趣味。尤其一系列的冷暖調子，如腿的陰影部，使色彩更加豐富。注意筆觸的方向。

479

運用色彩對比和明暗的表現

一幅人體畫絕對是一幅圖畫。這是多數現代畫家的看法，也是受後期印象派畫家的觀點影響的結果。正由於這個原因，顏色的明暗層次、處理手法、材料和筆觸等常常比主題本身更重要。由於這些基本原理，那種認為可以隨意用色的想法就合乎邏輯了。完全按照模特兒和環境本身原有的顏色去畫是沒有必要的。你可以利用表現主義的風格、用色彩來激發感情，例如，用黃色和紫色形成強烈的對比，或創造冷調藍色的和諧感。或者你也可以任意選擇色調，但是保持它們和周圍色調有關的實際明度。總之，完全不用肉色或部分使用肉色來畫人體是可行的。

表現主義、後期印象派和野獸派的繪畫是以各種不同方式運用色彩的最好例子。從本頁的複製作品中可以看出，這些畫家充分利用新的色彩取得各種可能的效果。

我們在介紹色彩理論時已講到補色可以產生最大限度的色彩對比。圖480是一個生動的例子。畫家運用這種知識使他們的畫栩栩如生，表現出活力（黃色在紫色的對比下顯得更加鮮艷明亮）。 另外，顏色不必很純：淡黃色可以和淡藍紫色對比；粉紅色可以和蘋果綠並置；橘黃色可以和土耳其藍綠色並置。重要的是對比，調淡了的顏色（多數畫家用這種顏色）和經過調和具有補色傾向的顏色可形成對比。這樣的畫既有生氣又保持優雅而不顯得過於花俏。

圖480. 特麗莎·亞塞爾，《奉獻》(Offering)。私人收藏。這是一幅以紅色和綠色的互補關係為基礎的美麗作品。

圖481、482. 在這兩幅色彩習作中，可以看到在綠色背景前用冷色和暖色會取得不同的效果。那幅用暖色作畫形成紅綠對比的作品，看起來比較好。不是嗎？

當然，繪畫基本上是一個表現整體色彩的問題。

運用這種知識的一個方法是在有色的基底上作畫。提香在塗了底色的

微紅色基底畫人體和肖像，以便使淡色的皮膚發亮，獲得豐滿熱情的形象。另一種方式是畫在補色上，從一開始就形成對比（圖506）。我們還必須提到另一個有趣的問題，那就是色彩的明度。我們可以任意選擇一種顏色，但是要使它適合我們看到的光。我們可以用和模特兒膚色無關的純色畫出正確的明暗關係，其結果是更加「現代」、具表現主義風格的繪畫，它仍然能表現立體感和光。圖484顯示了任何顏色都可以和任何系列的明暗層次聯繫起來。事實上，一旦你能自由運用色彩，你就能在作品中表現更多你的個性。因此，在繪畫中表現你的目的與意向要比依樣畫葫蘆好多了。不過，在一幅畫中真正顯得突出的還是畫家的感受性。

圖483、484. 在這裡我們將一組從白到黑的明暗層次和一組也是從明到暗、但是顏色不連貫的層次作一比較。無論用隨意的、還是表現主義的方法，都可以用純色畫出適當的明暗層次來表現立體感和光，而這些色彩在真實生活中是不存在的。

圖485、486. 左：卡爾・施密特—羅特盧夫(Karl Schmidt-Rottluff)，《沐浴中的年輕女子》(Young Woman Washing Herself)，1912，油畫。柏林，橋派博物館。右：恩斯特・魯德維・克爾赫納(Ernst Ludwig Kirchner)，《兩個人體及陶罐和爐子》(Two Nudes with Earthenware Pot and Stove)，1911，油畫。奧芬堡，布爾達收藏(Offenborg, Burda Collection)。這兩幅畫是二十世紀初德國表現主義的範例。

483

484

485

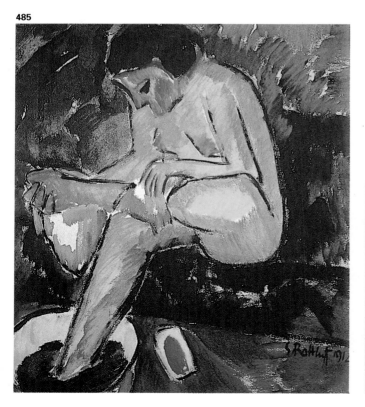

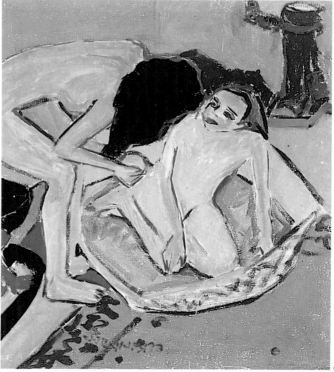

486

色彩主義：霍安・拉塞特以粉彩畫人體

圖487、488. 霍安・拉塞特和模特兒談話，讓她在鋪了粉紅色被單的床上擺姿勢。

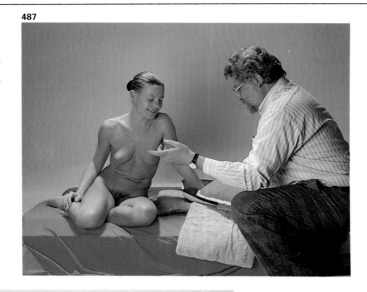

487

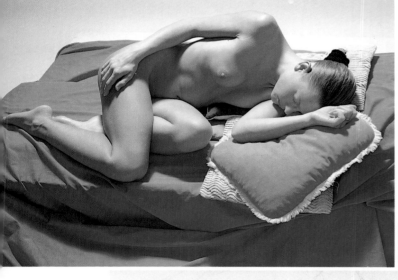

488

霍安・拉塞特是一位專畫人體的畫家。他常用粉彩或油彩作畫，不過他說明他從粉彩起步，因為這種材料能使他以最少量的顏料取得最好的效果。他喜歡用粉彩薄塗，因此紙的顏色可以透過顏料看出來。對拉塞特來說，顏料必須顯得新鮮、透明和具有顫動感，所以他從不用厚塗法和深濃的顏色層次。

畫家已經帶著模特兒來到。她是個年輕美麗的德國女人，長得像運動員。她常常跟拉塞特一起工作。畫家還帶來了一條被單和幾個靠墊作為佈景。他讓模特兒按照他的要求擺姿勢：蜷伏在一張臨時代用的床上，一個非常親密的姿勢。他將在近距離作畫，這樣他可以從上面看她。注意畫家有趣的粉彩盒子（圖490）。這批破碎、金字塔形的顏料塊中只有少數是肉色的。顏料塊的形狀異常，是他為了取得平展的筆觸，用它們的平側面作畫所造成的結果。

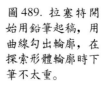

圖489. 拉塞特開始用鉛筆起稿，用曲線勾出輪廓，在探索形體輪廓時下筆不太重。

489

因為粉彩顏料無法修改或擦去。拉塞特的畫往往從素描開始，他毫不費力地著手工作，在大部分紙面上用軟鉛筆畫出粗略的線條，稍稍修飾腿部，逐漸勾出人體的輪廓，但不畫手指、眼睛或手臂等細部。這幅不太精確、表意的素描由於它的角度和姿勢，使人想起希勒(Schiele)的作品。看看他如何把人體的曲線連接起來，就與前文講過的方式相同。畫家避免將紙的細孔覆蓋住，以便用粉彩完成人體的結構。畫好初步的素描以後，拉塞特用一塊布在紙面上擦，部分是為了將線條擦掉，部分是為了去除一些鉛筆粉。然後他用一枝紅紫色粉彩筆從頭部開始畫。他很快畫出暗的、平的和有色調層次的區域，然後繼續畫肩和手臂，再畫胸部。

491

圖491. 素描大致已經完成。最重要的線條和形狀是事先畫好的，因為粉彩這種材料不能被擦去或修改。

492

圖492. 拉塞特去掉一部分素描。他不是將它們擦去，而是用一塊布輕輕地在紙上抹過，以吸去一些鉛筆粉，這樣粉彩就會附著在紙上。由於這個原因，畫家只是簡略地畫出人體。

圖490. 霍安·拉塞特用的一系列粉彩顏料。

圖493. 拉塞特開始用一枝紅紫色粉彩筆的側面在紙上作畫。

490

493

494

圖494. 畫家繼續用顏色畫人體的輪廓和有色調層次的區域。無論是在腿部勾線條還是在臉部、頭髮、頸的暗部和胸部以特定的方向畫明暗層次，他總是用粉彩筆的側面作畫。

圖495、496. 現在可以看清臉和胸的陰暗部的發展。畫家接著用紫色作畫，當大部分暗部畫好後，他選了幾種新的顏色：用一些藍色畫背景，一些紅色和橘黃色畫人體的周圍，在原來的陰影頂部用一些鎘黃顏料，從而形成所需要的對比。

他用粉彩筆的稜角畫線條。現在拉塞特全神貫注，繼續用紅紫色粉彩筆畫。在某些區域用曲線和直線畫出輪廓；另一些區域則留待畫出色調層次，這些區域也構成人體的輪廓，例如腹部和膝部的陰暗部。拉塞特開始用這種顏色畫出明暗層次。他已經畫出最暗的區域，增強了立體感（明亮的頂光和側光照明已將人體的立體感清楚地顯示出來）。現在畫家開始在某些區域如頭部、手和腹部的某些地方畫較暗的色調。

拉塞特拿起一截紫色粉彩筆畫稍亮的陰影，加強某些區域；用柔和的筆觸將一些已畫出明暗層次的區域再修飾一遍。然後他用紅色、綠色、藍色在一些地方添上幾筆。接著他用鎘黃顏料畫出對比和明暗層次。注意黃色由於周圍的紫色而變得很醒目（圖496）。

現在拉塞特用一種暖調子的橙紅色在原來已有色調層次的區域畫出中間偏暖的色調。他立即用紅色和洋紅色在頭髮、手和支撐身體的臂上塗出一些方形的筆觸。就這樣他設法在未受光的區域畫出暗部，但不是用不鮮明的顏色。他用的是大紅，而它居然起了暗調子的作用，真不可思議！

拉塞特似乎喜歡暗部的紅色，他繼續用紅色畫兩腿以及手臂最亮的部分。同時他又將紫色的靠墊和人體修飾一遍，並將人體的各個部分連接起來。現在開始最有趣的一步，他用鮮艷的黃色畫人體所有的亮部，方法是用粉彩筆的側面畫，有時緊壓紙面，而有時只是輕輕地抹過。

495

496

拉塞特在畫面上製造了極佳的對比；既準確地表現了光和立體感，又顯得雅緻。你可以看出，他利用了補色之間的關係（黃和紫）。

於是，畫家又略增一點淺的土耳其藍綠色和藍色，使對比稍稍減弱。

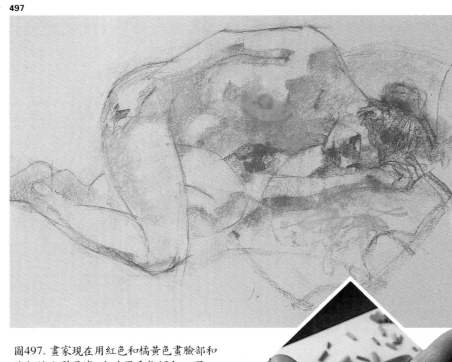

圖497. 畫家現在用紅色和橘黃色畫臉部和胸部的方形區域，有時用手指調和一下，手勢很輕，以便保持顏料的新鮮感，紙面的紋理也不會被顏料掩蓋。

圖498. 拉塞特畫出了外形和立體感，這是用純色畫明暗的結果，尤其是暗部的紅色和紫色，亮部的鮮明的黃色。

圖499. 拉塞特的粉彩筆變成這樣的金字塔形狀，這是因為他總是用粉彩筆的側面來作畫。

500

501

拉塞特最後又加了一些顏色將畫完成。他集中力量加強和調整已經建立起來的對比、立體感和亮度。他用一種略帶橙黃的顏色和橙紅色來融合，並潤飾黃色的色調層次。他非常細心地漸漸地將顏色鋪滿基底（這是一種中灰色的紙，鮮豔的顏色畫在上面很醒目）， 畫面上只能看到極少許紙的顏色。但是他並非有意將紙填滿，這只是他在紙上添加越來越多亮的筆觸時「偶然」出現的情況。他不時用手指調合顏色，增加胸部和手臂陰暗部的濃密度。然而，他添加的少量顏色仍然具有透明感。注意在細部（圖501）的不同處理，在陰影部的紫色和洋紅色完全透入紙表面的細孔。另外一點值得注意的是，儘管添加了許多顏色，色彩塊面仍很簡潔。它們將亮部和暗部各個區域結合在一起，並且使畫面具有強烈、生動的藝術效果。

雖然事實上這幅畫已經完成，但拉塞特仍繼續在靠墊和陰影部添加紫色和兩種藍色（一種是淺群青，另一種是更淺的群青）， 以加強補色之間的對比。他在頭髮上加幾筆赭色和橘黃色，在耳朵和臉部再加一筆紅色，在頭部上方的背景處加一些淺的土耳其藍綠色，和那裡的微紅色調形成對比……；就這樣，完成了這幅畫。這幅作品可以用優雅、清新和強烈幾個詞概括。謝謝你，拉塞特。

圖500. 畫了第一批黃色後，拉塞特立即加上一些更鮮明的黃色。他還在某些區域用很淡的綠色和藍色，使背景和人體融為一體。

圖501. 雖然不很明顯，輪廓的綠色和藍色筆觸產生一種生動活潑的感覺，使這幅畫生色不少。

圖502. 這是畫家和模特兒工作環境的佈置。

502

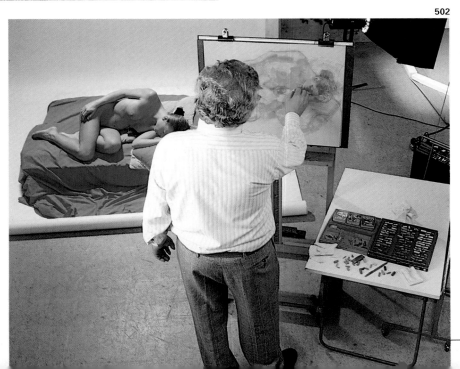

503

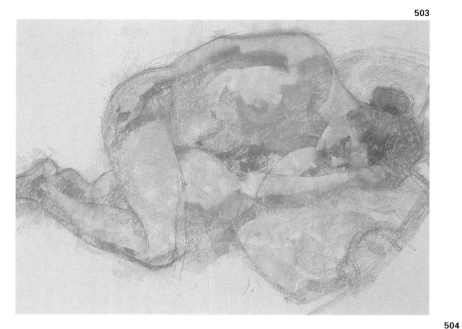

圖503、504. 這是這幅粉彩畫製作過程的
最後兩幅照片。也許這幅畫顯得只注重色
彩，任意用色，對光的表現卻不夠準確。
製作的最後階段包括重新加強黃色，畫頭
髮以及讓紙的某些部分透過粉彩的顏色顯
現出來。

504

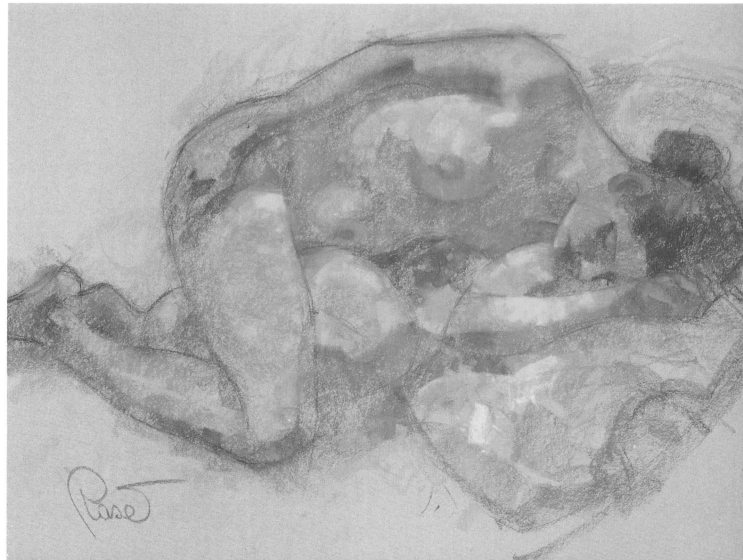

人體畫中的色系和色彩和諧

色彩關係在繪畫中十分重要。一幅藍色調的畫和一幅紅綠強烈對比的畫是完全不一樣的。還有，同樣的顏色置於不同背景之前也會產生不同的效果。作畫可以有鮮明的色彩對比，也可以沒有，或是在明暗方面加以變化。這些變化幾乎是無窮的。我們已講述了色彩的明暗關係、表現主義的色彩、色彩對比、肉色的調合等等，現在要研究的是大多數藝術作品都存在的問題，就是色彩和諧。

從藝術上來說，色彩和諧永遠存在。即使是那些基本上只顯示出色彩對比的畫，其中的主要顏色也往往要用幾筆補色增加它的美感。

和諧可以解釋為同一系列類似的顏色之間的關係。所謂同一類顏色並不是指單一色系，譬如說，各種紫色；它可以包括各種紫色、紅色、藍紫色、褐色、粉紅色和藍色等等。也就是色輪上聯繫在一起的顏色，還可能加上這些被調濃或調淡了的顏色。這些就是所謂的色系。

畫家所說的色系是對他們很有用的三種色系：暖色、冷色和中性色(或「混濁的」顏色)。 暖色是最接近於黃色的顏色，如紅橙色、粉紅色、黃色、紅色、紫紅色、洋紅色、褐色、黃褐色、赭色等，它們是火和沙漠的顏色。冷色是最接近於藍色的顏色：綠色、藍色、某些灰色，它們是海和田野的顏色。中性色可以是暖的或冷的，它們的共同特點是──不是純色(在「色彩的明度」一節中已講過這個問題)。 它們由兩種補色以不相等的比例合成，所含白色的量有多有少。各種灰色、棕色和不確定的顏色都屬於中性色。這一類顏色很奇妙，範圍也很廣，如果將它們和其他比較純的顏色調合時變化會更多。

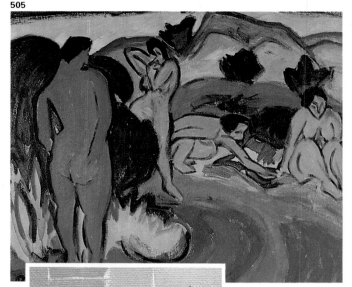

圖505、506.卡爾‧施密特‧羅特盧夫，《海灘上的四個沐浴者》(Four Bathers at the Beach)，畫布上油畫。漢諾威，教區博物館(Hanover, Sprengel Museum)。注意這幅畫中所用暖色之間的和諧。暖色是畫人體常用的顏色。

圖507、508.左基‧盧奧，《女孩》(Girl)，1906。巴黎，現代美術館。冷色(傾向於藍色)在畫人體時多用於畫淺色皮膚和帶有冷感的夜間燈光。

實際上，一種顏色是冷還是暖由它周圍的顏色決定。檸檬黃如果包圍在紅色和橘黃色中間，看起來就顯得冷；如果包圍在藍色和紫色中間，就有暖的感覺。

色彩可以是亮的也可以是暗的。顏色的調合能產生多種變化（圖511−514）。我們決定用什麼顏色，既可以從顏色本身考慮，也可以根據畫面上各種關係的需要，還可以為了表現我們自己等等。我們還可以在同一人體的冷色背景上選用同一組暖色或一組冷色，取得完全不同的效果。這是不是會吸引你在色彩和背景方面嘗試使用和諧的色彩或大膽的對比呢？

不要以為畫人體總是用暖色或幾種顏色調合的暖色。有些優美的人體是用冷色畫的，如透明的藍色、銀灰色、粉紅色和藍紫色。

509

510

圖509、510.馬諦斯，《黑色和金黃色的人體》(*Black and Gold Nude*)，1908。聖彼得堡，俄米塔希博物館。一系列的合成色配置在一起往往顯得優雅和富於變化。它也可以是冷色，也可以是暖色，如此圖所示。

圖511、512. 比較這兩幅習作，它們之間有很大的差異。所用的顏色完全相同，只是背景的顏色不一樣。你選擇何者，為什麼？

511

512

圖513、514. 比較一下用同一種顏色畫人體的效果，一幅是淺色的背景，另一幅是深色的背景。對比十分的強烈。

513

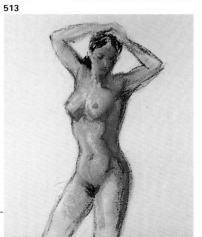

514

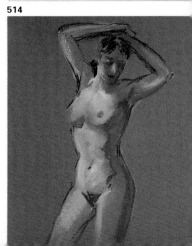

巴耶斯塔爾用冷色畫人體水彩畫

515

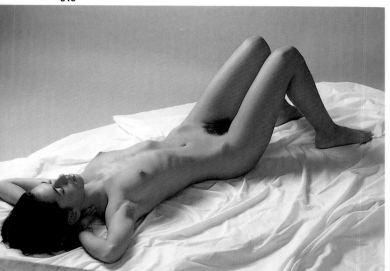

圖515. 這是巴耶斯塔爾為這幅人體畫選定的姿勢，他將用水彩作畫。觀點非常新穎，模特兒的頭比身體的其餘部分更靠近畫家。

圖516. 巴耶斯塔爾用放鬆的手腕拿一枝壓縮的炭條，用一根斜線粗略地畫出人體的位置。由於頭和肩部接近畫家，所以線條因透視關係而縮短了。

516

圖517. 素描畫得具體、準確、甚至詳細，因為水彩畫在作畫過程中比粉彩畫更難修改。我們可以看到幸好主題非常樸素：在白色被單上的一個人體。

517

我們在出版圖畫時經常和巴耶斯塔爾合作，因為他經驗豐富，才能出眾。他對大部分繪畫材料和繪畫類型都很熟悉，但他最感興趣的材料是水彩。讓我們檢驗一下他的才識，看他如何用水彩畫一幅人體。

無論畫什麼主題，水彩顏料的處理和其他顏料都不同。一個重要的差別是，水彩畫常常必須分段進行，要在尚未乾燥的區域趁濕畫上去。這會給初學者帶來困難，因為他必須先有整幅畫的腹稿。儘管不可能一下子將所有東西都畫好，但他必須在想像中保持畫面的一致與和諧。巴耶斯塔爾選擇了一個新穎的姿勢。模特兒仰臥著，手臂交疊放在頭下，膝和腿是抬起彎曲的。這個姿勢很不簡單，他必須用他的想像力將它畫到紙上。

巴耶斯塔爾用斜線將紙分隔開，盡可能將人體畫得大些。對人體非常熟悉的他，用炭條直接勾出人體的輪廓，下筆不太重；接著他再用幾根線條劃分亮部和暗部。這一點很重要，因為水彩是一種發亮的材料，容易在亮部和暗部之間形成極大的對比。因此在開始階段就必須明確標出明暗區域，因為亮部只能透過畫紙的白色表示；如果需要的話，再使用很淡的透明色。

518

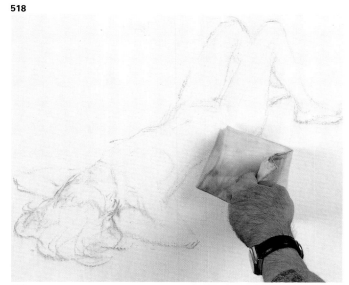

素描完成後，巴耶斯塔爾將大部分線條「擦去」，只留下淡淡的痕跡。這樣炭粉就不會將水彩顏色弄髒。然後，他用一枝闊筆將稀釋的靛藍顏料敷在隔開被單和背景的那塊區域。注意接下來的照片，看看巴耶斯塔爾是如何畫人體的：首先他將洋紅和藍色調合畫陰影，接著用一些熟赭畫左腿。他在人體上保留了一大塊白色，在剛畫過的區域旁邊畫上很淡的橘黃色，讓它們的邊緣接合在一起。

巴耶斯塔爾別無選擇，只能在他開始的那個區域作畫。他暫時集中精力畫出大腿和軀幹，在亮部和暗部加了幾筆，用橘黃色畫亮部，用洋紅、赭色和藍色畫暗部。

人體整體來說是冷調的，因為主要的顏色是冷色，甚至亮部略帶粉紅色的橘黃色也是相當冷的。

圖518. 水彩顏料是水在起作用，所以應該盡可能將炭粉多去掉一些，以免弄髒顏色。巴耶斯塔爾用一塊破布除去炭粉。

圖519. 他在背景部位塗稀釋的靛藍，這是一種深紫羅蘭色；同時保留紙的白色。

519

圖520. 畫家用一枝平筆很快地畫身體和腿部，先用淡藍色畫陰影；然後用橘黃色和水加上一些藍色和赭色調合成肉色來畫；最後在這些區域塗上水，趁這兩個區域還濕時將它們接合起來。

520

521

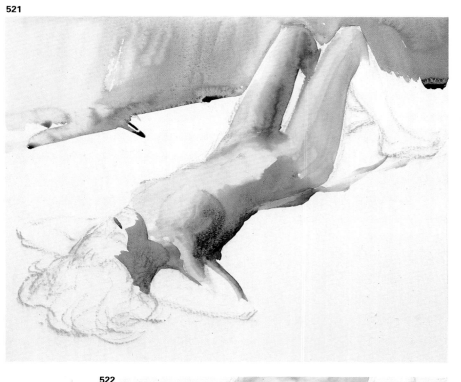

522

523

巴耶斯塔爾繼續用透明色畫臀部的區域,同時畫投射在被單上的陰影,然後他用剩下的顏色輕輕地畫左腿,這顏色和最初塗上去的赭色和橘黃色融合,產生很冷調、稀薄而透明的肉色。現在畫家用藍紫色調的洋紅色(圖523)開始畫頭部。注意他完美地保留了紙的白色區域;要小心,避免將顏色畫到亮的區域,否則形體感就不會那麼明顯了。

在圖524中可以看到巴耶斯塔爾停止畫身體,開始集中畫頭部。他用赭色畫臉部的第一層顏色,使這個區域變得暗而暖;然後,他維持保留的白色,開始畫頭髮。另外,他用圓筆以褐色畫右臂,再用同樣的顏色在頭髮上畫平行的筆觸,並很快擴展到頭的其餘部位。他沒有停下來,馬上在白色區域畫薄薄的透明粉紅色,利用其水分進入到暗的區域。

巴耶斯塔爾繼續用紅色、赭色和褐色畫頭髮,接著畫恥骨和右腿的陰影部,最後畫小腿和大腿之間的間隙。

圖521. 巴耶斯塔爾在身體的陰影部敷上一些純的群青色,然後將它和洋紅及赭色調合畫臉部。

圖522. 用不同深淺的顏色畫了臉和頭髮以後,他用同一種混合色畫手臂的輪廓。

圖523. 巴耶斯塔爾趁剛畫上去的顏色還未乾時繼續在同一區域作畫。他將顏色抹向亮的區域,用乾燥的筆吸收水分,同時畫出容貌的一部分,並用調合好同樣的顏色以長的筆觸畫頭髮。

注意在圖525中他是如何畫手臂的。為了表現亮度的細微差別，他使左臂的色調比右臂更暖一些，更多些橘黃色。右臂和身體都是冷調子。這些亮部都是用乾筆擦紙上濕的色斑形成的。現在他用紅色畫乳頭，它們部分處於亮部，部分處於暗部。注意他如何畫臉部，他在原先的顏色上用柔和的筆觸塗上幾層紅色和赭色。

只有像巴耶斯塔爾這樣有經驗的畫家才能以這樣的方式畫臉部而不會使它走樣。但初學者不宜將臉部畫得太仔細，最好致力於表現頭和臉的立體感，或者至多是表現鼻子。企圖畫出太多細節可能會造成災難性的後果。要記住我們是在畫人體而不是畫肖像。

524

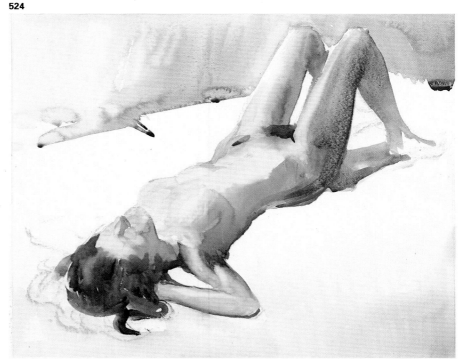

525

526

圖524. 在這裡可以看到整幅畫的發展情況，都是用相當冷的顏色和範圍有限的、稀薄的合成色。注意整隻手臂是一次畫成，必須趁這塊區域的顏色未乾時畫上去。

圖525. 現在巴耶斯塔爾精緻地畫臉部的細節，也許因為它是身體中最貼近畫家的一部分。另外一點引人注意的是兩條手臂的顏色不同，左臂含有整幅畫中僅有的暖色調。

圖526. 注意人體臉部和胸部的淡色區域。

巴耶斯塔爾對這幅美麗的冷調子人體作最後加工。直到現在還沒有處理的腳是用畫腿部的洋紅和紫色來畫的。他用柔和的筆法畫出足踝和腳趾。用同樣的筆法繼續畫頭部，在頭髮部位加上幾層顏色，增強臉部的暖色調。如果你注意觀察人體，你會發現臉部的顏色總是比身體的

其餘部分深一些、紅一些。巴耶斯塔爾在臉頰和鼻子上添加一點紅色，使人體顯得更有生氣。這是因為在這幅畫中，頭部是最接近我們的視點，而畫上的暖色有向觀者「靠近」，而冷色則有「退後」的感覺，其他純色和對比色處於前景部位，灰色則處於背景部位。

在最後階段，巴耶斯塔爾觀看的時間要比畫的時間多得多。他在腳部加一些紫色來完成，將恥骨和頭髮加深一點，在嘴唇和手臂的暗部加一些紅色等等。水彩顏色一旦乾了就失去明度，因此必須按照這幅畫的整體加以調整；乾了以後，有些顏色變得和其他顏色沒有關係了。

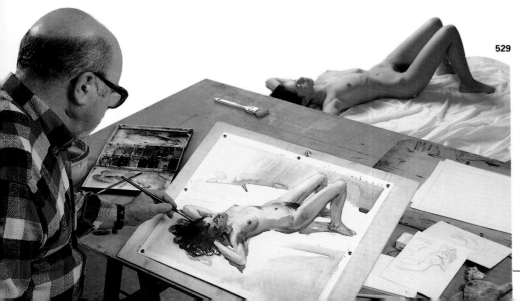

圖 527. 巴耶斯塔爾用赭色很細微地畫出腿部的膚色。

圖 528. 在這裡可以見到畫家分段作畫的情況。現在他集中力量畫右臂和頭髮，還有投射在被單上的陰影。

圖 529. 在這裡可以看到畫家根據模特兒的情況站好他自己的位置（他總是站著作畫），安排好工具，用圖釘把圖畫紙釘在桌上一塊傾斜的畫板上。

這是分段作畫的危險之一，但是如果在決定結束這幅畫以前仔細研究並比較明暗關係，應該能克服這個困難。在這方面應該對自己嚴格要求。畫家最重要的工作是在頭腦中進行的，他／她必須完全意識到紙上或畫布上發生的一切事情。

巴耶斯塔爾在他的作品中極度地表達了他的情感。他在左臂上稍稍加了一點橘黃色，進一步加強了冷色調的和諧。我們祝賀他以卓越的開拓能力和瀟灑的色彩畫法創作了這幅作品。主題本身的質樸透過一些基本的顏色呈現出來。感謝他為我們示範了這幅寓美麗於樸素的畫。

圖530.這是已完成的作品。我們看到用水彩畫出十分動人的人體。水彩畫總應該畫得比較隨興，不要畫得太細，基本上它只是由結構性和示意性的塊面所組成。

530

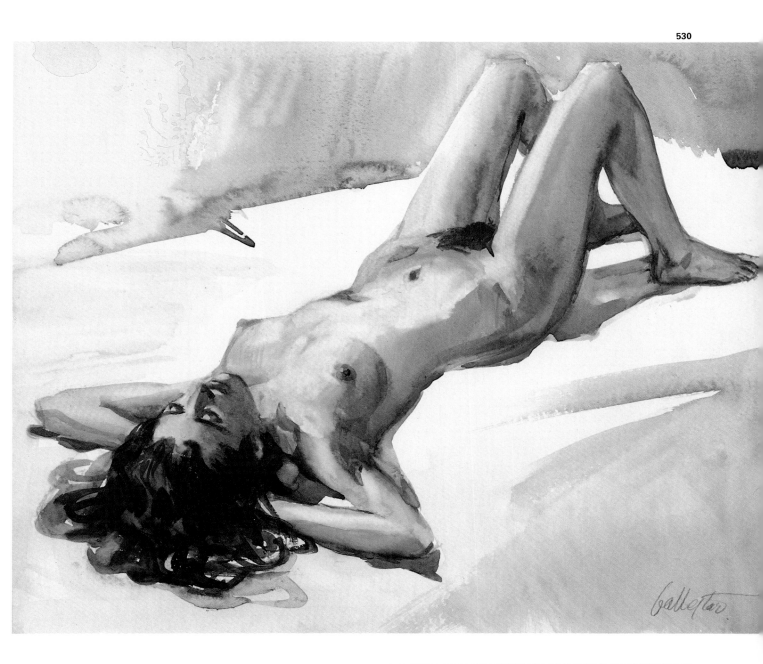

畫人體的過程

埃斯特爾·歐利維·德·普烏伊格將帶領我們
去看看畫人體的整個過程，使我們能複習一下
在這本書中已經學過的一切。這是一幅新穎、
具色彩主義的現代繪畫，只有經過畫小稿子和
習作，仔細設計構圖色彩才能畫出這樣的作品。

圖 531. 這是這幅畫製作過程中倒數第二個階段的局
部。埃斯特爾·歐利維·德·普烏伊格當著我們的面
作畫，因此我們可以了解職業畫家如何進行創作。

埃斯特爾‧歐利維畫人體：　研究姿勢

當埃斯特爾‧歐利維‧德‧普烏伊格這位傑出的畫家畫人體時，我們將跟著觀摩。我們已拍攝了畫人體各階段的照片，使你對作畫過程有概念。歐利維像許多畫家一樣，工作程序並非全然相同，但是她的工作方法碰巧和這本書中介紹的大部分相符合。

這位畫家已經選定了模特兒，一位

成熟的女人，她健壯的外表具有雕塑般的氣質，非常適宜繪畫。下一步是挑選姿勢。鑑於模特兒的特徵，作畫過程將會相當的長，所以歐利維讓她試了幾個不同的姿勢，半坐著、伸展肢體、頭轉向右邊等等。當模特兒羅莎里奧(Rosario)在擺不同的姿勢時，歐利維不停地畫速寫。當她發現一個動人的姿勢時，就放

慢速度（圖537）設法對光和形狀作出評估。她開始用鉛筆或炭條畫草稿，研究形體和姿勢（正如前文已敘述過的那樣）。為了更了解這些姿勢看起來會是什麼樣子，她畫了幾幅構圖不同的小稿子（圖537）。它們顯示了將人體各部份連接起來的輪廓線。模特兒的這個姿勢實際上是伸展肢體，就像瑪雅(maja)那個

532

533

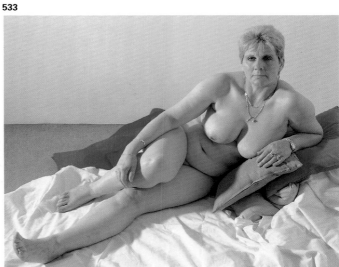

534

535

開放而又自信的姿勢（圖536）。歐利維發現這個姿勢非常有趣，立即將它畫在一大張再生紙上。她用顏色畫了一幅臂和腿被截去的構圖。表現主義的形體結構和誇大的人體形狀說明了這幅畫的發展方向。

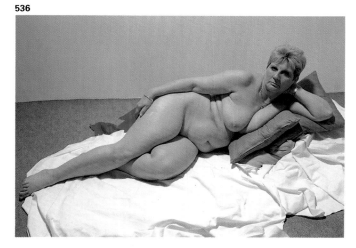

536

圖536-538. 歐利維非常喜歡這個「瑪雅」姿勢，並為它畫了幾幅習作。其中有一幅純粹是線描，另一些則用快速的筆觸構圖、描繪姿勢和塑造形體。

圖532-535. 畫家從選擇姿勢開始。她告訴模特兒她對那些姿勢感興趣，並且在模特兒擺姿勢時將那些姿勢畫下來。半坐的姿勢或伸展肢體的姿勢都適合結實的女人。

537

538

圖539、540. 畫家最後就這個姿勢畫了一幅相當抽象的粉彩拼貼習作。然後她又試了另一種姿勢，覺得它很動人，就決定畫這個姿勢，我們將會看到。

539

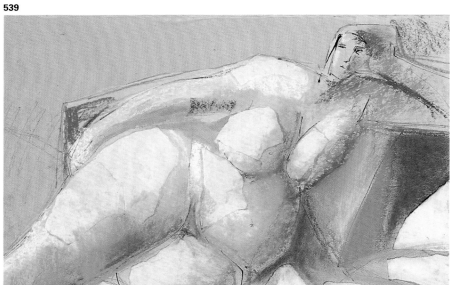

540

燈光照明的各種可能性

我們決定再舉幾個燈光照明的實例使這一節更加豐富,不過歐利維選中的姿勢不包括在內。這些例子是這位畫家和模特兒之前所試的幾個姿勢。畫家為最後確定的姿勢採用了包圍光,它從各個角度照亮人體。這種光使形體表面顯得平坦,但是明確顯示出它的外輪廓線。圖543屬於這種照明,它對這位模特兒很合適,因為它彰顯了她身體寬闊、平坦、白皙的平面。別的畫家,或者歐利維本人在不同場合,也許會選擇更加集中的正面和側面照明,這會顯示出形成對比的陰影(圖541);或者甚至選擇從模特兒身後照明,這會使臉部和頸及右肩的陰暗部連在一起(圖542)。完全來自側面的光會在腹部和腿部之間的凹陷處形成一塊暗的區域(圖544)。

541

542

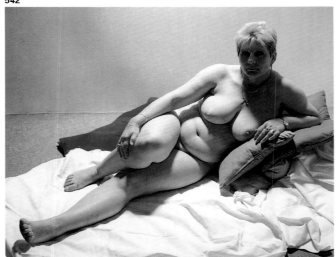

圖541-544.這幾張照片顯示同一姿勢用幾種燈光照明可能產生的效果。但要記住,這幅作品是在試驗了所有的姿勢,尤其是最後選定的姿勢以後畫的。前面的兩例是用集中的強光取得不同的效果:一種是正面側面光,另一種幾乎是側面背面光。兩者從不同的方向造成鮮明的陰影。然後(圖543)試驗一種包圍光,它並不形成陰影。最後是側面的漫射光。

543

544

研究光、陰影和構圖

歐利維繼續畫幾幅小稿子和習作，並對亮部和暗部進行評估。同時她又對這個姿勢（圖543）和前面幾個姿勢（圖532、533、536、540）試驗了不同方式的照明。她畫的習作如圖545－547所示。其中兩幅她畫了陰影，另一幅用的是平光，幾乎沒有陰影（圖546）。然後歐利維試了一些新的構圖。構圖在任何繪畫中都是一個重要的部分。她修剪人體，直到它幾乎充塞了整個畫幅。她又嘗試畫了幾筆水彩（圖548），在陰影區域採用冷的淺灰色。

545

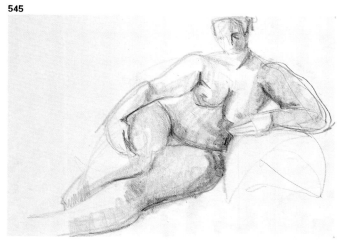

圖545. 歐利維繼續作畫，試驗不同方式的照明。這一幅是用側面的漫射光。

546

圖546-548. 畫家要繼續作試驗，同時研究光、不同的構圖，甚至一種可能達成的色彩和諧。圖546是用一種均勻的包圍光照明。

547

548

作決定

圖549. 這是歐利維在紙上仔細考慮了幾種姿勢後選定的姿勢。畫素描是她思考的方式,也是她構思一幅畫的唯一方式。

549

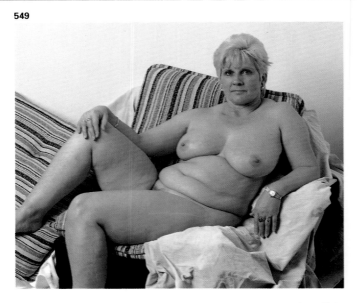

畫家必須決定最後完成的作品將會呈現什麼樣的面貌。首先,她選擇了這個姿勢 (圖549) ,也就是我們在開始時看到的那個姿勢。羅莎里奧坐在椅子上,顯得輕鬆而有自信。燈光是均勻的包圍光,幾乎沒有什麼陰影,只看到主體的色彩和輪廓。歐利維認為背景的靠墊能使畫面增加氣氛,但此刻她集中考慮構圖和表現人體, 如圖550、551所示。在圖551中她開始研究線條和色彩關係:她將色彩簡化為粉紅色和藍色。注意曲線和人體各部位之間勻稱關係的重要性,她用水彩顏料和拼貼技法在一大張紙上將它們畫出來 (圖552) 。

圖550-552. 除了研究人體和光,畫家還必須考慮構圖和色彩和諧問題。這些都反映在這幾幅草圖中。

550

551

552

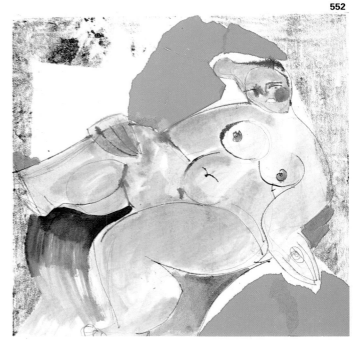

一幅色彩習作

在正式畫以前，歐利維在一塊經過處理的硬木油畫板上用油彩和拼貼（將一些紙片和其他材料粘貼在表面上）畫了一幅色彩習作。在習作製作過程中，拼貼可以很快測試出色彩關係，而且容易建立大的塊面，有助於評估色彩和立體感。習作的第一階段（圖553）非常有趣；歐利維用兩種完全不同的顏色以松節油稀釋後作畫。構圖很好，頭和腳略有截去。顏色（紫、綠、紅）以透明的塊面分佈在身體上。下一步是將色彩鮮豔的紙粘貼上去(圖555、556)，藍色的紙貼在背景處和身體的暖色調形成對比，一些淺色的紙片貼在身體的幾個部位。

最後，她在身體周圍畫了幾筆較深的紫色，再用另一些更深的顏色勾出它的輪廓。

553

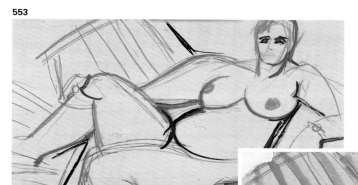

圖553. 在正式畫以前，畫家用同樣的油畫和拼貼技法畫一幅色彩習作。

554

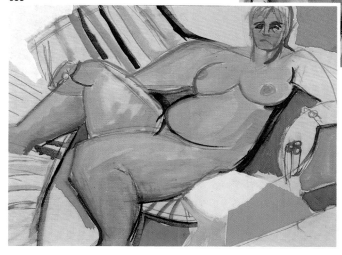

圖554、555. 用非常鮮豔以松節油稀釋的顏色在人體的塊面上畫出明暗。

555

圖556、557. 在這個過程的最後一幅照片中，歐利維用拼貼方式測試色彩的關係，利用木板的顏色作為模特兒的膚色。

556

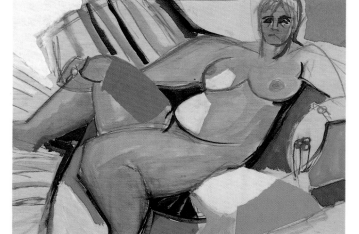

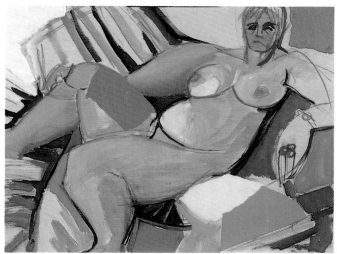

557

素描、構圖和開始時的色彩

558

559

560

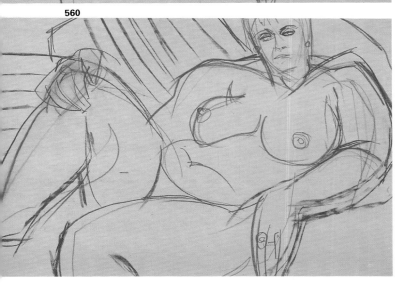

埃斯特爾·歐利維·德·普烏伊格現在在一塊更大的板上作畫。像前面的色彩習作一樣,她用以松節油稀釋的赭色開始畫素描。這些照片顯示了構圖和人體的線條的發展。最初的線條是粗略的,但後來描出了一幅新的構圖,右腿截去了更多,所以人體幾乎佔了整幅畫。畫家誇大了雙手,縮減了頭部,然後用群青藍調合赭色重複畫某些線條。當人體畫得夠清楚了以後,她用非常透明的赭色畫臉和頸部,緊接著用藍色和白色的混合色畫瞳孔和眉毛(圖561)。她在靠墊、手和臉部畫了四處色調偏暖的陰影,以便測試顏色;接著放了幾片彩色紙在畫面上,但沒有將它們黏住,其目的是檢驗色彩關係(圖562)。然後她將這些紙片黏貼在板上(圖563)。注意在原來的色彩習作中最後的色彩關係已經建立起來(藍色和橘黃色、紅色、粉紅色對比等等)。在圖564中可以看到這幅畫目前的狀況。這幅畫巧妙地利用了木板的背景顏色作為比較色調的依據。接著歐利維在身體的亮部畫冷調的紫粉紅色。她不是專畫某個區域而是在整幅畫上運筆。因此,在整個過程的每一階段,這幅畫「看起來」都像是已完成的。

561

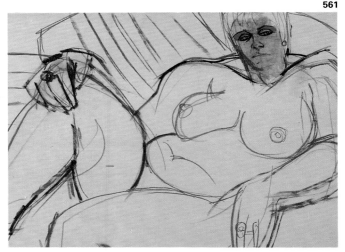

圖558-561. 最好閱讀正文中關於作畫進程的介紹。但請注意構圖和原來的習作相比變化很少,最明顯的不同之處是身體被框住了。再注意觀察,素描畫得很仔細,畫家畫了一些必要的陰影,直至畫出所要的形狀。一切都是用透明的褐色和粉紅色畫的,她還在幾處地方加一些藍色。接著在臉部畫了非常透明的一層,然後是藍色的眼睛和眼影。

注意畫家如何完成這幅作品：她用
筆畫線條，使木板的顏色能透過顏
料顯示出來；用大量的松節油，使
筆觸清晰可見……總之，她充分地
發揮了顏色和各種材料的功用，取
得了特殊的效果。這種綜合的效果
使這幅畫顯得非常精彩，成為一件
真正的藝術品。

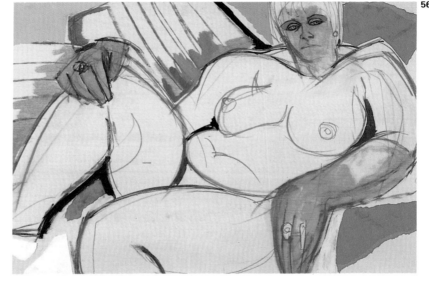

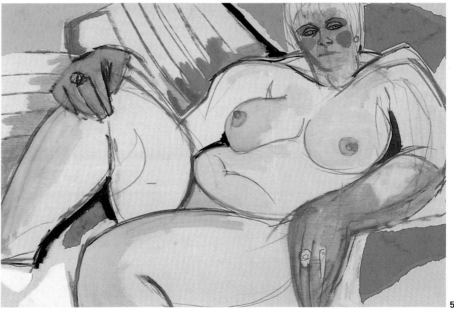

圖562、563. 歐利維用一些藍紙片試驗顏
色，然後決定用她原先選擇的背景。她將
紙片黏在板上，木板的暖色調和素描形成
極佳的對比。

圖564、565. 在這裡可以看到色彩處理的
發展。畫家首先用赭色和褐色畫雙手和右
臂，然後在調色板上調合一種冷調的淺粉
紅紫色，用來畫胸部和腿。

解決明暗和色彩問題

566

567

圖566、567. 這裡是腿部的發展。首先畫家利用木板的顏色畫了一些柔和透明的綠色，然後用深的藍綠色——一種對比的互補色來表現較暗的陰影。

埃斯特爾·歐利維·德·普烏伊格用包圍光和顏色塊面表現色調的細微轉變，柔和地顯示了立體感。如果她用的是明暗法，效果就不一樣。她開始在右大腿和右胸畫一些淺灰綠色的陰影，然後在左大腿畫很深的陰影，它的顏色具有背景作用。她在左大腿上面貼了一張白紙，以取得更柔和、更透明的效果。在圖570 中，歐利維在頸部和左臂的陰暗部用平的筆觸畫略帶紅色的粉紅色調。緊接著她在手臂的粉紅色調上添加一些白色和藍色，產生一種淡淡的紫色調，作用是將手臂和左腿連接起來。她去掉紙片，選用一種比較冷、帶點混合色的色調，用它來形成有趣的色彩對比。然後，她用同樣的色調畫面頰、臉和手，從而將身體和鮮豔的背景（紅色及橘黃色）聯繫起來。現在她在背景部位畫一些調合而成的綠色。最後，用洋紅（在頂部）和綠色（在前臂）畫出右臂的陰暗部，她又一次不用立體表現方式畫出兩個塊面。這幅畫作畫過程很長，否則不可能取得這種抽象、富有表現力、具色彩主義的綜合效果。多謝作者提供這幅美麗動人的作品作為這本書的結尾。

568

569

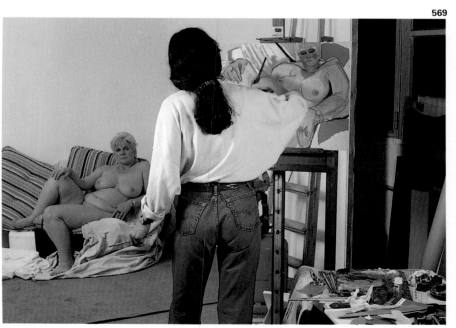

圖568、569. 這種顏色顯得頗不協調。歐利維在這個區域貼上白紙，使它變得亮些。在仔細觀察其他顏色的同時，她用鮮明的粉紅色畫手臂和頸部的陰影部。

圖570、571. 最後完成的畫非常有趣。歐
利維首先畫了人體周圍的藍色區域，覆蓋
了木板上的某些部位，然後用紫色畫腿的
陰影部，使它和其餘的顏色產生協調。最
後，在整個畫面上數上幾種混合色，從而
突出了其餘的鮮豔顏色。明暗和色彩問題
解決得很好。

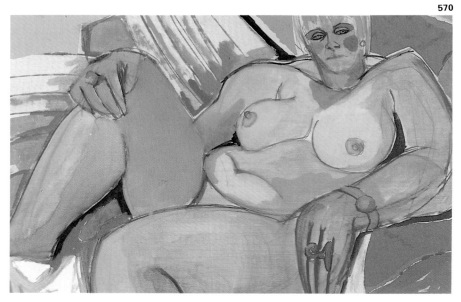

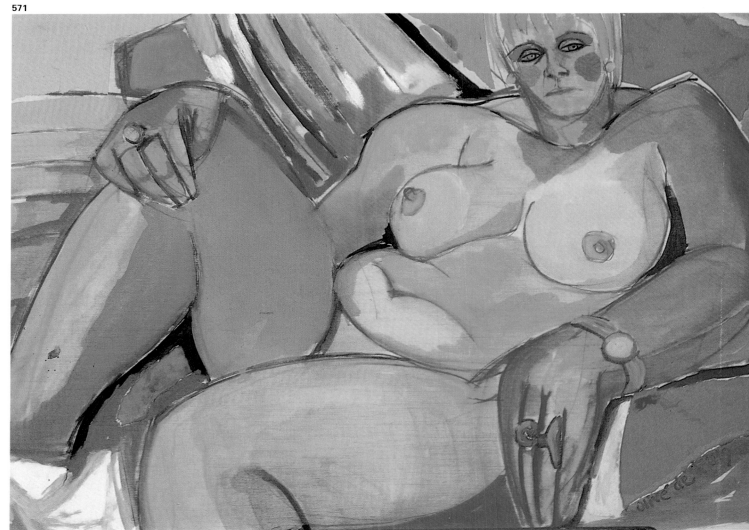

參考書目

Kenneth CLARK, *El desnudo*. Alianza Editorial, Madrid, 3 edición, 1987.

Ettore MAIOTTI, *Manual práctico del desnudo*, Edunsa, Barcelona, 1991.

José M. PARRAMÓN, *Cómo dibujar la anatomía del cuerpo humano*, Parramón Ediciones S.A., Barcelona, 1990.

Cómo dibujar la figura humana, Parramón Ediciones S.A., Barcelona, 1990.

El Gran Libro del Dibujo, Parramón Ediciones S.A., Barcelona 1988.

France BOREL, *Le Modèle ou l'artiste séduit*, Ediciones Skira, Ginebra, 1990.

Charles REID, *El gran Libro de la Expresión Artística*, Parramón Ediciones, S.A., Barcelona, 1987.

Karel TEISSIG, *Las técnicas del dibujo*, Editorial Libsa, Madrid, 1990.

Para las técnicas y procedimientos en concreto, aconsejo todos los libros de Parramón Ediciones S.A.: *El Gran Libro de la pintura al óleo, El Gran Libro de la acuarela*, de J. M. Parramón; *El Gran Libro del pastel*, de M. Calbó; y todos los demás.

鳴謝

如果沒有編輯主任霍爾蒂‧比蓋 (Jordi Vigué) 寶貴的支持，這本書是不可能出版的。雖然不是他的例行工作，但他還是參加了許多攝影方面的會議。感謝霍塞普‧瓜斯奇 (Josep Guasch) 在版面設計方面的敏銳表現；感謝霍爾蒂‧馬爾蒂涅茲(Jordi Martínez)為本書出版做了透徹的圖片研究工作；還要感謝諾斯和索托攝影室(Nos & Soto Studio)的霍安(Joan)、托妮(Toni)和豪美(Jaume)在攝影方面不可或缺的合作。

我還要感謝畫家霍安‧拉塞特 (Joan Raset)、埃斯特爾‧塞拉(Esther Serra)、佩雷‧蒙(Pere Mon)和其他所有的人在攝影時的耐心支持。尤其要感謝比森斯‧巴耶斯塔爾 (Vicenç Ballestar) 在色彩這一章中提供技術知識以及示範用水彩畫人體；感謝米奎爾‧費隆(Miquel Ferrón)的全面合作和他所作的人體解剖素描；感謝埃斯特爾‧歐利維‧德‧普烏伊格(Esther Olivé de Puig)所作令人喜愛的繪畫；感謝安托紐‧穆紐茲‧滕亞多(Antonio Muñoz Tenllado)所給關於人體標準和人體結構的插圖，它們比我要求的還更好；感謝特麗莎‧亞塞爾(Teresa Llácer)提供她作品的複製品；感謝梅爾塞‧桑維森斯(Mercè Sanvisens)提供她的兄弟拉蒙‧桑維森斯(Ramón Sanvisens)的人體解剖素描，他已在1987年去世；還要感謝所有的模特兒耐心地堅持長時間的工作。

當然，我們不會忘記我們的顧問荷西‧帕拉蒙 (José M. Parramón)。他的才智和專業知識對於我們帕拉蒙出版公司的全體同仁而言是一個鼓舞。謝謝。

圖片謝啟

VEGAP 承蒙核准複製畢卡索(Picasso)、盧奧(Rouault)、孟克(Munch)、波納爾
(Bonnard)、塔馬拉‧德‧蘭姆皮卡 (Tamara de Lempicka) 和威廉‧德‧庫寧
(Willem de Kooning)的作品。巴塞隆納，1994。
亨利‧馬諦斯產業，承蒙准許發表其作品。巴黎，1994。

普羅藝術叢書

揮灑彩筆
不再是遙不可及的夢

畫藝百科系列

全球公認最好的一套藝術叢書
讓您經由實地操作
學會每一種作畫技巧
享受創作過程中的樂趣與成就感

在藝術與生命相遇的地方
等待
一場美的洗禮……

滄海美術叢書

藝術特輯．藝術史．藝術論叢

邀請海內外藝壇一流大師執筆，
精選的主題，謹嚴的寫作，精美的編排，
每一本都是璀璨奪目的經典之作！

◎藝術論叢

普羅藝術叢書

畫藝大全系列

解答學畫過程中遇到的所有疑難

提供增進技法與表現力所需的

理論及實務知識

讓您的畫藝更上層樓

色　彩　　構　圖

油　畫　　人體畫

素　描　　水彩畫

透　視　　肖像畫

噴　畫　　粉彩畫

國家圖書館出版品預行編目資料

人體畫／Muntrsa Calbóo Angrill, Antonio
Muñoz Tenllada著；鍾肇恒譯. －－
初版. －－臺北市：三民，民86
面； 公分. －－（畫藝大全）

譯自：El Grar Libro del Desnudo
ISBN 957－14－2646－6（精裝）

1.人物畫

947.21　　　　　　　　　　86006691

國際網路位址　http : // sanmin. com. tw

© 人 體 畫

著作人　Muntsa Calbó Angrill
　　　　Antonio Muñoz Tenllada
譯　者　鍾肇恒
校訂者　張振輝
發行人　劉振強
著作財
產權人　三民書局股份有限公司
　　　　臺北市復興北路三八六號
發行所　三民書局股份有限公司
　　　　地　址／臺北市復興北路三八六號
　　　　電　話／五○○六六○○
　　　　郵　撥／○○○九九九八——五號
印刷所　臺北市復興北路三八六號
門市部　復北店／臺北市復興北路三八六號
　　　　重南店／臺北市重慶南路一段六十一號
初　版　中華民國八十六年九月
編　號　S 94051
定　價　新臺幣肆佰伍拾元整

行政院新聞局登記證局版臺業字第○二○○號

有著作權·不准侵害

ISBN 957-14-2646-6（精裝）